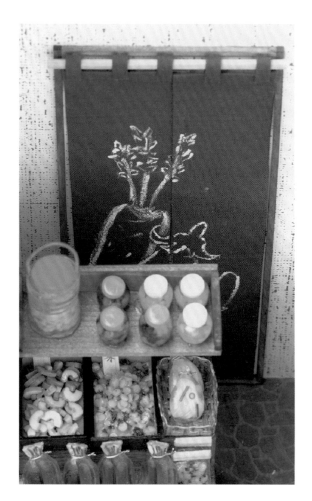

黏土 × 環氧樹脂

袖珍食物
&
微型店舖
230選

序

只要學會本書的技巧，

就可以製作出各式各樣的迷你袖珍食物。

試著從簡單的品項開始製作吧！

剛開始若覺得很難作出與書中作品相同的迷你尺寸，

請先試著以容易製作的尺寸練習製作。

迷你袖珍食物這種小東西，

單單一個就能散發出可愛的感覺；

一個接一個地製作出來之後，

就可以試著進階挑戰娃娃屋囉！

完成的作品將成為世界上獨一無二的寶物。

CONTENTS

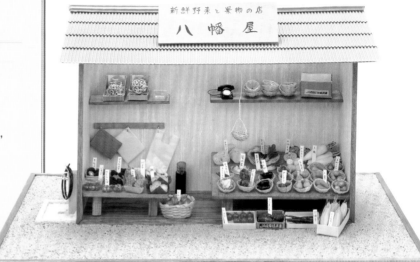

Greengrocer

蔬果店

重現傳統蔬果店的樣貌。
店內陳列著大量的新鮮蔬菜＆水果，
層架上還擺放著使人懷念的
黑色電話＆哈密瓜禮盒。

在稍具深度的空間裡，裝上層板＆掛鉤，
且為了清楚地看見所有的商品，
傾斜地裝設蔬菜陳列台。

≫ 作法 P.20
≫ 娃娃屋的作法 P.92

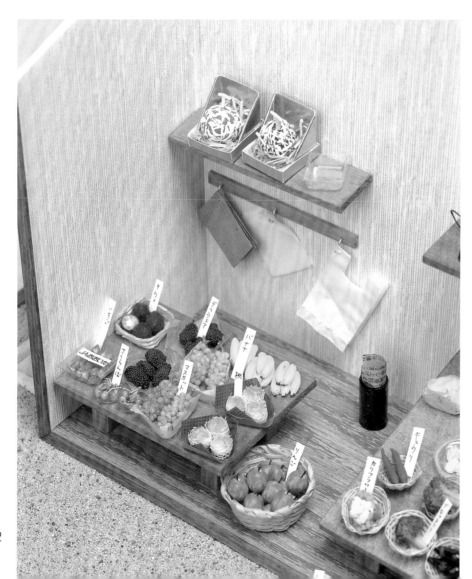

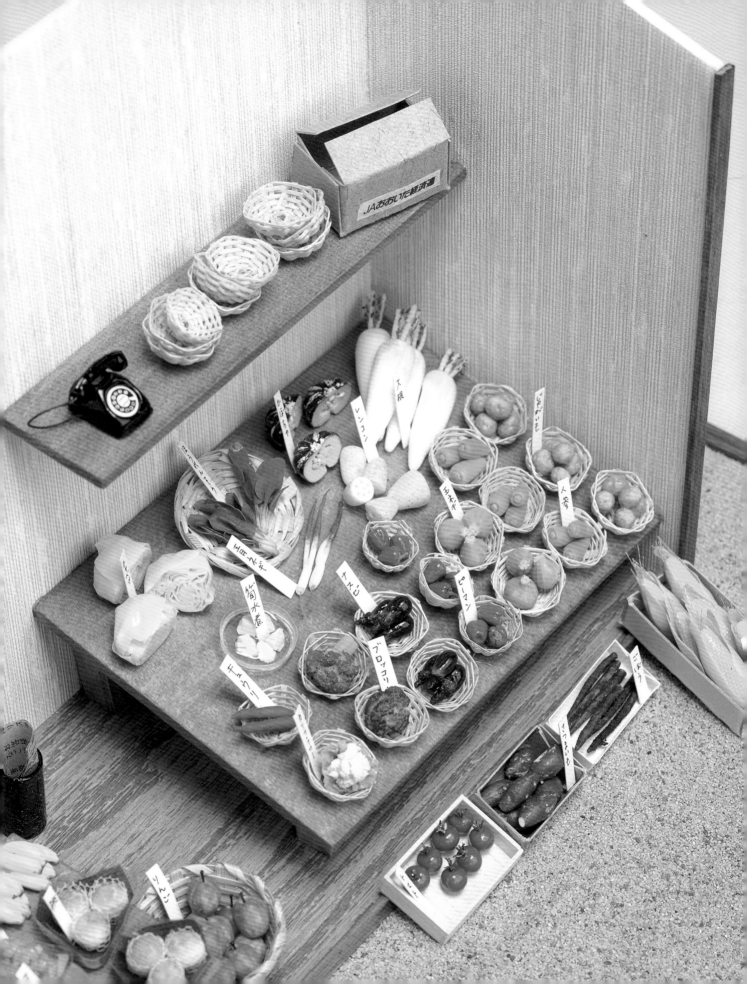

和菓子店

展示櫃裡排列著豆餡點心、送禮用的和菓子、
竹水羊羹……
櫃檯則正燒烤著熱呼呼的五平餅。

砂質的牆壁
營造出和風的氛圍,
屋頂則塗上淡淡的顏色,
以免感覺過於厚重。

» 作法 P.26
» 娃娃屋的作法 P.78

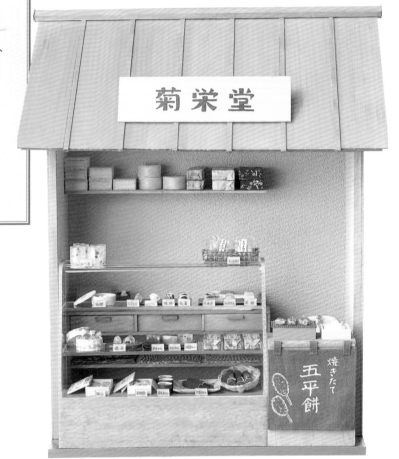

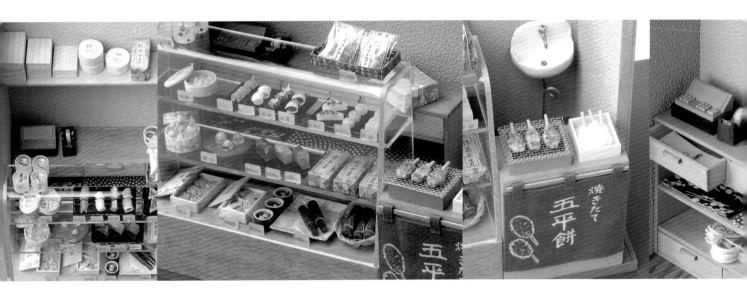

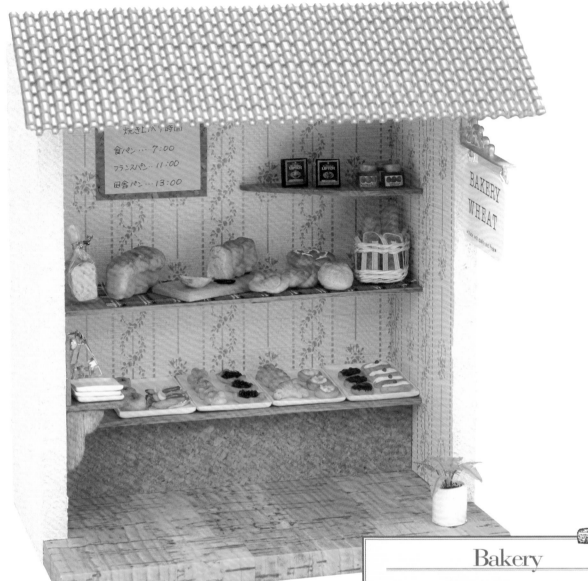

Bakery

麵包店

似乎飄散著剛出爐的麵包香的麵包店。
製作出許多種類的麵包，
陳列出熱鬧繽紛的感覺吧！

花朵圖案的壁紙配上磚紅色的屋頂
十分可愛，
就像是繪本中的麵包店呢！

≫ 作法 P.32
≫ 娃娃屋的作法 P.88

Restaurant

餐廳

餐廳櫥窗擺滿了許多
不論小孩或大人都很喜歡的菜單。
製作數個相同的甜點
排列裝飾起來會很可愛喔！

也可以放在書架上，
作成無深度的櫥窗型娃娃屋。
裝飾上街燈，則可營造出街角的氛圍。

≫ 作法 P.36,45
≫ 娃娃屋的作法 P.90

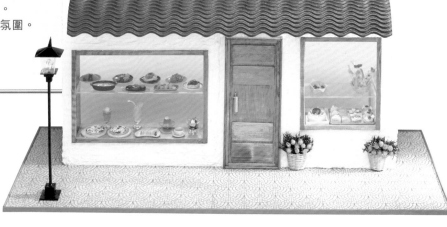

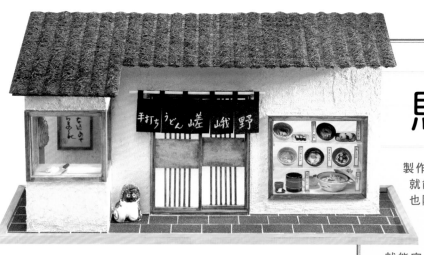

Udon

烏龍麵店

製作出可以看到手打烏龍麵的空間，
就能讓烏龍麵店的氣氛更加鮮明。
也陳列上飯糰或壽司捲等配菜吧！

將外牆作出粗糙的質感，
並以杉木皮製作屋頂，
就能完成具有溫暖質感&田野風的娃娃屋。

≫ 作法 P.34
≫ 娃娃屋的作法 P.85

Pickle shop

醬菜店

醃漬罐＆放入木箱或袋裝的醬菜……
各式各樣的醬菜將店內裝飾得五彩繽紛。
擺上磅秤＆收銀機後，
立刻呈現出了店鋪的感覺。

為了符合老店的氣氛，將屋頂漆成深色。
白色的牆壁則可映襯出商品的顏色。

» 作法 P.39
» 娃娃屋的作法 P.81

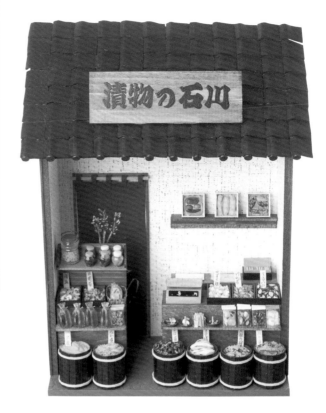

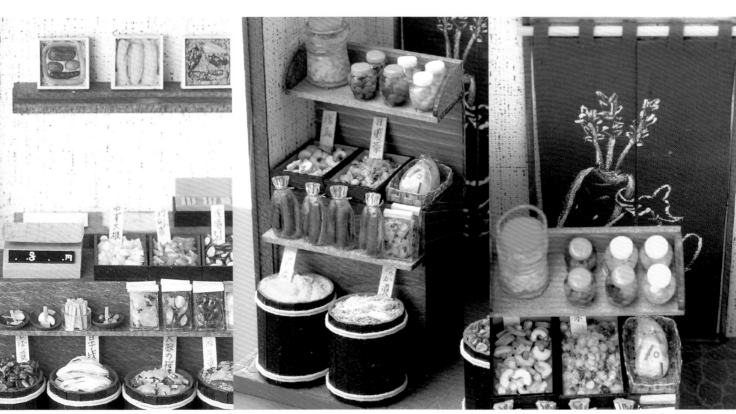

Chinese restaurant

中華大飯店

餐桌上擺放著燒賣&咕咾肉等
看起來相當美味的料理。

為了配合桌子的形狀，
將地板也裁成六角形，
且鋪上深紅色的地毯。
比起四方形的空間，
更能呈現出寬闊的感覺。

≫ 作法 P.43
≫ 娃娃屋的作法 P.91

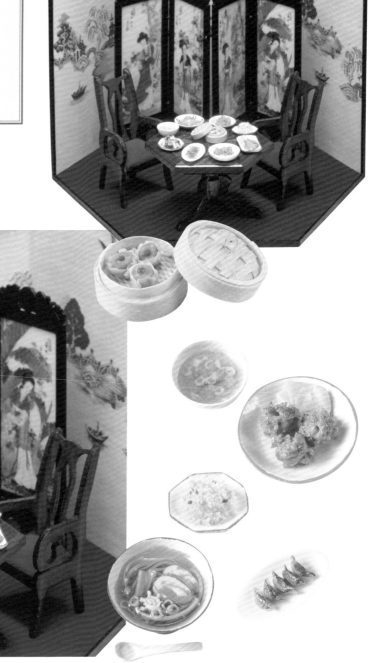

Fish shop

魚店

將魚貝類擺放在珠子上，
看起來像放在冰上一樣，
充分表現出了新鮮的感覺。
也擺上味噌醃製的魚、水族箱等魚店的物件。

將牆壁貼上磁磚，營造出潔淨的感覺。
屋頂則建議以明亮的藍色製作，
藉此統一整體感。

≫ 娃娃屋的作法 P.83

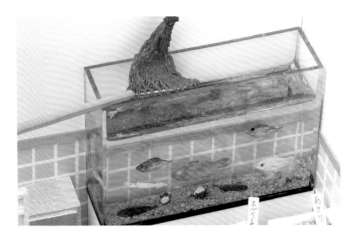

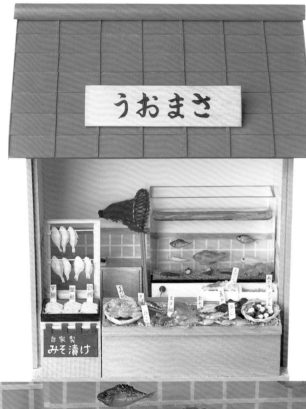

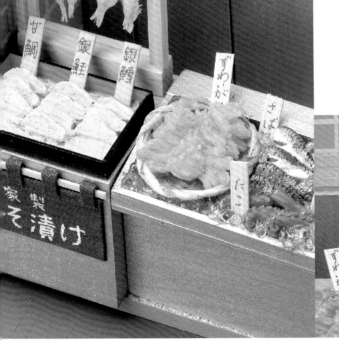

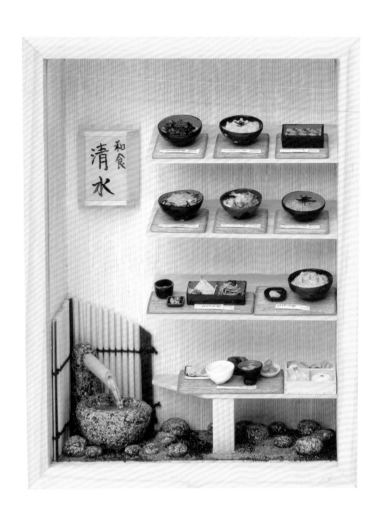

Japanese food

日本料理店

展示櫥窗裡
陳列著鮭魚丼、炸蝦丼等丼飯，
還有鰻魚飯＆蕎麥麵……
各式各樣看起來很美味的料理。

娃娃屋的本體是以市售的盒子製作，
因此可以輕鬆地完成。
放入竹子流水＆流水盆即可完成和風感的空間。

≫ 作法 P.56
≫ 娃娃屋的作法 P.87

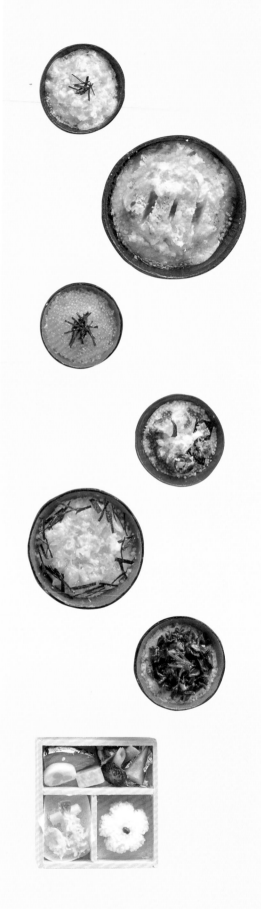

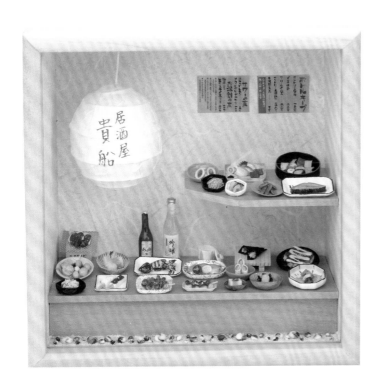

居酒屋

該吃哪一道呢？
看著琳瑯滿目的居酒屋菜單，
就能產生快樂的好心情。

在正方形的盒子中
裝上以和紙＆棉線製作的燈籠，
作成空間的亮點。

» 作法 P.59
» 娃娃屋的作法 P.88

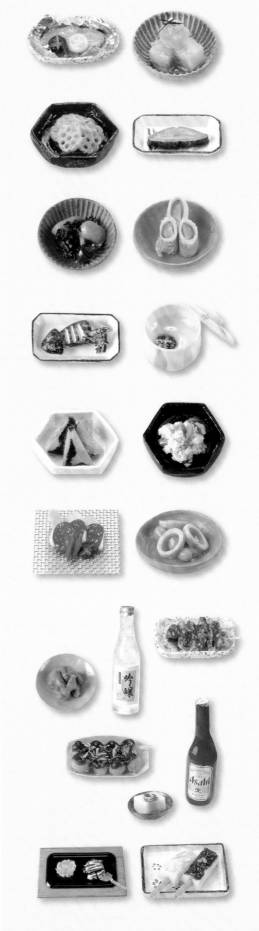

食品材料行

以昆布絲&羊栖菜等乾貨為中心，
擺放上各種顏色的食材。
利用商品的標籤，完成和實物接近的樣貌。
將牆壁作成淺灰色的砂質牆壁，
屋頂加上橫木且上色後，
營造出昔日的食品材料行風貌。
將L形陳列架的層板漆成白色，
則能營造出清爽的感覺。

≫ 作法 P.66
≫ 娃娃屋的作法 P.77

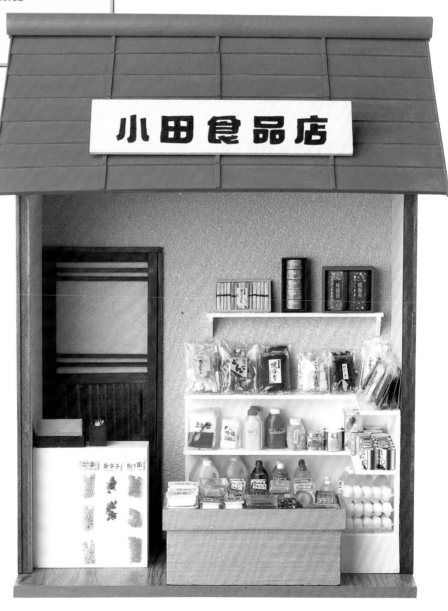

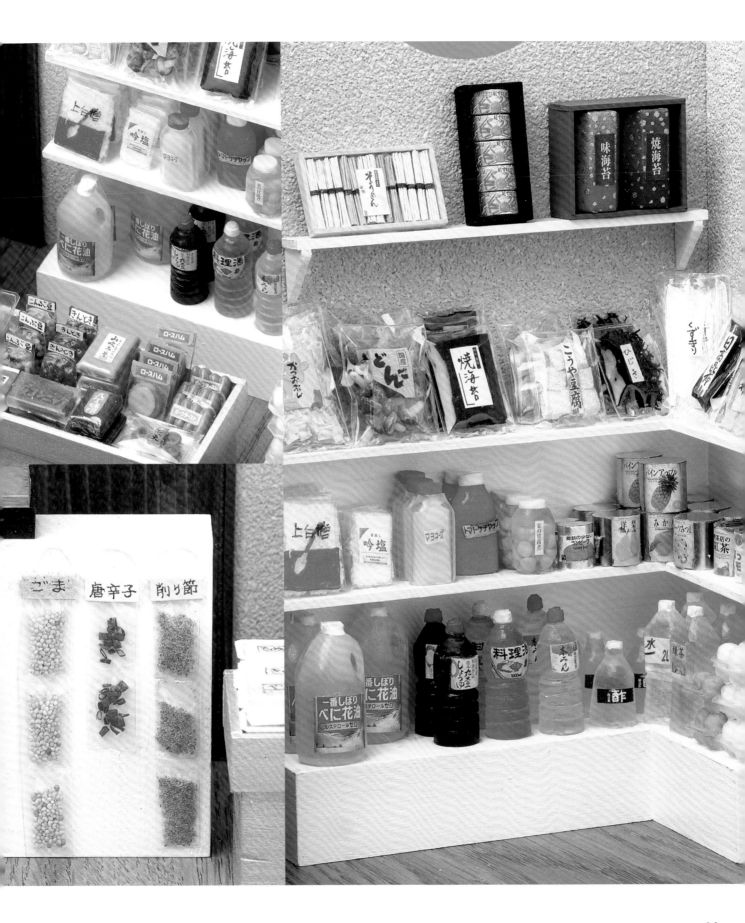

袖珍食物的基本知識

袖珍小物皆以樹脂黏土、麵包土、環氧樹脂與手工藝材料製作而成。
本單元將介紹材料&工具的使用方法。

● 關於工具　根據製作的品項，備齊必要的工具吧！

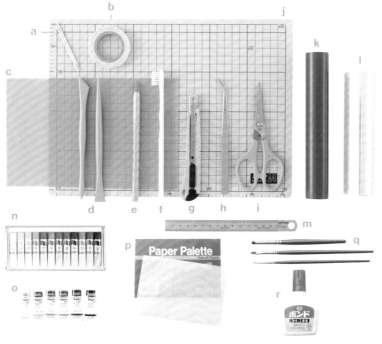

a　牙籤…塗上木工用白膠、攪拌環氧樹脂時使用。
　　插上黏土球以便作業進行時亦可使用。
b　雙面膠…黏合木頭或黏土，貼在作品上固定時使用。
c　製作糕點用的鐵氟龍墊板…在兩片墊板間夾入黏土，
　　以棒子將黏土擀成薄薄的片狀。
d　細工棒…在黏土上作出凹槽或凹凸狀時使用。
e　筆刀…裁切黏土&藉由轉動作出紋路時使用。
f　牙刷…在黏土上表現凹凸狀，或進行噴射技法時使用。
g　美工刀…在黏土上表現紋路，或進行裁切時使用。
h　鑷子…夾起細小的物件，或夾捏黏土製作形狀時使用。
i　黏土用剪刀…用於裁剪黏土，特徵是刀刃很薄。
j　切割墊…需要裁切的作業皆在其上進行。
k　黏土擀棒…將黏土擀薄時使用。
l　保鮮膜…包覆完成上色的黏土，以免黏土變得乾燥。
m　尺…裁切用，建議準備不鏽鋼製的為佳。
n　水彩顏料…揉捏入黏土，用以調色。
o　壓克力顏料…揉捏入黏土，或塗在乾燥後的作品上。
p　調色紙…除了上色時使用之外，用於塗上Sealer或Jel
　　時，乾燥後即可剝除，相當方便。此為拋棄式。
q　筆…（上）製作烘烤痕跡或為糖粉上色時使用。（中）
　　用於大面積的塗刷。（下）書寫文字時使用。
r　木工用白膠…乾燥之後能讓黏土和黏土接合，亦可作成
　　醬汁，與磨碎的黏土混合使用。

如果有以下工具，製作時會很方便喔。

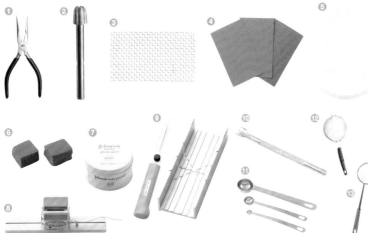

❶鉗子…裁切&扳開鐵絲時使用。　❷鑽頭…以BlueMix取模
時使用。　❸網子…壓出黏土時使用。亦可以作為材料。　❹砂
紙…根據質地的粗細，效果各有不同。質地愈細的砂紙，號數
愈大。　❺磨泥器…將乾燥的黏土磨成粉。　❻綠色海綿…可插
入具有高度的BlueMix模型使環氧樹脂往低處流下，在想要作出
斜紋效果（例：紅白羊羹）時用以固定使用。　❼爽身粉…製作
具有深度的容器時，在黏土放入模型內前使用，比較容易取出
黏土。　❽夾式封口機…運用熱度熔化塑膠袋以達到黏合封口的
機器。製作袖珍的塑膠袋&將迷你物件放入袋子封口時使用。
❾精密鋸、裁切盒…製作娃娃屋的工具。精密鋸是刀刃比較小
的鋸子，裁切盒是在以精密鋸將木板裁切出直角或45度角時使
用。　❿皮革用斬子…按壓已經擀薄的黏土，或取模時使用。
⓫計量匙…用於製作麵包。可以測量出0.1cc的款式為佳。　⓬
濾茶器…按壓黏土或製作細細的粒狀物時使用。　⓭濾網…在
盤子作出圖樣等時使用。⓬&⓭皆可應用於噴射技法。

黏土的種類很多，分別具有不同的特徵&性質。雖然在此根據作法介紹了適合的黏土，但並非一定要使用相同的黏土製作，使用方便上手的黏土也OK！

樹脂黏土

Grace

質地細緻、硬度適中，方便揉進顏料。乾燥之後，以美工刀裁切的斷面也很漂亮。

Professional

可以擀成紙般的薄片，具有彈性。因為乾燥速度較快，使用時需盡快作業。

Resix

具有透明感，可以擀薄。乾燥後仍柔軟具有彈性。

麵包土

乾燥之後會縮小1至2成，適合製作細小的作品。本身就像麵團的顏色一般，可以不上色使用。

石粉黏土

可擀薄，乾燥之後容易打磨。製作容器時使用。

大理石黏土

在大理石質的灰底色裡，混入黑色粉末的黏土。與灰色的樹脂黏土混合，也能達到同樣的效果。

Cork黏土

以軟木的粉末&結合劑製作而成的黏土。用於表現蛋糕類的塔皮部分。

樹脂黏土&麵包土乾燥後的顏色會略深一些，事先考慮此情況，再混入顏料吧！

1 將黏土擀平，混入顏料。

2 將顏料如藏進黏土裡般地混合，確實地揉捏整體。

3 沒有色斑，上色完成的狀態。在過程中加進其他顏色，也能作出這樣的狀態。

4 以保鮮膜包覆住完成上色的黏土，放入密封容器中保存。需於1至2日內使用完畢。

關於顏料・塗料・膠

和黏土一樣，顏料&塗料也有各式各樣的種類。
不妨根據製作的物品選用吧！

壓克力顏料

用於揉入黏土裡&在乾燥後的黏土上塗色。雖然是水性的顏料，但是乾燥之後仍具有耐水性。在乾燥之前，和水性顏料一樣可以用水洗筆。本書使用Liquitex壓克力顏料。

水彩顏料

揉入黏土裡進行上色。

TAMIYA COOLOR

用於表現透明感的明亮款，也能當成環氧樹脂的上色劑。揉進黏土時，可藉由顏料的特質表現出透明感的顏色。

TAMIYA壓克力塗料溶劑

想要薄薄地塗上TAMIYA明亮款的塗料時使用。

AQUA油性顏料 Duo

延展性佳的油性顏料，適用於烘烤痕跡的上色。因為屬於水溶性顏料，以水洗筆即可。

水性琺瑯漆

具有光澤為其特徵，用於容器塗色等。

水性HOBBY顏料

塑膠模型用的塗料。因為塗上會有色斑，多用於器皿&魚的表面（銀色）上色等。

SEALER

具有高度光澤感的水性塗料，也可以替代接著劑使用。與TAMIYA明亮款塗料混合塗上時，會營造出陶器的透明釉藥感。

Pore Stain

可以使木頭紋路清楚顯色的塗料。使用於娃娃屋的層架或屋頂。

水性漆

水性漆（透明款），主要用於營造娃娃屋的光澤感。混入顏色時，可以用來表現砂糖的焦糖色、醬油或醬汁。

N.T.特製漆（紅色・黑色）　專用稀釋液・表面塗料

從漆科植物採取的特殊塗料，需以專用的稀釋液稀釋後塗上。表面塗料是塗漆的底劑。

接著劑・其他

根據不同素材，使用不同的接著劑。

木工用白膠（速乾）

適用於乾燥後的黏土、紙、木材等，在袖珍物的製作裡，是使用頻率最高的接著劑。如果作法中無特別指定時，建議使用木工用白膠。

速乾亮光膠

黏合罐頭類，或混合固定玻璃珠&雪粉時使用。也可以用於黏合塑膠板與環氧樹脂，或進行快速拉線的作業。當成JelMediums使用亦可。

JelMediums

黏合環氧樹脂、在環氧樹脂或袋子上貼標籤時使用。可從美術材料行購得。

CERAMIC STUCCO

不透明的完成劑。因為內含細細的球狀樹脂，可藉此營造出粗糙的質感。可以與壓克力顏料或Ceramcoat混合使用。可從美術材料行購得。

不限於以手塑型，使用各式各樣的工具將增加成品表現的可能性。
在此從本書使用的技法中，選出基本技法&經常使用的方法介紹。

技 法	內 容
揉圓	● 以手掌轉動，揉圓。 ● 小於3mm的小圓球，則以指腹揉圓。
擀成條狀	● 將揉圓的黏土放在鐵氟龍墊板上，以指腹滾動延伸。一邊左右移動手指的位置一邊轉動，就不容易凹凸不平。
壓成薄片狀	● 將揉圓的黏土放在鐵氟龍墊板上，以擀棒按壓。以塑膠製的尺按壓也OK。
裁切	● 以薄刃的美工刀或剪刀裁切成薄片。
貼合	● 趁著黏土還柔軟，按壓接合。 ● 以木工用白膠黏上。
擠壓	● 使用擠花袋可以擠出細條狀的黏土，裝上擠花嘴即能擠出栩栩如生的鮮奶油。 ● 將黏土放在網子或濾茶網的內側，以手指按壓擠出。

技 法	內 容
研磨	● 以磨泥器研磨條狀的固體黏土。
與黏土混合黏滿、塗上	● 將色粉混入黏土中。 ● 將粒狀花蕊或玻璃珠黏滿黏土。 ● 塗上Ceramic Stucco。
作出紋路	● 以美工刀劃出紋路。 ● 以筆刀的鋸齒處壓出凹凸狀。
取模	● 以化妝品的蓋子或略大的珠子等物件取其形狀。
噴射	● 以沾上顏料的牙刷，摩擦細網目的網子、濾茶網或漏勺，形成霧狀的顏料，飛射到作品上。

● BlueMix的使用方法

想要大量製作相同的物件，或想要製作特殊形狀的物件時，製作出矽膠模型就會很方便。

簡單地製作出模型！

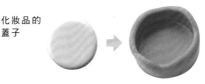

化妝品的蓋子

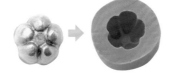

鑽頭

木製模型

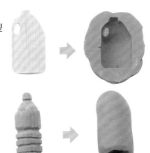

關於BlueMix

主劑和硬化劑的調配很方便（1：1），硬化的速度也很快，是方便使用的黏土狀原料。因為是矽膠原料，填入樹脂或放入模型都很容易取出也是其特色。

※徒手取用偶爾會產生手部肌膚敏感的情況，因此肌膚敏感的人請戴上塑膠製手套再進行作業。

取模的基本作法

1 將主劑與硬化劑以1：1的比例混合。

2 因為很快就會硬化，需快速以手混合。

3 不要讓空氣進入地壓上原型。

4 完全固定之後，取出原型。

使用具有高度的原型時

1 以木材製作原型。根據「取模的基本作法」，進行取模。

2 取出原型時，以美工刀在接近一半的位置直接切開。

3 一邊小心不要破壞模型，一邊取下原型。

4 以橡皮筋捆合切口處，使環氧樹脂不會流出來（不要捆得太緊）。

5 將綠色海綿放在不要的容器中，將模型水平地插入固定，再倒入環氧樹脂。

6 乾燥之後取下橡皮筋，取出裡面的環氧樹脂。

7 以美工刀切除從切口處溢出的固態環氧樹脂。

8 將底部裁切平整。

使用低淺原型時

將原型放在透明的尺上。將尺翻至背面，一邊留意不要讓空氣跑入原型和BlueMix的間隙，一邊覆蓋上BlueMix。待其乾燥後取下原型。

● 關於手工藝素材

使用色粉或玻璃珠等，各式各樣的素材，作出接近實物的質感吧！

鐵絲

A
B
C

A 裸鐵絲＃30…用於束緊袋裝醬菜的袋口。

B 鋁鐵絲＃20‧＃28…＃20用於捲上黏土＆作出具有孔洞的物件。＃28用於製作水果的莖部等。

C 人造花用鐵絲＃35（白色）…捲上白紙的鐵絲，塗上顏色後使用。

苔

苔乾燥後的素材，塗上顏色後使用。可從鐵道模型專賣店購得。

● 環氧樹脂的使用方法

環氧樹脂用於作出具有透明感的作品。不論是環氧樹脂或著色劑，多少具有一些有害身體的成分，請在作業時盡量閉氣，並以手套保護手部。

環氧樹脂

沒有什麼味道，可以少量購買。本書使用Craft Resin（其他的樹脂不一定能以相同的方法製作，請參酌選購）。

著色劑（Ceramcoat·TAMIYA COOLOR明亮款）

Ceramcoat是彩繪用的水性顏料，與環氧樹脂混合使用可完成不透明的作品。本書作法中以Ceram標記。TAMIYA COOLOR明亮款，則應用於想要營造透明感時與樹脂混合使用。

環氧樹脂&著色劑的混合方法

1. 將主劑2：硬化劑1（製作袖珍物時，使用的劑量很少，以1滴、2滴計算）倒入拋棄式容器中，以不要出現泡泡為原則地緩和攪拌。

2. 在牙籤的尾端沾上著色劑（0.5滴為尾端的一半、1滴為尾端1次、2滴為尾端的2次），一邊觀察顏色狀況一邊混合。牙籤沾過1次著色劑之後，就需另取新牙籤使用。混合比例參照各個作品指示。不小心產生泡泡的時候，以吹風機加熱去除即可。

3. 放置大約1天，使其自然地硬化。

混合比例

| 顏色 | 混合比例 | | 作品範例 |
	環氧樹脂 主劑：硬化劑	著色顏料	
透明 醬汁	24：12滴	ClearOrange·1 ClearYellow·1 ClearGreen·0.4	豆皮烏龍麵 月見烏龍麵
檸檬茶	6：3滴	ClearOrange·1 ClearGreen·0.5	檸檬茶
湯汁	12：6滴	ClearOrange·3 ClearGreen·0.5	關東煮、筑前煮
不透明 味噌湯	8：4滴	ClearOrange·6 ClearGreen·2 Ceramcoat（2544）·1	味噌湯
蛋汁	4：2滴	Ceramcoat（2544）·2	茶碗蒸

天然素材墊子

以天然素材編織的物件，使用於籃子等。可從手工藝專門店或家飾店購得。

人造花蕊

人造花用的素材。可從人造花用品賣場購得。

龍鬚菜

市售的乾燥花。可從人造花用品賣場購得。

薄木片

將木塊裁切成薄片狀的材料。可從廚房用品的賣場購得。

熱縮片

以油性筆寫上文字後，放入烤箱加熱就會縮小，用於製作名片等需書寫細小文字的物件時很方便。可於文具店等購得。

魚線

絨毛玩具用的鬍鬚。可從手工藝用品店購得。

珠子類·其他 ※除了特別指定之外，皆可在手工藝專門店購得。

1 玻璃珠…小小的玻璃顆粒。上色後使用。
2 玻璃珠（碎片）…細碎的小玻璃。
3 串珠…上色的玻璃珠。作為串珠畫材料販售。
4 雪粉…碳酸鈣的小顆粒。
5 粒狀花蕊…以澱粉質作成的顆粒。因為含有水分濃縮，可以與顏料或接著劑少量混合。可從人造花用品賣場購得。
6 罌粟的果實…可從食品賣場購得。
7 色粉（咖啡色·綠色）…使用於鐵道模型的粉狀原料。
8 色砂…將大理石或玻璃顆粒上色的原料，有各式各樣的顏色。
9 金粉…推薦盡量使用於細小的物件。

2 5 7

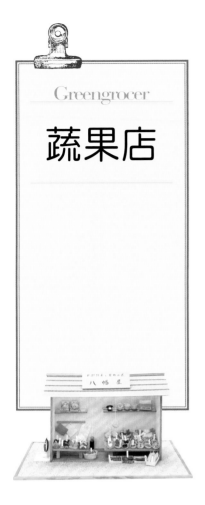

蔬果店

Greengrocer

八百屋

櫻桃

直徑2至3mm

【材料】樹G、水黃色・紅色、壓咖啡色G1-0049・土黃色G1-0052・黃綠色G2-0024、TClearYellow・Orange・Red，壓克力塗料溶劑、人造花用鐵絲＃35

1 以水溶合黃綠色＋土黃色，塗在人造花用鐵絲＃35上。製作容器（法式布丁P.47步驟1）。

2 以黃色＋朱紅色分別作出深色&淺色的黏土，作成直徑2至3mm的球形，且以細工棒壓出凹槽。

3 趁著步驟2的黏土還柔軟的時候，將步驟1的鐵絲一端塗上木工用白膠後插入，待其乾燥。

4 以壓克力塗料溶劑稀釋ClearYellow、Orange、Red，一邊作出漸層，一邊重疊上色。

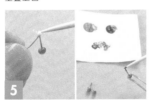

5 將鐵絲裁切成5mm。以接著劑將兩個接黏成串，待其乾燥。鐵絲的前端粗略地塗上土黃色&咖啡色。

奇異果

直徑7mm

【材料】樹G、水土黃色・黃綠色・綠色・白色、壓咖啡色G1-0049・黑色G1-0057、羊毛條（深咖啡色）

1 將以白色上色的黏土擀成直徑2.5×10mm的條狀，再畫上6條黑線。

2 將以黃綠色＋土黃色上色的黏土根據鮪魚（生魚片）的要領重疊。以剪刀剪成4等分，且畫上2條黑線。

3 在步驟2之間塗上木工用白膠。側面也塗上接著劑後，將步驟1捲起來。轉動接合整體，使其沒有縫隙。

4 將以黃綠色＋綠色＋土黃色上色的黏土擀成0.5mm厚的片狀，將步驟3捲起來。靜置半天至一天，再切成3mm寬。

5 將步驟4的兩端黏上未上色的半球形黏土。塗上黑色＋咖啡色，乾燥後再塗上接著劑，貼上剪成細末的羊毛條。

哈密瓜

直徑14mm

【材料】樹G、石粉黏土、水土黃色・黃綠色・黃色・白色、壓綠色G2-0028・咖啡色G1-0049、綠色薄紙（30mm正方形）、金色厚紙（18×54mm）、木絲

1 將以白色＋土黃色＋黃色上色的黏土作出2條直徑1.5mm×長5mm的莖。

2 將以黃綠色＋土黃色上色的黏土，作成直徑13mm的球形。將步驟1塗上木工用白膠，插入哈密瓜中。塗上綠色＋咖啡色。

3 以水調合石粉黏土&混入少許土黃色，以牙籤尖端一點點地塗上。將步驟1的1條莖橫擺著以木工用白膠黏上。

箱子

4 將綠色紙上下邊各2處切出5mm的切口後組合。厚紙在距離左右18mm處以美工刀劃出紋路，將左右兩邊摺出三角形。

5 將厚紙黏在箱子上，填入木絲。

【材料的參閱方法】黏土／樹＝樹脂黏土（G=Grace、R=Resix、P=Professional）、麵＝麵包土、石＝石粉黏土、C=Cork黏土　※除了特別指定之外，皆使用G（一部分除外）。　顏料／水＝水彩顏料、壓＝壓克力顏料、T=TAMIYA COOLOR、C=Ceramcoat　※除了特別指定接著劑之外，皆使用木工用白膠。

香蕉

長18mm

材料 樹G、水白色・黃色・土黃色、壓黃綠色G2-0024・土黃色G1-0052・咖啡色G1-0049・黑色G1-0057

1 以白色＋黃色＋土黃色（水）將黏土上色。兩端以手指揉細一點，作出5條長23mm×直徑3至5mm的香蕉形狀。

2 趁步驟1還柔軟的時候，分別將2條、3條各自壓合在一起。在細工棒上按壓，作出弧度。

3 將步驟2中的2條組壓合在3條組上，待其乾燥。

4 在莖部周圍塗上黃綠色＋土黃色（壓）。以剪刀裁剪下端，再塗上咖啡色＋黑色。

5 以剪刀裁剪莖部，在切口塗上咖啡色＋黑色。再以水調合咖啡色＋黑色，畫上紋路&傷痕。

麝香葡萄

長21mm

材料 樹G、水土黃色・黃綠色、壓綠色G2-0028・土黃色G1-0052、TClearGreen・Yellow、壓克力塗料溶劑

1 將以黃綠色＋土黃色（水）上色的黏土作成直徑1.5mm×長18mm&8mm的莖後，將前端彎曲成L形，再壓合成Y字形。

2 將步驟1塗上綠色＋土黃色（壓）。

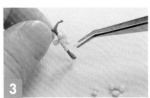

3 將黃綠色的黏土揉成直徑2至2.5mm接近水滴狀的球形。乾燥之後，一個一個地黏在塗上木工用白膠的莖上。

4 以壓克力塗料溶劑稀釋ClearGreen＋Yellow，塗在步驟3上。

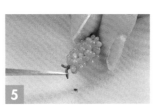

5 以剪刀裁剪莖的兩端。

珍珠紅葡萄

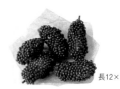

長12×5mm

材料 樹G、壓咖啡色G1-0049、黑色G1-0057、紫色G3-0044、玻璃珠、速乾亮光膠

1 製作枝條（蘋果P.22）。

2 將步驟1塗上木工用白膠後，黏上末上色，長10mm×直徑3.5mm的穗子形黏土，待其乾燥。

3 將黏土整體塗上速乾膠，再不留間隙地黏上玻璃珠。

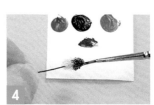

4 以水調合咖啡色＋紫色＋黑色後上色。

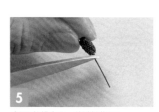

5 步驟4乾燥之後，將鐵絲裁至1mm。

草莓

長3mm

材料 樹G・P、水白色・黃色・綠色・咖啡色、人造花用鐵絲＃28、TClearGreen・Yellow・Orange・Red、壓克力塗料溶劑

1 在牙籤的尖端，以錐子鑽洞。

2 將以白色＋黃色上色的黏土作成長4mm的草莓形狀，鐵絲的前端塗上接著劑後插入，再以牙籤作出凹槽。

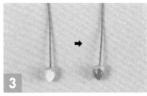

3 以壓克力塗料溶劑稀釋ClearGreen・Yellow・Orange・Red後上色。

4 將以綠色＋咖啡色上色的Professional擀成薄片狀，再以美工刀裁切，作成蒂頭。

5 將鐵絲的根部塗上木工用白膠，插入以錐子開洞的步驟4，再裁去多餘的鐵絲。

蘋果

直徑8mm

材料 樹G、水黃色‧白色、壓土黃色G1-0052‧紅色G3-0010‧紅色G5-0009‧紫色G3-0044‧黑色G1-0057‧咖啡色G1-0049、人造花用鐵絲＃28

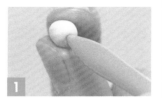

1 將以黃色＋白色上色的黏土作成直徑8mm×長9mm的蘋果形狀。以細工棒將上部作出凹槽。

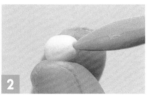

2 步驟1的底部也以細工棒作出凹槽。

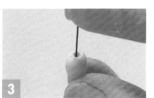

3 以咖啡色＋黑色塗上鐵絲，作為枝條。前端塗上木工用白膠，插入蘋果的上部，待其乾燥。

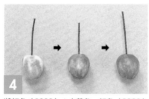

4 將紅色（0009）＋土黃色、紅色（0009）＋土黃色＋紫色、紅色（0010）＋土黃色＋紫色各別以水調合，分成3次上色。

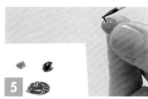

5 將鐵絲剪至3mm，鐵絲的前端以牙籤的尖端塗上咖啡色＋黑色。

桃子

直徑8mm

材料 樹G、水白色‧黃色、壓紅色G5-0009‧土黃色G1-0052、脫脂棉、白色網子

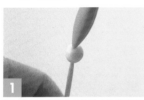

1 將以白色＋黃色上色的黏土作成直徑8mm的球狀，插在牙籤上以細工棒作出凹槽。

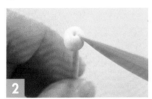

2 自步驟1的凹槽處起，以細工棒往下劃出紋路。

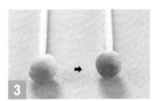

3 以水調合紅色＋土黃色，一邊上色一邊作出漸層感。

4 以剪刀將脫脂棉剪成粉末狀，再將桃子塗上木工用白膠沾附脫脂棉。

5 將10×25mm白色網子對摺，一邊塗上木工用白膠一邊捲起桃子。

玉米‧洋蔥

玉米9×25mm
洋蔥直徑8mm

材料 樹G‧R、水黃色‧土黃色‧白色‧黃綠色‧朱紅色、壓橘色G5-0016‧土黃色G1-0052‧咖啡色G1-0049‧黃綠色G2-0024、土黃色繩子

1 將土黃色繩子抽出細線，剪成長15mm，作為玉米鬚。取5條為1束，一端塗上木工用白膠黏合備用。共製作2束。

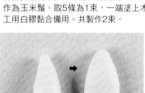

2 將以黃色＋土黃色（水）上色的黏土作成直徑8mm×長15mm的水滴狀，再擀至3mm厚。

3 將步驟2靜置2分鐘，待表面稍微乾燥後，再從濾茶網的內側按壓，作出網紋。

4 剝下黏土，將兩側往內彎曲。再將步驟1塗上木工用白膠，黏在左右兩側。

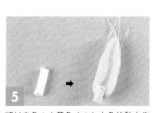

5 將以白色＋土黃色（水）上色的黏土作成直徑3×8mm的條狀，以美工刀劃出紋路，黏於步驟4的背面。再以水調合黃綠色＋土黃色（壓）進行上色。

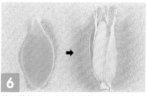

6 將以黃綠色＋土黃色（皆為水）上色的Resix擀成薄片狀，作出3片葉子。左、右、背面各黏上1片。

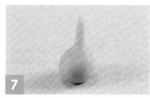

7 將以土黃色（水）＋朱紅色上色的黏土作成直徑8mm的扁平球狀，再將芽的部分拉長，作成洋蔥。

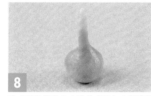

8 以水調合橘色＋土黃色（壓）＋咖啡色進行上色。

9 以水調合咖啡色＋土黃色（皆為壓），在步驟8上畫出縱向的紋路。

10 以剪刀將芽修剪至2mm，再以剪刀將剩餘的芽剪出切口。

花椰菜	南瓜	蓮藕・牛蒡	剖半的高麗菜

直徑13mm

材料 樹G、水綠色・黃綠色・土黃色、壓綠色G2-0028

1

將以綠色＋黃綠色＋土黃色上色的黏土作出3條直徑2mm×長20mm、2條直徑1.5mm×長15mm的莖，再以手指壓合。

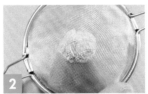

2

莖乾燥之後，取與莖同色的黏土從濾茶網內側以手指按壓。

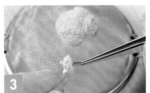

3

以鑷子不要弄壞步驟2地摘取下來，黏在已經塗上木工用白膠的莖上。

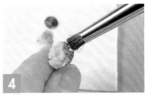

4

花椰菜乾燥之後，塗上綠色（壓）（筆沾顏料先在紙上按壓幾下，再少量地塗上）。

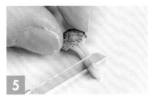

5

裁切莖的下端。

直徑16mm

材料 麵、水黃色・土黃色・白色、壓綠色G2-0028・黑色G1-0057・芥黃色G2-0051・土黃色G1-0052・白色G1-0065

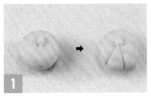

1

將以黃色＋土黃色（水）上色的黏土，作成直徑16mm的扁平球形。以細工棒將中央的黏土往上推作出蒂頭＆劃出紋路。

2

將步驟1塗上綠色＋黑色，再以白色＋土黃色（壓）畫出蒂頭、紋路、斑點，靜置半天至至一天。

3

將以白色（水）上色的黏土，作成直徑1mm的水滴狀，作為種子。乾燥之後，塗上芥黃色。

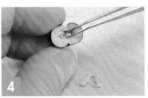

4

趁著半乾燥的時候，將南瓜對半切開，以鑷子將預定填入種子的部分捏出一些黏土，作出乾巴巴的模樣。

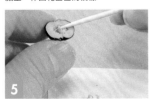

5

將種子與步驟4取出的黏土混合少量的木工用白膠，再填入南瓜中。在蒂頭的切口上塗上白色＋土黃色（皆為壓）。

直徑6mm 長32mm

材料 樹G、水土黃色・白色、壓土黃色G1-0052・黑色G1-0057、AQUA油性顏料Duo（咖啡色）

1

將以白色＋土黃色（水）上色的黏土作成直徑6mm×長11mm的條狀，且將一端作的較細，即為蓮藕。

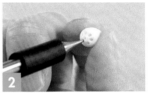

2

以錐子插入約0.5mm，一邊左右旋轉一邊撐開孔洞，作出蓮藕的洞。共開出7個洞。

3

塗上以水調合的土黃色（壓），乾燥之後噴射上土黃色（壓）。

4

自錐子鑽洞面切出1mm厚的切片。

5

將比步驟1的顏色略深的黏土作成一端較細的32mm長的條狀，作為牛蒡。以少量的黑色＋咖啡色敲打般地上色。

直徑20mm

材料 樹R、水白色・黃色・黃綠色・土黃色

1

將以白色＋黃色、白色＋黃色＋黃綠色、黃綠色＋土黃色各別上色的黏土，擀成薄片狀，貼在凹凸不平的物品上，靜置一天。

2

將以白色＋黃色上色的黏土作出高4mm的水滴狀，作為菜芯。再將步驟1切成細長狀，取顏色較淡的一片，兩側往內包捲黏合。

3

將葉片塗滿木工用白膠，保留間隙地重疊黏合成圓形。作出直徑18mm的尺寸，靜置一天。

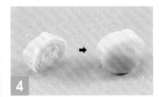

4

將步驟3切成5mm厚，在背面黏上以黃綠色＋土黃色上色的半圓形黏土。

5

取步驟4相同的黏土，作出2片薄薄的半圓形。以從左右包覆的感覺進行黏合。

<table>
<tr><th>菠菜</th><th>青蔥</th><th>白花椰菜・胡蘿蔔</th><th>小黃瓜・馬鈴薯 地瓜</th></tr>
</table>

菠菜

長22mm

材料 樹P、水黃綠色・土黃色・綠色・藍色、壓黃綠色G2-0024・綠色G2-0028・土黃色G1-0052・紅色G3-0010・深藍色G2-0042

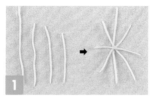

1 將以黃綠色＋土黃色（皆為水）上色的黏土作出直徑1mm×長25・30・40mm各1條的莖，以接著劑黏合成放射狀。

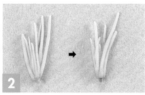

2 以鑷子捏起成為莖的部分。以水調合紅色＋土黃色（壓），將根部作出漸層的塗色。

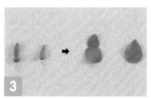

3 將以綠色＋藍色上色的黏土作成水滴狀＆水滴狀＋球狀，擀成薄片作出8片葉子。尺寸不一為佳。

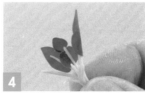

4 趁著葉子還柔軟的時候，將莖塗上木工用白膠，黏上葉子。將葉子往內側反摺，作出弧度。

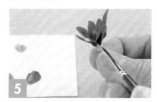

5 以葉子＆莖交界處顏色的感覺，塗上綠色＋黃綠色（皆為壓）。葉子＆莖連接處內側的莖，則塗上綠色（壓）＋深藍色。

青蔥

長30×3mm

材料 樹P、水白色、壓黃綠色G2-0024・土黃色G1-0052・綠色G2-0028・深藍色G2-0043、土黃色繩子

1 撕開土黃色繩子，將橫細線塗上木工用白膠，取6至8根為1束。

洞

2 將白色黏土作成直徑2mm×長30mm的細長水滴狀，以錐子鑽洞，將步驟1塗上木工用白膠後插入。

3 將白色黏土作成直徑2mm×長25mm的細長水滴狀，再將下端擀成薄片狀。

4 將步驟3擀平的部分塗上木工用白膠，捲起步驟2。

5 以水調合黃綠色＋土黃色進行上色，以水調合綠色＋黃綠色＋深藍色，作出漸層塗色。再以水調合土黃色塗於根部。

白花椰菜・胡蘿蔔

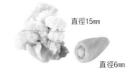
直徑15mm
直徑6mm

材料 樹G、水白色・黃色・黃綠色・土黃色・朱紅色、壓黃綠色G2-0024・土黃色G1-0052、細吸管

白花椰菜

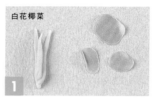

1 將以黃綠色＋土黃色（皆為水）上色的黏土，作出3條直徑2mm×長18至22mm的莖，再將下端壓合。另外作出3片直徑8至10mm的葉子。

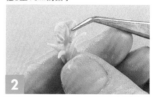

2 將葉子黏於莖上，且趁葉子還柔軟的時候，以鑷子夾捏作出葉脈，再以剪刀剪去葉子＆莖的前端。

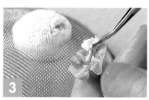

3 將以白色＋少許黃色上色的黏土，根據花椰菜（P.23步驟2・3）的要領黏貼，再以美工刀切掉莖的下端。

胡蘿蔔

4 將以朱紅色＋黃色上色的黏土，作成長12mm的胡蘿蔔狀。以吸管輕壓上端，壓出圓形，再以美工刀劃出紋路。

5 以黃綠色（壓）在下端、黃綠色＋土黃色（皆為壓）在上端各處進行塗色。

小黃瓜・馬鈴薯 地瓜

直徑7mm
直徑6mm
長16mm

材料 樹G、水綠色・藍色・白色・黃色、壓土黃色G1-0052・紫色G3-0044・咖啡色G1-0049・黑色G1-0057、透明釣魚線

小黃瓜

1 將透明釣魚線切至長4mm，作為小黃瓜的刺。準備10至12根。

2 將以綠色＋藍色上色的黏土作成長16mm的條狀，即為小黃瓜。上下以鑷子夾捏，作出蒂頭。

3 趁著黏土還柔軟，將步驟1的前端塗上木工用白膠後插入。黏土乾燥之後，將釣魚線裁切至1mm。

馬鈴薯

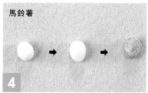

4 將以白色＋黃色上色的黏土作成直徑6mm的橢圓形，再以細工棒作出凹槽，以水調合土黃色＋咖啡色＋黑色，分成2次上色。

地瓜

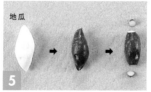

5 以步驟4相同顏色的黏土，作成直徑7mm×長20mm的地瓜狀。作出凹槽，塗上咖啡色＋紫色，且裁去兩端。

白蘿蔔	青椒	番茄	茄子

白蘿蔔

長43mm

材料 樹G・R、水黃綠色・土黃色・白色、壓黑色G1-0057・深藍色G2-0043・土黃色G1-0052・黃綠色G2-0024・綠色G2-0028

1 將R以黃綠色＋土黃色（皆為水）上色，作成葉子＆莖。共20片寬3至5mm的薄片狀葉子＆5條直徑1mm×長15mm的莖。

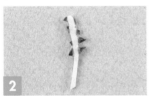

2 將莖塗上木工用白膠，黏上葉子。在莖連接葉子的地方，以水調合綠色＋土黃色（壓）＋深藍色進行上色。

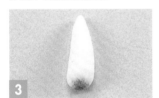

3 將白色黏土作成直徑8mm×長35mm的白蘿蔔狀。將上部以土黃色（壓）＋黑色敲打上色，再以美工刀作出紋路＆孔洞。

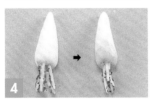

4 將莖塗上木工用白膠，插入上部。以水調合綠色＋黃綠色＋土黃色（皆為壓），以暈染的感覺塗色。

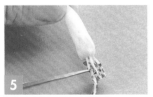

5 以剪刀將莖剪至8mm。

青椒

直徑6mm

材料 樹G、水黃綠色・綠色・土黃色、Sealer

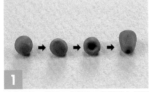

1 以黃綠色＋綠色＋土黃色上色的黏土作出直徑6mm的球形，再捏成喇叭狀作為果實。接著以細工棒在蒂頭處＆底部作出凹槽。

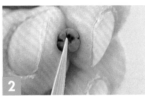

2 從蒂頭處往下，以細工棒劃出3至4條紋路，作出凹痕。

3 以黃綠色＋土黃色上色的黏土作出直徑1mm的喇叭狀，作為蒂頭。

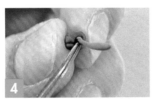

4 在步驟2蒂頭接合處塗上木工用白膠，趁蒂頭還柔軟的時候黏合。再以鑷子夾壓果實，作出凹凸的痕跡。

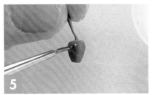

5 僅將果實塗上Sealer，乾燥之後，以剪刀剪去多餘的莖。

番茄

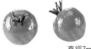

直徑7mm

材料 樹G、水紅色・咖啡色、壓黑色G1-0057・綠色G2-0028、和紙、人造花用鐵絲#28、Sealer

1 將和紙塗上綠色＋黑色，乾燥之後，切成長3mm×寬4mm，再剪出6個山形的切口，作為蒂頭。

2 將步驟1塗上木工用白膠（鋸齒處不塗接著劑），捲起鐵絲。

果實

3 將紅色＋咖啡色的黏土作成7mm的球形，蒂頭端以細工棒作出小小的凹陷，再以錐子鑽洞，熟練後以手指操作也OK。

4 將步驟2塗上木工用白膠，插入步驟3中。

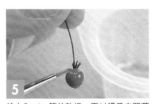

5 塗上Sealer等待乾燥，再以鑷子夾開蒂頭，剪去多餘的鐵絲。

茄子

直徑4mm

材料 樹G・R、水紅色・深藍色・藍色、壓紫色G3-0044・紅色G5-0009・黑色G1-0057

1 以紅色（水）＋深藍色上色的黏土作成長9mm×直徑4mm的水滴狀，作為果實。上端需搓圓。

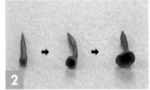

2 將Resix以紅色＋藍色上色，作成長13mm的水滴狀，再以細工棒拉開成喇叭形，作為蒂頭。

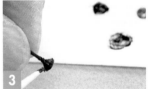

3 混合紫色＆黑色，以牙籤的尖端在蒂頭上像拉出角似地上色。

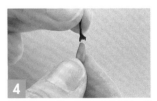

4 步驟3乾燥之後，以剪刀剪出切口。將果實的上端塗上木工用白膠，黏上蒂頭。

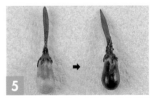

5 以水調合紅色（壓）＋紫色，塗於靠近蒂頭處。以水調合黑色＋紫色，由下而上地塗色。最後再將蒂頭剪至適當長度。

Japanese sweet

和菓子店

菊栄堂

紅葉

6×7mm

材料 樹G、壓G1-0057（黑色）・G1-0049（咖啡色）・G1-0052（土黃色）・G5-0009（紅色）・G4-0022（黃色）

1 以咖啡色＋黑色上色的黏土作出直徑4mm的球形作為豆餡，再以手指輕輕按壓，待其乾燥。

2 以土黃色＋黃色製作黃色豆餡＆以土黃色＋紅色上色的黏土作出直徑1.5mm×長15mm的條狀作為紅色豆餡，壓合後擀至0.5mm厚。

3 將步驟2對摺，再次擀至0.5mm厚。

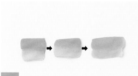

4 依步驟3作法來回操作3次。請趁黏土還柔軟的時候，盡快作業。

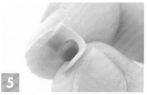

5 將步驟4切成6×14mm，包住步驟1，趁黏土還柔軟的時候壓合。

水牡丹

直徑6mm

材料 樹G、壓G3-0010（紅色）・G4-0022（黃色）、C2505（白色）、BlueMix、環氧樹脂、和紙、Sealer

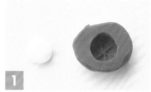

1 將未上色的黏土作成直徑6mm×高4mm的半圓形後，劃出6條紋路＆在中心稍微作出凹槽。乾燥後，以BlueMix取模。

2 將以紅色上色的黏土作成直徑4mm的球形，作為中間的餡料。待其乾燥後對半切開。

3 混合4：2滴的環氧樹脂＆1滴Ceram2505後，取2滴倒入步驟1。放入1個步驟2後，再倒入剩餘的樹脂，待其乾燥。

4 以水調合黃色塗在和紙上，待其乾燥後，切成1×0.5mm。

5 將步驟4與Sealer混合，放於步驟3的凹槽上。

三色丸子

袋子20×15mm

材料 樹G、壓G2-0024（黃綠色）・G1-0052（土黃色）・G2-0028（綠色）・G1-0065（白色）・G2-0051（芥黃色）、G3-0010（紅色）、竹籤（1×1mm×長5mm）、Sealer、玻璃珠、袋子、紙、Jel Mediums、水性筆

1 以黃綠色＋土黃色＋綠色上色的黏土作成直徑2mm的球形，作為黃綠色丸子。趁還柔軟時，插入塗上木工用白膠的竹籤。

2 以白色＋芥黃色＋土黃色上色的黏土作成直徑2mm的球形，作為黃色丸子。再將步驟1的丸子塗上木工用白膠，黏上。

3 以紅色＋土黃色上色的黏土作成直徑2mm的球形，作為粉紅色丸子。將步驟2的丸子塗上木工用白膠，黏上。待其乾燥。

4 將步驟3塗上Sealer，黏上玻璃珠（直徑0.5mm）。共製作3支。

5 作出20×15mm的袋子，在11×3mm的紙寫上文字，以Jel黏於袋子上。

【材料的參閱方法】黏土／樹＝樹脂黏土（G＝Grace、R＝Resix、P＝Professional）、麵＝麵包土、石＝石粉黏土、C＝Cork黏土　※除了特別指定之外，皆使用G（一部分除外）。　顏料／水＝水彩顏料、壓＝壓克力顏料、T＝TAMIYA COOLOR、C＝Ceramcoat　※除了特別指定接著劑之外，皆使用木工用白膠。

蜜豆・水無月

直徑10mm

$9 \times 10 \times 14$mm

材料 樹G、壓G1-0055（深咖啡色）・G3-0010（紅色）、C2505（白色）、TClearRed・Green・Yellow・Orange、橡皮擦、BlueMix、環氧樹脂、實驗用小瓶子、人造花用鐵絲#35（白色）

柚餅

直徑16mm

材料 樹G、壓G2-0024（黃綠色）・G1-0052（土黃色）・G1-0065（白色）・G4-0022（黃色）・G1-0057（黑色）、薄木片、檜木（1mm厚）、Ceramic Stucco、紙、直徑13mm的模型

1
將橡皮擦切成12×10mm・高7mm，作為蜜豆的透明寒天的原型，再以BlueMix取模。

6
當步驟2、4、5變得不沾手，大概形成橡皮筋的硬度之後，以美工刀裁出2mm正方形的尺寸。

11
將外徑10mm的實驗用小瓶子（小物盒）切成高11mm，作為蜜豆的容器。

1
以黃綠色＋土黃色上色的黏土作出20個直徑2.5至4mm不等的球形，作為柚餅。

2
混合6：3滴的環氧樹脂＆0.5滴Ceram 2505，倒入步驟1，製作透明寒天。

7
將人造花用鐵絲#35塗上深咖啡色，作為櫻桃梗。

12
將11個透明寒天、各1個粉紅色＆綠色寒天、1個步驟9、2個步驟10切片、3粒紅豆（錦玉P.29）放入步驟11中，再倒入環氧樹脂6：3滴。

2
將5×140mm的薄木片塗上木工用白膠，包捲於直徑13mm的筒狀模型外，製作箱子的邊框。待其乾燥。

3
將橡皮擦切成8×6mm・高7mm，作為有顏色的寒天原型，再以BlueMix取模。

8
以紅色上色的黏土作出直徑2mm的球形，作為櫻桃。趁黏土還柔軟的時候，將步驟7的前端塗上木工用白膠後插入。

13
以9×10×14mm・高7mm的橡皮擦作為水無月的原型，以BlueMix取模。

3
取下步驟2，以砂紙打磨。塗上木工用白膠後，黏在檜木片上。再以美工刀裁去多餘的木材，以砂紙打磨。

4
混合4：2滴的環氧樹脂、極少量Ceram 2505、0.5滴ClearRed，倒入步驟3，製作粉紅色的寒天。

9
將步驟8的鐵絲剪至4mm長，在鐵絲的切口上塗上深咖啡色，再將鐵絲稍微彎曲。

14
混合2：1滴的環氧樹脂＆2滴Ceram 2505，倒入步驟13。趁半乾時，鋪上12顆紅豆（錦玉P・29），待其乾燥。

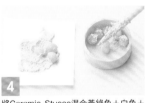

4
將Ceramic Stucco混合黃綠色＋白色＋土黃色，再和步驟1輕輕混合，放入步驟3中。

5
混合4：2滴的環氧樹脂、0.5滴ClearGreen、極少量Ceram 2505＆ClearYellow，倒入步驟3，製作綠色的寒天。

10
以ClearOrange＋Yellow上色的黏土，作成直徑4mm的球形，作為橘子。待其乾燥後切成6等分。

15
混合2：1滴環氧樹脂＆1滴Ceram 2505，少量倒入步驟14中。

5
取直徑16mm的圓形檜木作為蓋子。在10mm正方形的紙上，以黃色＋水畫上柚子，再以黑色＋水寫字，黏於蓋子上。

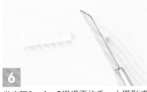
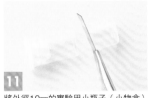
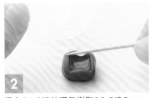

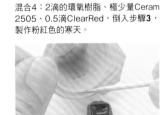

抹茶羊羹&外盒

23×11×4mm

6×9×3mm

材料 TClearSmoke・Orange・Green、C2036（奶油色）、雪粉、橡皮擦、BlueMix、發泡板、保麗龍膠、紙（分成包裝用&寫字用）、環氧樹脂、水性筆

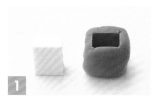

1 以6×3mm・高10mm的橡皮擦作為羊羹的原型，以BlueMix取模。

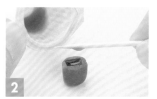

2 製作綠色羊羹。混合12：6滴的環氧樹脂、ClearSmoke & Orange各3滴、6滴Green、6滴Ceram2036，倒入步驟1。

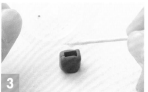

3 將步驟2靜置數小時，待稍微形成固態之後，倒入環氧樹脂4：2滴、雪粉、紅豆（錦玉P.29），以牙籤輕輕混合。

4 維持步驟3的寬9mm，裁切側面。將2片22×10mm・3mm厚的發泡板以保麗龍膠重疊黏合，作為箱子的內容物。

5 將30×37mm的紙塗上木工用白膠，包覆步驟4，再在16×7mm的紙上寫字後黏上。

紅白羊羹・栗羊羹

23×11×4mm

4×11×5mm

材料 C2505（白色）・2023（咖啡色）・2036（奶油色）・2506（黑色）、TClearRed・Smoke、環氧樹脂、橡皮擦、BlueMix

1 以4×11mm、高7mm的橡皮擦作為羊羹的原型，以BlueMix取模。

2 製作紅白羊羹。將步驟1斜斜地插入綠色海綿中，混合2：1滴的環氧樹脂、Ceram2505・1滴&2036・2滴，倒入步驟1中，待其乾燥。

3 將步驟2從綠色海綿取出，再混合環氧樹脂4：2滴、Ceram 2505 & ClearRed & Smoke各0.5滴，倒入步驟2，待其乾燥。

4 製作栗羊羹，混合環氧樹脂4：2滴、Ceram 2023・2滴 & 2506・0.5滴後，取2滴倒入步驟1，再放入剖半的栗子（P・69）。

5 將剩餘的樹脂倒入步驟4，待其乾燥。將步驟3・5切成高5mm。

撫子

5×5mm

材料 樹G、壓G3-0010（紅色）・G1-0052（土黃色）、橡皮擦、BlueMix、環氧樹脂、JelMediums、Sealer、金粉

1 製作粉紅色豆餡。將以紅色＋土黃色上色的黏土作成直徑4mm的球形，待其乾燥。

2 製作寒天的原型。將橡皮擦切成13×7mm・2mm厚，以BlueMix取模。

3 將環氧樹脂以4：2滴混合，倒入步驟2中。

4 將步驟3靜置數小時，形成橡皮筋的硬度之後，從模型中取出，以美工刀切成9×5mm。

5 將步驟4塗上Jel，包捲步驟1。待環氧樹脂完全固化後，塗上Sealer & 灑上金粉。

五平餅

長20mm

材料 壓G1-0057（黑色）、粒狀花蕊、木工用白膠、檜木（1mm角棒）、水性漆（楓木）

1 將1mm角棒切成長15mm，作為餅乾棍。

2 混合粒狀花蕊 & 木工用白膠，作成餅。

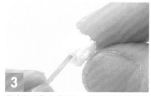

3 將步驟2黏上步驟1，再將形狀修整成12×7mm・3mm厚的橢圓形，待其乾燥。

4 以牙籤尖端在四處塗上黑色，作出烘烤痕跡。

5 塗上水性漆，作為醬汁。

桃山

25×15×5mm

材料 樹G、壓G1-0065（白色）・G1-0052（土黃色）・G4-0022（黃色）・G5-0016（橘色）・G1-0049（咖啡色）、檜木（1mm厚）、BlueMix、花朵圖案的和紙、紙、花形珠子、水性筆

1 以寬7mm×高4mm的花形珠子作為饅頭的原型，以BlueMix取模。

2 將以白色＋土黃色＋黃色上色的黏土填入步驟1，乾燥之後取出。從底部裁下1mm，使底部平整。共製作6個。

3 以水調合橘色＋土黃色後上色，再於四周塗上咖啡色＋土黃色，作出烘烤顏色。

4 以檜木片裁切底＆蓋子25×15mm各1片、側面4×25mm・2片、4×13mm・2片，再以木工用白膠黏貼組合。

5 在蓋子上以木工用白膠貼上25×15mm的花朵圖案和紙，且在14×7mm的紙上寫字，黏於和紙上。再將步驟3黏在步驟4上。

錦玉・錦玉的外盒

直徑17mm　　各直徑5mm

材料 樹G、壓G2-0024（黃綠色）・G1-0052（土黃色）・G1-0057（黑色）・G1-0049（咖啡色）、BlueMix、環氧樹脂、保鮮膜、金色鐵絲＃30、檜木、天然素材墊子、JelMediums、金粉

1 將未上色的黏土作成直徑5mm×高5mm的半圓形，再以美工刀劃出6條紋路，作為錦玉的原型，以BlueMix取模。

2 以黃綠色＋土黃色上色的黏土作成直徑4mm的球形，作為鶯餡，待其乾燥。

3 混合環氧樹脂2：1滴＆金粉，倒入步驟1中，再放入步驟2，待其乾燥。

4 將環氧樹脂2：1滴倒入步驟1，再放入1片橘子切片（蜜豆 P.27 步驟10），作成橘子的錦玉，待其乾燥。

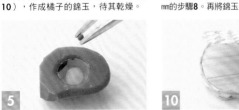

5 將以黑色＋咖啡色上色的黏土作成2粒直徑1mm的球形，作為栗錦玉的紅豆。再將環氧樹脂2：1滴倒入步驟1後，放入1個栗子（栗子甘露煮）＆紅豆。

6 將步驟3、4、5從模型中取下，以30mm正方形的保鮮膜包起來。

7 捲上鐵絲＆以剪刀剪去多餘的保鮮膜。

8 製作盒子。將天然素材墊子塗上木工用白膠（防止裂開）。

9 取直徑15mm・2mm厚的檜木圓片為盒底，在側面塗上木工用白膠，捲上切成8×55mm的步驟8。再將錦玉塗上Jel黏合。

10 取直徑15mm・2mm厚的檜木圓片為蓋子，在側面塗上木工用白膠，捲上切成5×55mm的步驟8，再黏上直徑17mm的步驟8。

深綠

6×6mm

材料 樹G、壓G2-0024（黃綠色）・G1-0052（土黃色）・G1-0065（白色）、網子（30目）、藥片容器（直徑17mm×高6mm）

1 製作黃綠色豆餡。在網子上按壓以黃綠色＋土黃色上色的黏土，壓出黏土後以剪刀取下。

2 趁步驟1還柔軟的時候，將網狀紋路朝下地放入藥片容器中。

3 製作白色豆餡。將以白色＋土黃色上色的黏土根據步驟1的要領壓出，再以剪刀取下。

4 在步驟2的上面放上步驟3。

5 乾燥之後，切成6mm正方形。

竹水羊羹・栗水羊羹

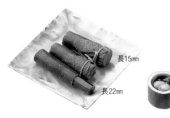

長15mm
長22mm
直徑8.5mm

材料 樹G、壓G1-0065（白色）・G1-0052（土黃色）・G1-0055（深咖啡色）・G2-0028（綠色）、©2023（咖啡色）、2506（黑色）、環氧樹脂、吸管、鉛筆、人造花用鐵絲＃35（白色）、和紙、JelMediums、玻璃紙、透明膠帶

姬柿

直徑5mm

材料 樹G、壓G1-0057（黑色）・G1-0049（咖啡色）・G2-0024（黃綠色）・G1-0052（土黃色）、Sealer、雪粉、2mm角棒

1 製作竹子。將以白色＋土黃色上色的黏土作成25×12mm・1mm厚，捲覆於直徑3mm的吸管上，待其乾燥。

6 以美工刀切開步驟**5**的吸管，取出中間的羊羹，切成長9mm。

11 製作竹筒。將以白色＋土黃色上色的黏土作成12×26mm・1mm厚，捲在步驟**10**上，待其乾燥。

1 製作餡料。將以黑色＋咖啡色上色的黏土作成直徑5mm的球形，上部以2mm角棒按壓，作出四角形的凹槽。

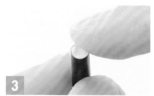

2 將步驟**1**塗上深咖啡色＋綠色。乾燥之後，以鉗子取下吸管，一邊轉動竹子一邊取下。

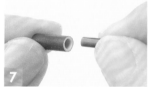

7 將步驟**3**沒有填入黏土的一端內側塗上Jel，再將步驟**6**插入2mm。

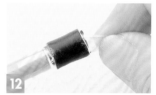

12 將步驟**11**塗上深咖啡色＋綠色。乾燥之後，將玻璃紙拉離鉛筆。

2 以牙籤尖端塗上少量的木工用白膠，插入步驟**1**的凹槽。待其乾燥。

3 將步驟**2**切成長15mm，在竹子的內側塗上木工用白膠，再將和步驟**1**同色的黏土作成直徑3mm・1mm厚，填入竹子的一端。

原寸大小

8 製作竹葉。以水調合深咖啡色＋綠色，塗在和紙上，如圖示般裁切。盤子參照P.76。

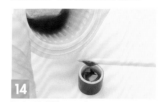

13 將步驟**12**切成長7mm，參照步驟**3**，填入直徑7.5mm・1.5mm厚的黏土（因為之後將填入環氧樹脂，請不留縫隙地填入黏土）。

3 將步驟**2**塗上Sealer＆裹上雪粉，乾燥之後，一邊轉動牙籤一邊取下。

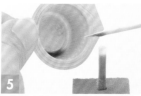

4 製作羊羹的模型。以透明膠帶封住直徑3mm×長30mm的吸管一端。

9 製作以竹葉封住的物件。將步驟**8**以木工用白膠黏在步驟**3**上，不需要放入羊羹。再將鐵絲塗上土黃色＋水，以鉗子捲緊。

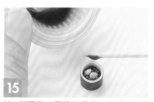

14 混合環氧樹脂4：2滴、Ceram 2023・2滴、2506・0.5滴，倒入步驟**13**中，待其乾燥。

4 製作蒂頭。將以黃綠色＋土黃色上色的黏土作成2條直徑1mm×長4mm的條狀，黏成十字後，從上方壓合，擀成0.5mm厚。

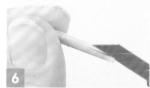

5 混合環氧樹脂6：3滴、Ceram 2023・5滴＆2506・3滴，倒入步驟**4**中，待其乾燥

10 製作栗水羊羹的竹筒模型。在直徑7.5mm的鉛筆上，捲上玻璃紙備用（為了不讓膠帶黏在筆上，方便取下）。

15 將2個栗子（栗子甘露煮P.69）、12顆紅豆（錦玉P.29）以Jel黏於步驟**14**上，再倒入與步驟**14**相同比例的環氧樹脂（倒入2滴）。

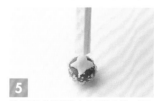

5 將步驟**3**的凹槽塗上木工用白膠，趁步驟**4**還柔軟的時候鋪上，再以2mm角棒壓合。

京物語

盒子20×15mm

材料 麵、壓G1-0065（白色）・G2-0024（黃綠色）・G1-0052（土黃色）・G1-0049（咖啡色）・G2-0028（綠色）・G4-0022（黃色）、Ceramic Stucco、飾品零件、罌粟果實、檜木（1mm厚）、薄和紙、紙、水性筆

白仙貝

1 將以白色上色的黏土作成直徑5mm・0.5mm厚，彎曲至一半，再塗上木工用白膠，以鑷子夾捏。

抹茶仙貝

2 將以黃綠色＋白色＋土黃色＋綠色上色的黏土作成直徑5mm・0.5mm厚，以步驟1相同作法完成。

菊花形仙貝

3 將以咖啡色＋土黃色上色的黏土填入直徑5mm的飾品零件中，乾燥之後取下。

仙貝捲

4 將白色黏土作成8×10mm・0.5mm厚，一邊按壓顏料管蓋子作出鋸齒狀，一邊捲起。乾燥之後切成長4mm。

葫蘆形

5 將以白色＋土黃色＋黃色上色的黏土作成2×2.5mm、2×4mm的水滴狀，稍微重疊後從上方按壓，擀成0.5mm厚。

芝麻仙貝

6 為了表現出芝麻的模樣，將與步驟5相同顏色的黏土混入罌粟果實，擀成直徑5mm・0.5mm厚。

7 作出步驟5 & 6的烘烤顏色。以水調合咖啡色＋土黃色，塗在表面上。

生薑仙貝

8 取土黃色的黏土以步驟1相同的作法製作，再以牙籤尖端塗上Ceramic Stucco＋白色。

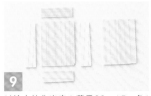

9 以檜木片作出底 & 蓋子20×15mm各1片、側面5×20mm・2片、5×13mm・2片，再以木工用白膠黏貼組合。

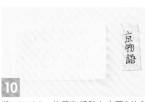

10 將17×32mm的薄和紙貼在步驟9的內側後，衡量整理平衡地黏上仙貝。再在13×5mm的紙上寫字，黏在蓋子上。

山杜鵑

6×6mm

材料 樹G、壓G1-0065（白色）・G1-0052（土黃色）・G4-0022（黃色）・G3-0010（紅色）・G2-0024（黃綠色）

1 製作黃色豆餡。將以白色＋土黃色＋黃色上色的黏土作成直徑4mm的球形，待其乾燥。

2 將以黃綠色上色的黏土作成直徑0.5mm・0.2mm厚的黃綠色餅皮，粉紅色餅皮則以紅色＋黃綠色製作。各作出3片。

3 將未上色的黏土作成10mm正方形・1mm厚，其中半邊交錯地放上步驟2後對摺。

4 趁步驟3還柔軟的時候，從上方按壓至0.5mm厚。

5 以剪刀將步驟4剪成13×6mm，包住步驟1。趁黏土還柔軟的時候，壓合。

麵包店

Bakery

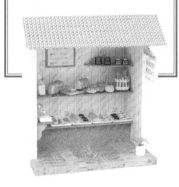

吐司・法國麵包 鄉村麵包・甜甜圈

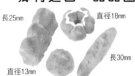

長25mm
直徑18mm
直徑13mm
長30mm

> **材料** 麵、小蘇打、檸檬酸、壓橘色G5-0016・芥黃色G2-0051・土黃色G1-0052・白色G1-0065、AQUA油性顏料Duo（咖啡色）、寶特瓶、水管水栓零件（直徑22×高6mm）
> ※小蘇打&檸檬酸使用的是製作糕點用的材料，以可以量出0.1cc的計量匙計量。皆可自超市、網路購得。

> **製作麵包之前**
> 小蘇打&檸檬酸加入水後，會產生化學反應釋放出二酸化碳（發泡入浴劑的原理），在此用於與麵包土各別混合，以表現出麵包的氣泡。

藍莓麵包 蛋沙拉麵包

直徑10mm
10×10mm

> **材料** 麵、水白色・黃色・藍色・紅色、玻璃珠（碎片）、色粉（綠色）

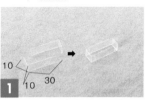

1 吐司模型取材自寶特瓶平坦的部分，以2個30×10×10mm的零件接合成長方形，接合處則以透明膠帶固定。

6 混合橘色＋土黃色＋芥黃色，以筆塗於四周。烘烤痕跡同樣以咖啡色塗上。烘烤顏色適用全部的麵包。

1 製作藍莓麵包。將麵包土作成10mm正方形・2mm厚，中間以四角形物品作出凹槽，再塗上烘烤顏色（吐司步驟6）。

2 將吐司的麵團放在保鮮膜上，將2.5cc的黏土擀平，放上各0.2cc的小蘇打&檸檬酸，再將保鮮膜從上包裹住混合。

7 法國麵包 以吐司的麵團作成直徑8×長37mm的條狀，且以美工刀割出4個斜斜的切口。乾燥之後，塗上烘烤顏色。

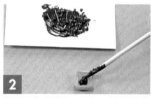

2 製作果醬。將藍色＋紅色＋木工用白膠混合玻璃珠（碎片），再以牙籤的尖端填入麵包凹槽中。

3 將步驟2擀平，加入0.2cc的水。為了不弄破產生的泡泡，不可施加太多力量，盡快混合。

8 鄉村麵包 以吐司麵團作成直徑16mm的半球形，且以美工刀割出十字的切口。乾燥之後，塗上烘烤顏色。

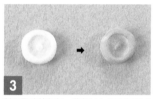

3 製作蛋沙拉麵包。將麵包土作成直徑10mm・2mm厚的圓形，中間以鉛筆的尾端作出凹槽，再塗上烘烤顏色（吐司步驟6）。

4 不破壞黏土的蓬鬆感，將其分成3等分後作成橢圓形放入步驟1中。在黏土&黏土間以牙籤塗上木工用白膠。

9 甜甜圈 將吐司麵團分成6等分，其中5個填入水栓零件中，且在黏土&黏土之間塗上接著劑。

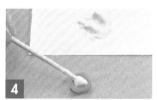

4 將水煮蛋切片（維也納香腸麵包P.33）切丁成1mm方塊狀，再將木工用白膠與蛋、黃色、白色混合，填入麵包凹槽中。

5 模型的背面（麵包的底部）以細工棒處理平整。靜置1天後移除模型，即完全乾燥。

10 乾燥之後，塗上烘烤顏色。為了表現糖霜質感，再以牙籤尖端塗上白色顏料。

5 趁沙拉尚未乾燥時，灑上色粉（綠色）作為巴西利。

【材料的參閱方法】黏土／樹＝樹脂黏土（G＝Grace、R＝Resix、P＝Professional）、麵＝麵包土、石＝石粉黏土、C＝Cork黏土　※除了特別指定之外，皆使用G（一部分除外）。　顏料／水＝水彩顏料、壓＝壓克力顏料、T＝TAMIYA COOLOR、C＝Ceramcoat　※除了特別指定接著劑之外，皆使用木工用白膠。

鮮奶油麵包 可可奶油麵包	維也納香腸麵包	辮子麵包・麵包 可頌・胚芽麵包	草莓果醬

鮮奶油麵包
可可奶油麵包

材料 麵、水白色、壓黑色G1-0057・咖啡色G1-0049、手工藝串珠（紅色）

維也納香腸麵包

材料 樹G、麵、水紅色・咖啡色・朱紅色・白色・黃色・土黃色・黃綠色、壓白色G1-0065・綠色G2-0028・深藍色G2-0043

辮子麵包・麵包
可頌・胚芽麵包

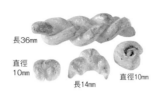
長36mm　直徑10mm　長14mm　直徑10mm

材料 麵、咖啡粉

草莓果醬

材料 樹G、壓金色G3-0145、BlueMix、環氧樹脂、TClearRed・ClearSmoke（X-19）、廣告剪貼、速乾亮光膠

鮮奶油麵包

1

麵包作法參照維也納香腸麵包（P.33）。

2

製作鮮奶油。混合白色＆木工用白膠，大量填入麵包的中間。

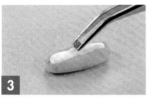

3

趁著鮮奶油尚未乾燥時，放上手工藝串珠（紅色）。

可可奶油麵包

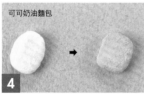

4

製作麵包。將黏土作成7×10mm・厚2mm後，以牙刷敲打，再塗上烘烤顏色（吐司P.32步驟6）。

5

製作巧克力。混合咖啡色＆黑色，以牙籤尖端塗上。

麵包

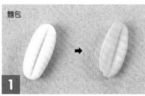

1

將麵包土作成6×15mm，以美工刀劃出V字形後靜置1天，再塗上烘烤顏色（吐司P.32步驟6）。

2

製作維也納香腸。將Grace以紅色＋咖啡色＋朱紅色上色，作成直徑2×長7mm的條狀。

水煮蛋切片

3

將黃色＋土黃色的黏土作成直徑3mm的條狀。捲上以白色（水）上色的1mm厚黏土，壓合後待其乾燥，再切成1mm厚。

4

製作小黃瓜。將以黃綠色＋土黃色上色的黏土作成0.5mm厚、寬8mm，畫上3條白色（壓）的線後，捲成直徑2mm的條狀。

5

混合綠色＋深藍色塗上步驟4後斜切。接著製作萵苣（炸雞P.43）。最後在步驟1的V字中間，黏上步驟2、3、5。

辮子麵包

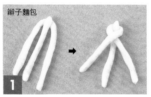

1

將麵包土作成直徑3mm×長84mm，對半彎曲後放上直徑3mm×長40mm的黏土，編成辮子。

麵包

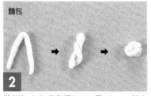

2

將麵包土作成直徑2mm×長40mm，對半彎曲後扭轉2次，作成圓形。

可頌

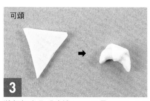

3

將麵包土作成底邊20mm×長23mm・1.5mm厚，從底邊捲起。使捲起的終點朝下，再將兩端往內側彎曲。

胚芽麵包

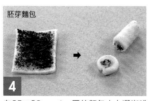

4

在25×20mm・1mm厚的麵包土上灑咖啡粉，捲起後切成3等分，再以手指按壓切口，待其乾燥。

5

塗上烘烤顏色（吐司P.32步驟6）。

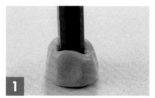

1

在BlueMix中壓入自己喜歡的形狀（此為10mm角棒），取出高10mm的模型。

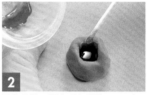

2

製作果醬。混合環氧樹脂8：4滴、ClearRed＆ClearSmoke各1滴，倒入模型中。

3

靜置1天待環氧樹脂形成固態之後，在環氧樹脂＆模型之間插入美工刀，取出果醬，再以美工刀修整底部。

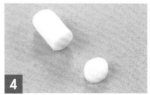

4

製作蓋子。將未上色的黏土作成直徑7mm的圓柱狀，乾燥之後切成高2.5mm。

5

將步驟4塗上金色，以速乾膠黏在果醬上，再貼上廣告剪貼。

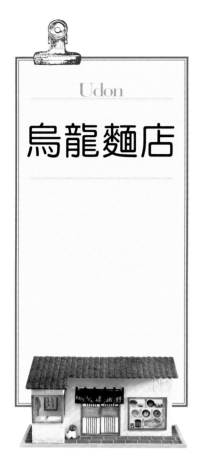

烏龍麵店

Udon

豆皮烏龍麵

直徑20mm

材料 樹G、水土黃色・黃色・朱紅色・白色、環氧樹脂、TClearOrange・Yellow・Green、壓克力塗料溶劑

1 製作豆皮。將以土黃色＋黃色＋朱紅色上色的黏土擀成2mm厚，以毛巾等按壓，作出凹凸不平的模樣。

2 將步驟1切成9×9×13mm，以壓克力塗料溶劑稀釋ClearOrange＋Yellow，塗上。

3 製作魚板（茶碗蒸P.61）、蔥（味噌湯P.58）。

4 將白色黏土作成1mm厚，趁還柔軟的時候，以剪刀剪成寬1mm。四周塗上接著劑，作成麵的形狀，再黏於容器中（P.72）。

5 黏上步驟2＆魚板。混合環氧樹脂24：12滴、Orange＆Yellow各1滴、Green・0.4滴，倒入容器中＆放上蔥。

月見烏龍麵 肉片烏龍麵

直徑20mm

材料 樹G、水白色、環氧樹脂、TClearYellow、BlueMix

1 製作月見烏龍麵的蛋黃。以黏土作成直徑5mm的圓球，待其乾燥，再以BlueMix取模。

2 混合環氧樹脂2：1滴、ClearYellow・2滴，倒入步驟1的模型中。乾燥之後，從模型取出。

3 在調色紙上將白色＋木工用白膠混合後，使木工用白膠往下流，趁著未乾的時候，將步驟2放在中間。

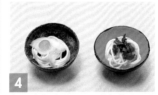

4 步驟3乾燥之後取下，將麵條（豆皮烏龍麵）＆魚板（茶碗蒸）黏在容器（P.72）上。肉片烏龍麵則將麵條＆肉（牛丼）黏在容器上。

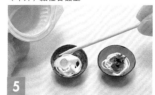

5 各別放入湯汁＆蔥（豆皮烏龍麵P.34）。

咖哩烏龍麵・飯糰

盤子14×21mm　碗直徑20mm

材料 樹G、水白色、環氧樹脂、TClearOrange・Green、C黃色（2687）、粒狀花蕊

1 盤子作法參照P.73。製作飯糰。將白色黏土作成邊長6mm・3mm厚的三角形，插入牙籤備用。共製作2個。

2 製作直徑1mm的梅乾（梅乾P.39）。將步驟1整體塗上木工用白膠，黏上梅乾，再裹上粒狀花蕊。

3 以步驟2作出沒有梅乾的飯糰，黏上3×13mm的海苔（鮭魚卵丼P.57）。製作醃蘿蔔（豬排丼P.57）。

4 製作咖哩烏龍麵的配料。將豆皮（豆皮烏龍麵）、胡蘿蔔（近江牛的網燒P.66）、蔥（味噌湯P.58）各別切成1mm寬。

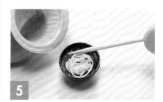

5 將麵條（豆皮烏龍麵）＆步驟4黏在容器（P.72）中。混合環氧樹脂18：9滴、ClearOrange・3滴、Green・1滴、Ceram2687後倒入。

【材料的參閱方法】黏土／樹＝樹脂黏土（G＝Grace、R＝Resix、P＝Professional）、麵＝麵包土、石＝石粉黏土、C＝Cork黏土　※除了特別指定之外，皆使用G（一部分除外）。　顏料／水＝水彩顏料、壓＝壓克力顏料、T＝TAMIYA COOLOR、C＝Ceramcoat　※除了特別指定接著劑之外，皆使用木工用白膠。

海帶芽烏龍麵 壽司捲

碗直徑20mm　盤子20×13mm

材料　樹G、水紅色・咖啡色・檸檬色・白色・綠色・藍色、壓黑色G1-0057、粒狀花蕊、環氧樹脂

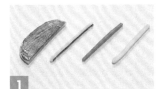

1
以紅色＋咖啡色製作鮪魚，以檸檬色黏土製作醃蘿蔔，參照維也納香腸麵包（P.33）製作小黃瓜，再各切成1.5mm角棒×長20mm。

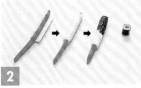

2
混合白色黏土＆粒狀花蕊，作成9×20mm・1mm厚，再塗上接著劑，鋪上配料後捲起＆塗上黑色。乾燥之後，切成高5mm。

3
製作海帶芽。以綠色＆藍色作出深綠色，混合木工用白膠後，在調色紙上抹成薄片狀。乾燥之後，以手撕取。

4
以木工用白膠將麵條（豆皮烏龍麵P.34）、魚板（茶碗蒸P.61）、步驟3黏在容器（P.72）上。

5
將環氧樹脂（豆皮烏龍麵P.58）、蔥（味噌湯P.58）放入容器中，再以木工用白膠將壽司捲黏在盤子上（P.74）。

鍋燒烏龍麵

桶直徑17mm　容器直徑9mm　盤子10×10mm

材料　樹G、水白色・黃色・黑色、黑色琺瑯漆、紅線、薄木片、奶油色羊毛條、環氧樹脂

1
將奶油色羊毛條切細，作成生薑。

2
將步驟1與白色＋黃色＋木工用白膠混合，聚集成小撮狀。製作蔥（味噌湯P.58）。

3
盤子作成10mm正方形、容器作成直徑9mm×高6mm。作法參照天婦羅蕎麥麵的容器（P.76）。放入蕎麥麵醬汁（天婦羅蕎麥麵P.58）。

4
製作桶子。將切成15×215mm的薄木片塗上接著劑，捲覆在直徑15mm的筒狀模型上。取下之後，塗上黑色琺瑯漆。

5
將步驟4的內底塗上接著劑，填入黑色黏土，周圍黏上2條紅線。再放入麵條（豆皮烏龍麵）＆倒入透明樹脂。

烏龍麵火鍋

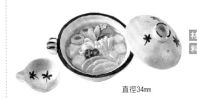

直徑34mm

材料　樹G・R、水土黃色・白色・朱紅色・深藍色・綠色・黃綠色、C奶油色（2681）、人造花蕊、白色橡皮擦、環氧樹脂、TClearOrange・Green

雞肉

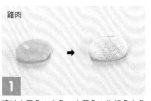

白菜捲

1
將以土黃色＋白色、土黃色＋朱紅色上色的黏土作成2mm厚的大理石紋狀。蓋上1mm厚土黃色＋白色的黏土，以牙刷敲打。

6
製作菠菜。將以深藍色＋綠色的Resix擀成薄片狀，作出凹凸不平的模樣，再切成30×22mm，四周塗上接著劑後捲起。

白菜

2
將步驟1切成3mm正方形。再將以土黃色＋紅色上色的黏土作成直徑2、2.5、3、4、7mm的圓柱形，製作豬肉的紅肉。

7
將A（黃綠色＋土黃色）、B（白色）的Resix擀成薄片狀，作出凹凸不平的模樣。將AB切細，黏在A作成的30×22mm上面。

3
製作油脂。將以白色＋土黃色上色的黏土作成0.5mm厚，再以步驟2的2＆3mm、2.5＆4mm各別為1組捲起來。

8
將步驟7四周塗上接著劑，再將步驟6捲起來。胡蘿蔔（近江牛的網燒P.66）也以相同作法完成，乾燥之後，切成7mm。

4
將步驟3壓合在7mm的橫面上。覆蓋上油脂的黏土後壓合，乾燥之後，切成1mm厚。

9
製作麵條（豆皮烏龍麵P.34）、鮭魚（鋁箔烤鮭魚P.60）、香菇（筑前煮P.64）＆以橡皮擦切成4mm正方體作成豆腐。小盤子作法參照P.73。

金針菇

5
將人造花蕊切成長12mm，下方以木工用白膠黏合，取17根為1束，塗上奶油色。人造花蕊部分塗多一點。

10
以為白色黏土製作蔥（味噌湯P.58）。將配料黏在砂鍋（P.76）上，混合環氧樹脂50：25滴、ClearOrange・1滴、Green・0.5滴後倒入。

餐廳

Restaurant

POCKET

炸蝦 炸牡蠣

15×28mm

材料 樹G、水白色・黑色・土黃色・朱紅色・黃色・紅色、AQUA油性顏料Duo（咖啡色）

牡蠣

1 將白色黏土作成米粒尺寸與黑色黏土黏合成牡蠣。趁黑色黏土還柔軟的時候，以鑷子夾捏。蝦子作法參照炸蝦丼（P.56）。

麵衣

2 將土黃色＋黃色＋朱紅色的黏土作成條狀，乾燥之後，以磨泥器磨成粉狀。以磨泥器研磨時，只使用細細的粉末。

3 將蝦子＆牡蠣塗上木工用白膠（蝦子尾巴不塗），裹上步驟**2**的麵衣。

4 以極少量的咖啡色塗上烘烤痕跡。製作萵苣（炸雞P.43）、檸檬（烤花枝P.61）、小黃瓜（維也納香腸麵包P.33）。

番茄

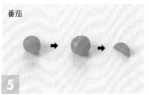

5 將紅色（水）黏土作成直徑5mm的球形，塗上紅色。乾燥之後切成6等分，再以牙籤塗上以水調合的黃綠色。黏上盤子（P.74）。

漢堡排

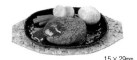

15×29mm

材料 樹G、水綠色・藍色・黃色・白色、壓紅色G3-0010・黑色G1-0057・土黃色G1-0052・咖啡色G1-0049、軟木片、巧克力容器

盤子

1 將黑色黏土作成1mm厚，貼在21×11mm的巧克力容器上取型。乾燥之後取下，切除多餘的黏土。

原尺大小

2 參照紙型裁切軟木片，製作底板。再以綠色＋藍色的黏土作成直徑1mm，四季豆以美工刀劃出紋路。

漢堡排

3 將土黃色＋咖啡色＋黑色的黏土作成8×11mm・3mm厚，以牙刷敲打。以紅色＋咖啡色＋土黃色塗上烘烤顏色，再以黑色塗上烘烤痕跡。

馬鈴薯

4 以筆刀將馬鈴薯（P.24）作出可以放入丁塊的凹槽。以黃色＋白色的黏土切成1mm丁塊作為奶油，黏上。

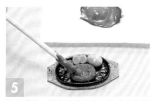

5 製作醬汁。混合咖啡色＋黑色＋木工用白膠，以牙籤塗上。胡蘿蔔作法參照近江牛的網燒（P.66）。

蝦子奶油燉菜

直徑31mm

材料 樹G、水白色・黃色、壓AQUA油性顏料Duo（咖啡色）、鋁鐵絲#20、C奶油色（2681）・淺象牙色（2401）、環氧樹脂

1 製作通心粉。將以白色＋黃色上色的黏土擀成薄片狀，以美工刀切成3mm寬，捲覆於鐵絲上。

2 靜置1天後取下鐵絲，切成3mm寬，共製作7至8個。製作3尾蝦子（炒飯P.43）。

3 混合環氧樹脂8：4滴、Ceramcoat 2401＆2681各1滴，倒入盤子（P.73）中。乾燥之後，黏上步驟**2**。

4 以可以清楚看到通心粉＆蝦子為標準，淋上與步驟**3**相同比例的環氧樹脂。

5 乾燥之後，以咖啡色在四處塗上烘烤痕跡。

【材料的參閱方法】黏土／樹＝樹脂黏土（G＝Grace、R＝Resix、P＝Professional）、麵＝麵包土、石＝石粉黏土、C＝Cork黏土 ※除了特別指定之外，皆使用G（一部分除外）。 顏料／水＝水彩顏料、壓＝壓克力顏料、T＝TAMIYA COOLOR、C＝Ceramcoat ※除了特別指定接著劑之外，皆使用木工用白膠。

可樂餅	蛋包飯	培根比薩	鮪魚玉米比薩

可樂餅

直徑25mm

材料 樹G、水白色‧黃色‧土黃色‧咖啡色、AQUA油性顏料Duo（咖啡色）

1 製作馬鈴薯沙拉的馬鈴薯。將白色＋黃色的黏土作成直徑10mm的條狀，乾燥之後，以磨泥器磨成粗粒狀。

2 混合步驟1＆1mm丁塊的胡蘿蔔（近江牛的網燒P.66）＆切片小黃瓜（維也納香腸麵包P.33）。

3 混合少許黃色＋白色＆木工用白膠，再與步驟2混合。以牙籤的尖端聚集成直徑6mm的半圓形。

4 製作可樂餅。將土黃色的黏土作成直徑5mm的橢圓形，壓成2mm厚，裹上麵衣＆塗上咖啡色（炸蝦‧炸牡蠣）。

醬汁

5 混合咖啡色＋接著劑塗上。製作番茄（炸蝦‧炸牡蠣）、萵苣（炸雞）、小黃瓜（維也納香腸麵包），黏在盤子（P.73）上。

蛋包飯

直徑25mm

材料 樹G、水黃色‧土黃色‧紅色‧咖啡色、AQUA油性顏料Duo（咖啡色）

1 製作蛋包飯。將以黃色＋土黃色上色的黏土作成直徑11mm的圓球後，以手指捏成菱形。

2 趁黏土還柔軟的時候，以牙刷輕擦地整形。

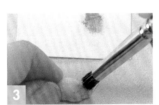

3 以筆塗上少許的咖啡色，先在紙上擦掉多餘的顏料，再塗上烘烤痕跡。

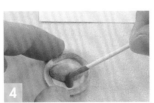

4 以木工用白膠將步驟3黏在盤子（P.73）上。再以紅色＋咖啡色＋木工用白膠混合的液體從下往上塗上，作成番茄醬。

5 製作小番茄。根據番茄（P.25）的要領，製作3×3mm的蒂頭＆直徑2.5mm的果實。

培根比薩

直徑27mm

材料 樹G、麵、水紅色‧土黃色‧黃色‧白色、壓咖啡色G1-0049、紅色G3-0010‧土黃色G1-0052、AQUA油性顏料Duo（咖啡色）、檜木（切成2mm厚‧直徑27mm）

1 將麵包土作成直徑27mm‧2mm厚的圓形。以牙刷敲打，作出凹凸不平的模樣。待其乾燥，再塗上烘烤顏色（吐司步驟6）。

2 製作培根。以少許的土黃色（水）作為油脂、以紅色＋土黃色（水‧作出深色＆淺色）的黏土作為紅肉，如圖所示壓合。

3 趁著培根還柔軟的時候，以牙刷輕擦，塗上土黃色（壓）。靜置1天後，切成3×4mm‧1mm厚。

4 混合紅色（壓）＆咖啡色的液體後塗上，作為比薩醬。再以木工用白膠黏上青椒（義大利麵）＆培根。

5 混合白色＋黃色＋木工用白膠，以牙籤塗上作成起司。乾燥之後，以咖啡色四處塗上烘烤痕跡。最後再黏上檜木片。

鮪魚玉米比薩

直徑27mm

材料 樹G、水土黃色‧黃色‧咖啡色‧白色

1 製作蘑菇。將以土黃色＋黃色上色的黏土作成直徑5mm的條狀。

2 趁黏土還柔軟的時候，在左右兩側以美工刀劃出紋路。乾燥之後，切成1mm厚，下方也平整地裁切。

3 製作鮪魚。將以土黃色＋咖啡色上色的黏土以鑷子夾捏，作出乾巴巴的模樣。

玉米

4 將黃色＋土黃色的黏土作成直徑1mm、白色的黏土作成直徑0.5mm的條狀，壓合成水滴狀＆靜置半天後，切成1mm寬。

5 以培根比薩步驟1、4、5的要領，取其平衡地黏上。

三明治

盤子18×28mm

材料　樹G、麵、水白色·土黃色·咖啡色·紅色·黃色

1 以麵包土作成1.5mm厚，作為麵包。

火腿

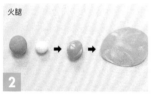

2 製作火腿。以白色黏土＆白色＋土黃色＋咖啡色＋紅色的黏土作成大理石紋狀，擀成薄片後待其乾燥。雞蛋則以白色＋黃色的黏土作成1mm厚。

3 將麵包切成10×20mm×4片。為了表現塗上美乃滋的模樣，在麵包的一面塗上A（黃色＋白色＋木工用白膠）。

4 在步驟**3**的一面放上火腿、A、小黃瓜（維也納香腸麵包），另一面放上A、雞蛋，麵包塗上A，再將全部重疊在一起。

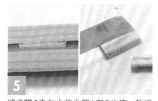

5 將步驟**4**夾在木板之間1至2分鐘，乾燥之後，切成5×10mm。製作小番茄（蛋包飯P.37）。黏上盤子（P.74）。

義大利麵

直徑25mm

材料　樹G、水黃綠色·朱紅色·黃色·土黃色、壓土黃色G1-0052·綠色G2-0028·橘色G5-0016、鋁鐵絲#20、透明膠帶

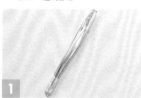

1 製作青椒的模型。將鋁鐵絲切成長50mm×5條，在鐵絲的兩端以透明膠帶纏捲固定。

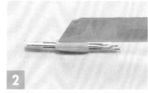

2 製作青椒。將以黃綠色上色的黏土作成13×10mm·1mm厚，捲覆於鐵絲上，在鐵絲之間以美工刀劃出紋路。

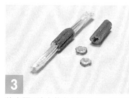

3 將步驟**2**塗上綠色靜置1天，取下兩端的透明膠帶後，以鉗子一根一根取下鐵絲，切成1mm厚。

義大利麵

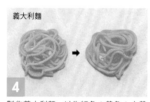

4 製作義大利麵。以朱紅色＋黃色＋土黃色的黏土製作（豆皮烏龍麵P.34），乾燥之後，以水調合橘色＋土黃色（壓）四處塗上。

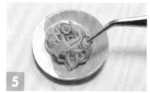

5 將步驟**4**黏上盤子（P.73），將青椒＆培根（培根比薩P.37）切成寬3mm，取其平衡地黏上。

鱈魚子義大利麵 肉醬義大利麵

直徑25mm

材料　樹G、水白色·黃色·土黃色·紅色·咖啡色、環氧樹脂、TClearRed·Green·Orange、粒狀花蕊

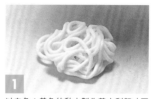

1 以白色＋黃色的黏土製作義大利麵（豆皮烏龍麵P.34），再根據盤子（P.73）的尺寸揉圓＆黏上。

2 製作鱈魚子。將木工用白膠、粒狀花蕊與紅色＋土黃色混合，淋在步驟**1**上＆黏上海苔（鮭魚卵丼P.57）。

3 製作肉醬義大利麵的配料。將牛肉·洋蔥（牛丼P.56）、胡蘿蔔（近江牛的網燒P.66）切成1mm正方形。

4 製作肉醬。放入環氧樹脂6：3滴、ClearRed＆Green＆Orange各1滴、直徑5mm的咖啡色球狀黏土，攪拌均勻。

5 將步驟**4**靜置30至60分鐘，形成泥狀之後與步驟**3**混合，淋在步驟**1**上。放上豌豆（燒賣P.44）。

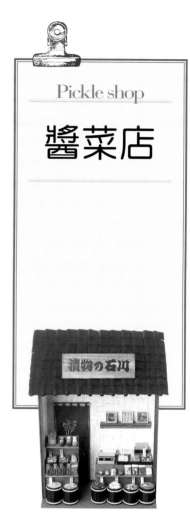

Pickle shop

醬菜店

漬物の石川

梅乾・蜂蜜梅乾

高11mm　　高11mm

材料 樹G、壓G1-0052（土黃色）・G5-0009（紅色）・G1-0057（黑色）・G1-0049（咖啡色）的黏土、苔、BlueMix、丸棒（直徑9mm）、環氧樹脂、圓柱模型（直徑6.5mm）、C2681（奶油色）・2042（橘色）、JelMediums

1 以土黃色＋紅色製作蜂蜜梅子，再以黑色＋紅色＋咖啡色的黏土作成直徑3mm的球形，以鑷子夾捏出皺褶，作成梅乾。

2 製作紫蘇。在保鮮膜上以水調合黑色＋紅色，替苔上色，待其乾燥後以剪刀切細。

3 製作瓶子的模型。將直徑9mm的丸棒削成底部直徑5mm後，以BlueMix取出高10mm的模型。

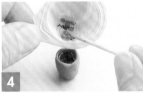

4 混合環氧樹脂8：4滴、步驟2、15個梅乾，倒入步驟3。蜂蜜梅乾則是混合環氧樹脂8：4滴＆12個蜂蜜梅乾後倒入。

5 步驟4乾燥之後，從模型中取出，以筆刀削去邊角。

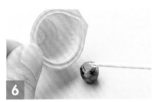

6 為了使步驟5削去的部分平滑，塗上樹脂2：1滴（少量）。

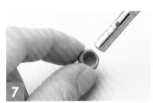

7 製作蓋子的原型。取直徑6.5mm圓柱形的物品以BlueMix取模。

8 製作蜂蜜梅子的蓋子。混合環氧樹脂4：2滴、Ceram2681・4滴，倒入步驟7中，待其乾燥。

9 製作梅乾的蓋子。混合環氧樹脂4：2滴、Ceram2042・4滴，倒入步驟7中，待其乾燥。

10 將步驟8＆9的蓋子切成高2mm，將蓋子塗上Jel，黏於瓶子上。

日野菜・淺瓜・柚子白蘿蔔

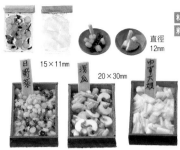
直徑12mm
15×11mm　淺瓜20×30mm　ゆず大根

材料 樹G、壓G3-0010（紅色）・G1-0052（土黃色）・G3-0044（紫色）・G1-0055（深咖啡色）・G1-0057（黑色）・G2-0028（綠色）・G2-0024（黃綠色）・G1-0065（白色）・G4-0022（黃色）・G2-0051（芥黃色）、TX-7（Red）、苔、吸管、Sealer、粒狀花蕊、銅板、檜木（1mm厚）、水性漆（透明亮光）、水性筆

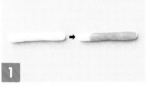

1 製作日野菜。將以紅色＋土黃色上色的黏土作成直徑2.5mm的條狀，待其乾燥。塗上紫色＋紅色，切成1mm厚。

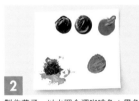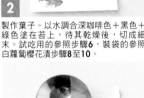

2 製作葉子。以水調合深咖啡色＋黑色＋綠色塗在苔上，待其乾燥後，切成細末。試吃用的參照步驟6，裝袋的參照白蘿蔔櫻花漬步驟8至10。

3 將直徑12mm的銅板塗上TAMIYA Red，製作試吃用的盤子。將檜木的前端削細作成長7mm的1mm角棒，即為牙籤。

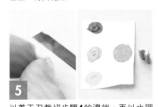

4 製作淺瓜。將黃綠色＋白色的黏土作成8×18mm・2mm厚，捲覆於直徑3mm的吸管上，待其乾燥。

5 以美工刀裁切步驟4的邊端，再以水調合土黃色＋綠色＋黃色後塗上。切成1mm厚放入木箱，與Sealer輕輕混合，進行盛裝。

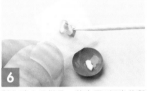

6 製作試吃用樣品。將步驟5切半後與Sealer混合，放在步驟3上。再以錐子鑽洞，黏上牙籤，製作插上牙籤的淺瓜。

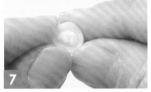

7 製作戶柚子白蘿蔔的柚子。為了作出皺皺的感覺，將以芥黃色＋黃色上色的黏土揉入粒狀花蕊。

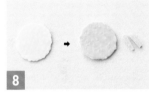

8 將步驟7作成1mm厚，待其乾燥後塗上芥黃色＋黃色，切成1×5mm。裝袋用的參照P.40白蘿蔔櫻花漬步驟8至10。

9 製作白蘿蔔。將以白色＋土黃色上色的黏土作成2mm厚。乾燥之後，切成6×2.5mm。

10 將步驟8、步驟9、Sealer輕輕混合，放入木箱（P.82）中。再將5×20mm的檜木塗上漆＆以筆寫上商品名稱，插入醬菜中。

白菜浅漬

材料　樹G、壓G1-0065（白色）・G2-0051（芥黃色）・G4-0022（黃色）・G1-0052（土黃色）・G2-0024（黃綠色）・G2-0028（綠色）・G1-0057（黑色）・G1-0055（深咖啡色）・G5-0009（紅色）・G1-0049（咖啡色）、環氧樹脂、BlueMix、鋁鐵絲＃20（辣椒用）、裸鐵絲＃30（固定袋口用）、實物白菜的葉子

10×16mm

桶子直徑26mm

1 準備3片實物白菜小葉子（大・中・小），從外側以BlueMix取模。

2 將白色的黏土擀成薄片狀，填入步驟**1**的模型中，待其乾燥。

3 製作小葉子。以水調合芥黃色＋黃色，塗於葉子的部分。以水調合白色＋土黃色塗於葉脈處。

4 製作中葉子。以水調合黃綠色＋土黃色＋黃色，塗於葉子的部分。葉脈則以步驟**3**相同作法完成。

5 製作大葉子，以水調合土黃色＋綠色，塗於葉子的部分。葉脈則以步驟**3**相同作法完成。

6 將莖的部分塗上木工用白膠，重疊3片。內側再塗上木工用白膠，彎曲成一半。

7 製作昆布。將以黑色＋土黃色＋綠色上色的黏土作成1mm厚。乾燥之後，以水調合咖啡色＋綠色上色，切成1×5mm。

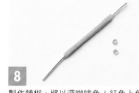

8 製作辣椒。將以深咖啡色＋紅色上色的黏土作成1mm厚，捲覆於鐵絲上。乾燥之後，取下鐵絲，切成寬1mm。

9 製作袋子的原型。將黏土作成如圖所示寬10mm×長15mm×厚4mm的形狀，乾燥之後，以BlueMix取模。

10 將步驟**7**、步驟**8**、環氧樹脂6：3滴的一半倒入模型中，再放入步驟**6**＆剩餘的環氧樹脂，待其乾燥後捲上鐵絲。桶子參照P.82。

白蘿蔔櫻花漬・柴漬

材料　樹G・石・壓G2-0024（黃綠色）・G1-0052（土黃色）・G3-0044（紫色）・G3-0010（紅色）・G1-0055（深咖啡色）、ＴClearRed、Sealer、檜木（1mm厚）、BlueMix、環氧樹脂、紙、JelMediums

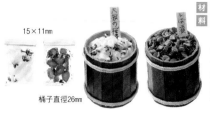

15×11mm

桶子直徑26mm

1 製作白蘿蔔櫻花漬。將以ClearRed上色的黏土作成直徑5mm的條狀，待其乾燥後切成1mm厚，再切成一半。

2 製作白蘿蔔的莖。將以黃綠色＋土黃色上色的黏土作成直徑1mm的條狀，待其乾燥。

3 將步驟**2**塗上木工用白膠，黏上苔（日野菜步驟**2**）表現出葉子的模樣，再切成長2至5mm。袋裝作法參照步驟**8**。

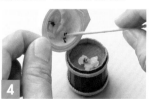

4 輕輕混合步驟**1**、步驟**3**、Sealer，放入桶子（P.82），再將寫有商品名稱的檜木（參照柚子白蘿蔔）插入醬菜中。

5 製作柴漬。將以紫色＋紅色上色的黏土作成直徑2.5mm的條狀，再將以紫色＋深咖啡色上色的黏土作成寬10mm×厚1mm，捲起來。

6 趁步驟**5**還柔軟的時候，以美工刀劃出紋路。

7 趁步驟**6**半乾的時候，以美工刀切成1mm厚，再以鑷子整形。混合紫蘇（梅乾P.39），以步驟**4**的要領製作桶裝柴漬。

8 製作袋子的原型。將11×8mm・2mm厚的石粉黏土以牙籤的尾端按壓，作出凹凸不平的模樣。

9 在15×11mm的檜木片上塗抹木工用白膠，黏上步驟**8**上。將黏土的邊緣弄薄一點，以BlueMix取模。

10 混合環氧樹脂6：3滴、步驟**7**、紫蘇（梅乾），倒入步驟**9**模型的深處，再放入醬菜。將7×11mm的紙塗上Jel，黏合於袋口處。

袋裝小黃瓜・米糠漬野菜　米糠漬醃蘿蔔

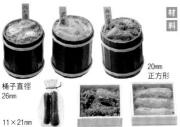

桶子直徑
26mm

11×21mm

20mm
正方形

材料　樹G、壓G5-0016（橘色）・G1-0052（土黃色）・G3-0044（紫色）・G1-0057（黑色）・G1-0055（深咖啡色）・G2-0028（綠色）・G1-0065（白色）・G1-0049（咖啡色）・G2-0051（芥黃色）・G4-0022（黃色）・檜木（1mm厚）、BlueMix、環氧樹脂、裸鐵絲（銀色）＃30、色粉（咖啡色）・Ceramic Stucco

蕗蕎

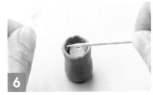

直徑15mm
高17mm

材料　麵、C2098（紅褐色）、TX-7（Red）・ClearOrange・Green、環氧樹脂、BlueMix、鋁鐵絲＃20、直徑12mm的圓柱模型、速乾亮光膠、木材（白木丸棒）

1
製作胡蘿蔔。將以橘色＋土黃色上色的黏土作成直徑4mm×長10mm的水滴狀，接上葉子的部分處理平整備用。

6
將白色＋土黃色＋咖啡色＋色粉＋Ceramic Stucco混合成米糠，放入步驟5中，鋪上蔬菜，四處再塗上米糠。

1
製作蕗蕎。將未上色的黏土作成110個直徑2mm×長6mm的蝌蚪形，待其乾燥後，以剪刀剪成長2.5至3.5mm。

6
將環氧樹脂20：10滴倒入步驟3中＆放入步驟5，待其乾燥。

2
製作茄子。將紫色＋黑色的黏土作成直徑5mm×長9mm的水滴狀，剪出5個切口作成葉子，以美工刀劃出紋路。

7
製作袋裝醬菜的原型。將未上色的黏土作成3mm厚，如圖（原寸大小）所示的形狀。乾燥之後，以BlueMix取模。

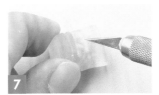

2
製作瓶子的原型。如圖所示將圓棒削成直徑15mm×長25mm，以BlueMix取模。

7
從模型中取出步驟6，以美工刀削掉底部（作出圓弧狀）。

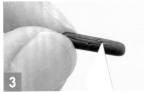

3
製作小黃瓜。將深咖啡色＋黑色＋綠色的黏土作成直徑3mm×長15mm的條狀，劃出紋路，再以筆刀輕擦，作出刺狀。

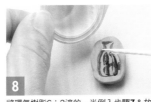

8
將環氧樹脂6：3滴的一半倒入步驟7＆放入步驟2或3，再倒入剩下的環氧樹脂。乾燥之後，從模型中取下，捲上鐵絲。

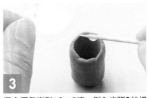

3
混合環氧樹脂12：6滴，倒入步驟2的模型中，待其乾燥。

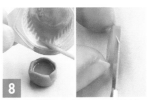

8
混合環氧樹脂4：3滴、Ceram2098・1滴，倒入步驟4的蓋子模型中。乾燥之後取出，將蓋子切成高2mm。

4
將檜木片切出20mm正方形的底部1片、5×20mm & 5×18mm的側面各2片，再以木工用白膠組合。

9
製作醃蘿蔔。將以芥黃色＋黃色上色的黏土作成直徑5mm×長16mm的半圓香蕉狀，趁還柔軟的時候，劃出紋路。

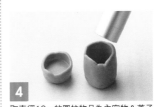

4
取直徑12mm的圓柱物品為內容物 & 蓋子的原型，再以BlueMix取模，製作高16mm的內容物模型 & 高7mm的蓋子模型。

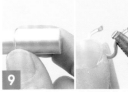

9
製作把手。將長43mm的鐵絲沿著直徑12mm的圓形模型彎折，兩端以鉗子撐開，彎成L字形。

5
在步驟4的內側塗上木工用白膠，將以白色＋土黃色上色的黏土作成2mm厚，填入後待其乾燥。

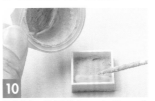

10
將芥黃色＋橘色混入Ceramic Stucco作為米糠，放入步驟5中，再鋪上步驟9，四處塗上米糠。

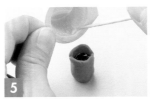

5
混合環氧樹脂16：8滴、ClearOrange・2滴 & Green・1滴、步驟1，倒入步驟4的內容物模型中，待其乾燥後取出。

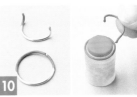

10
將25mm長的鐵絲捲續步驟4的模型，與步驟9一同塗上TAMIYA Red，再以速乾亮光膠黏合各個零件。

奈良漬

20mm 正方形

材料 樹G、壓G1-0049（咖啡色）・G1-0052（土黃色）・G1-0055（深咖啡色）・G2-0024（黃綠色）・G1-0065（白色）・G5-0016（橘色）・G2-0028（綠色）、Ceramic Stucco

1 製作守口白蘿蔔。將咖啡色＋土黃色黏土作成直徑2.5mm×長60mm的條狀，以美工刀劃出紋路，再彎成18mm正方形的四角形備用。

2 製作瓜。將以深咖啡色＋土黃色上色的黏土作成直徑5mm×長12mm、直徑3.5mm×長8mm的條狀，以美工刀劃出紋路，待其乾燥。

3 製作西瓜。將以黃綠色＋咖啡色上色的黏土作成直徑4mm×長6mm的蛋形，待其乾燥。

4 製作小黃瓜。將以深咖啡色＋綠色上色的黏土作成直徑2.5mm×長13mm的條狀，劃出紋路，再以筆刀輕擦，作出刺狀。

5 製作米糠。將白色＋咖啡色＋橘色＋土黃色和Ceramic Stucco混合，放入箱子（米糠漬醃蘿蔔P.41步驟4）裡，鋪上蔬菜。

茄子＆小黃瓜淺漬・茗荷甜醋漬

15×11mm

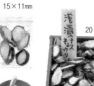
 20×30mm

直徑12mm

材料 樹G・麵、壓G2-0024（黃綠色）・G2-0028（綠色）・G1-0055（深咖啡色）・G1-0065（白色）・G1-0052（土黃色）・G3-0010（紅色）・G1-0049（咖啡色）・G1-0057（黑色）・G3-0044（紫色）、Sealer

1 製作小黃瓜。將黃綠色＋綠色的黏土作成8×20mm・1.5mm厚，以美工刀刃塗上白色後，劃出3條紋路。

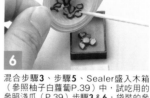

6 混合步驟3、步驟5、Sealer盛入木箱（參照柚子白蘿蔔P.39）中，試吃用的參照淺瓜（P.39）步驟3＆6，袋裝的參照柴漬（P.40）步驟8至10。

2 趁步驟1還柔軟的時候，將白色紋路往內側捲起來，作成直徑3mm的條狀，塗上深咖啡色＋綠色。

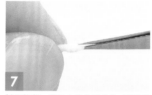

7 製作茗荷。將未上色的黏土作成直徑2mm×長9mm的蝌蚪形，以剪刀剪出1個切口，待其乾燥。

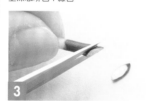

3 趁步驟2半乾的時候，以剪刀斜切成1.5mm厚，再以鑷子整形，待其乾燥。

8 製作表皮。將直徑1mm×長5mm的水滴狀黏土擀成0.1mm厚，製作2片。塗上木工用白膠後，像花瓣一樣黏在步驟7上，待其乾燥。

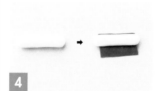

4 製作茄子。將以白色＋土黃色上色的黏土作成直徑3.5mm的條狀，再將以黑色＋紫色上色的黏土作成寬10mm・厚0.5mm，捲起來。

9 以水調合紅色，塗上整體。再以水調合紅色＋咖啡色，塗上上端。

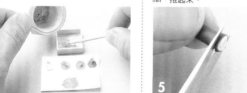

5 趁步驟4半乾的時候，以剪刀剪成1mm厚，再以鑷子整形，待其乾燥。

10 將步驟9切成長5至6mm，盛入木箱（P.82）中（參照柚子白蘿蔔P.39步驟10）。

Chinese restaurant

中華大飯店

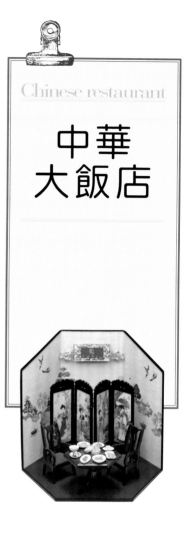

燒肉拉麵	魚翅湯	炒飯	炸雞

燒肉拉麵

直徑21mm

長18mm

材料 樹G、水黃色・土黃色・白色・咖啡色、壓白色G1-0065、紅色G5-0009、TClearOrange・Green、環氧樹脂

1 將白色（水）黏土擀成12×10mm・1mm厚。表面塗上紅色+白色（壓），趁顏料未乾時捲起來。

2 將牙籤插入步驟1，以鑷子夾捏6個地方，作出太陽的形狀。乾燥之後，切成1mm厚。

筍乾

3 將土黃色的黏土擀成1mm厚。以美工刀劃出紋路，切成2×6mm。再以黃色黏土製作麵條（豆皮烏龍麵P.34）。

4 燒肉的油脂以白色（水）+土黃色、紅肉以咖啡色+土黃色的黏土作成直徑5×7mm的大理石紋條狀。乾燥之後，切成1mm厚。

5 將麵條&配料黏在容器（P.75）上，混合環氧樹脂20：10滴、ClearOrange・4滴、Green・1滴倒入。再趁著半乾的時候，放上蔥（味噌湯P.58）。

魚翅湯

直徑17mm

材料 樹G、水土黃色、環氧樹脂、TClearOrange・Green・Yellow、C奶油色（2681）

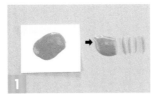

1 製作魚翅。混合土黃色&木工用白膠，放在調色紙上。乾燥之後取下，以美工刀切成細條。

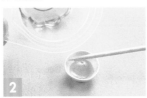

2 製作湯汁。混合環氧樹脂18：9滴、ClearOrange・2滴、Green & Yellow各1滴，倒入至容器（P.73）一半，待其乾燥。

3 以木工用白膠將步驟1黏在步驟2上。

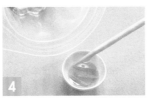

4 將和步驟2相同比例的湯汁倒入容器至七分滿。

5 將直徑5mm的黏土球和環氧樹脂4：2滴、Yellow・1滴、奶油色・1滴混合均勻，倒入步驟4中。趁著半乾的時候，放入蔥（味噌湯P.58）。

炒飯

直徑20mm

材料 樹G、水黃色・土黃色・白色、壓橘色G5-0016、白色G1-0065・紅色G5-0009・芥黃色G2-0051、粒狀花蕊

1 將以白色（水）上色的黏土作成蝦子形，塗上紅色&橘色混合的液體。共製作3個。

2 趁著以黃色&土黃色上色的黏土還柔軟的時候，以鑷子捏成碎屑，作成炒蛋的模樣。

3 將胡蘿蔔（近江牛的網燒P.60）、燒肉（燒肉拉麵）切成2mm正方形。製作豌豆（燒賣P.44）。

4 以水調合白色（壓）+芥黃色，塗在粒狀花蕊上，待其乾燥。

5 將白色（水）+黃色的黏土作成直徑15mm的半圓形後，黏在盤子（咕咾肉P.45）上，塗上木工用白膠黏上步驟1至4。

炸雞

直徑21mm

材料 樹G・R、水黃色・朱紅色・黃綠色、壓土黃色G1-0052、咖啡色G1-0049

1 製作雞肉。將以土黃色+咖啡色上色的黏土揉成直徑5mm的圓，以鑷子四處夾捏。

2 以步驟1相同顏色的黏土作成條狀，完全乾燥之後，以磨泥器研磨。

3 將步驟2的粉末和黃色、土黃色、朱紅色、咖啡色、木工用白膠混合，以牙籤的尖端塗在步驟1上。

4 在步驟3上以咖啡色+土黃色塗上烘烤痕跡，乾燥之後，取下牙籤。製作檸檬（烤花枝P.61）。盤子作法參照P.73。

5 製作萵苣。將以黃綠色+土黃色上色的Resix擀成薄片狀，貼在凹凸不平的物品上，趁著還柔軟的時候作出皺褶。將步驟4&5黏在盤子上。

【材料的參閱方法】黏土／樹＝樹脂黏土（G＝Grace、R＝Resix、P＝Professional）、麵＝麵包土、石＝石粉黏土、C＝Cork黏土 ※除了特別指定之外，皆使用G（一部分除外）。 顏料／水＝水彩顏料、壓＝壓克力顏料、T＝TAMIYA COOLOR、C＝Ceramcoat ※除了特別指定接著劑之外，皆使用木工用白膠。

43

燒賣	餃子	春捲	天津飯

蒸籠直徑17mm

材料 樹G・R、水綠色・土黃色・黑色

直徑31mm

材料 樹G・P、壓橘色G5-0016・土黃色G1-0052・咖啡色G1-0049・黑色G1-0057、塑膠製湯匙、速乾亮光膠

18×28mm

材料 樹R、水土黃色・白色・黃色、壓土黃色G1-0052・咖啡色G1-0049・橘色G5-0016

直徑23mm

材料 樹G、石粉黏土、水白色・黃色・土黃色、壓土黃色G1-0052・咖啡色G1-0049・紅色G5-0009、環氧樹脂、T ClearGreen・Orange・Yellow、橡皮擦、雕刻刀

1
製作豌豆。將以綠色＋土黃色上色的黏土作成直徑1mm的球形。

1
裁切17×31mm的塑膠製湯匙的柄（參照麻婆豆腐P.45步驟1&2），製作盤子。

1
製作春捲皮。將土黃色（水）黏土擀成薄片狀後，放在鋁箔紙上，以800W的烤箱加熱約30秒。盤子作法參照P.73。

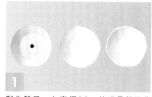
1
製作盤子。在直徑22mm的玩具盤子背面，貼上1mm厚的石粉黏土。乾燥之後取下，以剪刀＆砂紙（180號）修整形狀。

2
將土黃色＋黑色的黏土作成條狀，乾燥之後，以磨泥器研磨。

2
製作配料。將土黃色＋黑色作成長5mm的橢瓣狀。再將未上色的P作成直徑9mm的圓形薄片，作為餃子皮。

2
將土黃色黏土擀成薄片狀製作冬粉，將白色＋黃色＋土黃色（水）的黏土作成1mm厚的筍子，乾燥後以剪刀剪細。

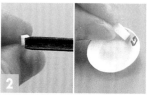
2
以雕刻刀在3mm正方形的橡皮擦上雕出中華的圖案。以水調合紅色塗色後印在盤子上，作出圖案。

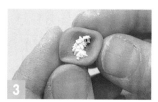
3
將比步驟2略深的土黃色＋黑色黏土揉入步驟2。

3
以皮夾住配料，趁黏土還柔軟的時候按壓底部，使其平整。

3
將胡蘿蔔（近江牛的網燒P.66）＆香菇（筑前煮P.64）以美工刀切細。

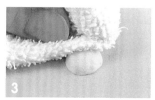
3
將白色＋黃色＋土黃色（水）的黏土作成直徑15mm的半圓球，以毛巾按壓，作出凹凸不平的模樣，待其乾燥。

4
將步驟3作成直徑3mm的條狀。以剪刀剪成高3mm，以手指整理切口，再黏上步驟1，待其乾燥。

4
以水調合土黃色，塗上整體。將底部塗上土黃色＋橘色。

4
將步驟1切成18mm正方形，將步驟2&3與土黃色＋木工用白膠混合，放在皮上。邊緣塗上木工用白膠，捲起來。

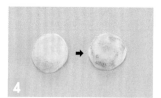
4
以土黃色（壓）塗上烘烤痕跡，乾燥之後再以咖啡色塗上烘烤痕跡。製作3個豌豆（參照燒賣）。

5
將Resix擀成薄片狀，作成直徑10mm的圓形。塗上木工用白膠，放入步驟4，包起來。黏在中華蒸籠（P.75）中。

5
塗上咖啡色＋土黃色，四周塗上咖啡色＋黑色。將步驟1塗上速乾膠，黏上餃子。

5
將整體塗上土黃色（壓）＋咖啡色。四周塗上咖啡色＋橘色。乾燥之後，以美工刀斜切，和萵苣（炸雞P.43）一起黏在盤子上。

5
將步驟4黏在盤子上＆黏上豌豆。混合環氧樹脂8：4滴、CleraOrange2.5滴、Green＆Yellow各0.5滴，淋上。

咕咾肉

直徑20mm

材料 樹G、石粉黏土、水白色・土黃色・咖啡色・黑色・朱紅色、壓紅色G5-0009、環氧樹脂、TClearOrange・Green・Red

1 製作盤子。在直徑18mm的蓋子把手處內裡貼上1mm厚的石粉黏土，乾燥之後取下，以剪刀＆砂紙（180號）修整形狀。

2 咕咾肉用的盤子邊緣塗上以水調合的紅色，炒飯用的盤子則塗上以水調合的橘色。

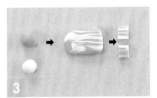

3 製作豬肉。油脂以白色＋土黃色，紅肉以咖啡色＋黑色＋土黃色的黏土作成2mm厚的大理石紋狀。乾燥之後，切成5×4mm。

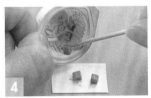

4 將土黃色＋朱紅色＋木工用白膠混合，裹上步驟**3**之後，放在調色紙上，待其乾燥之後取下。

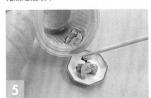

5 混合環氧樹脂6：3滴、ClearOrange＆Red各1滴、Green・0.5滴、香菇（筑前煮）、胡蘿蔔＆洋蔥（近江牛的網燒）、青椒（義大利麵）、筍子（P.59），步驟**4**，盛上盤子。

麻婆豆腐

直徑23mm

材料 樹G、麵、白色橡皮擦、環氧樹脂、TClearGreen・Orange・Red、塑膠製湯匙

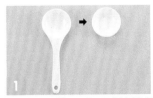

1 製作容器。以剪刀＆美工刀裁切下直徑23mm的塑膠製湯匙的柄。

2 以磨板研磨切口，修整形狀。

3 製作豬絞肉。將未上色的黏土放置一段時間，等表面乾燥之後，以鑷子夾出肉鬆般的質感。

4 將白色橡皮擦切成3mm正方形，作成豆腐。

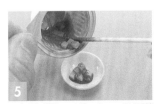

5 混合環氧樹脂6：3滴、Green（以牙籤的尾端）1滴、Orange・3滴、Red・1滴、5mm未上色的黏土球、步驟**3**＆**4**，放入步驟**1**中。

餐廳
（甜點＆飲料）

Japanese sweet

聖馬可

4×10mm

材料 麵、壓G5-0016（橘色）・G1-0052（土黃色）・G1-0055（深咖啡色）・G1-0049（咖啡色）・G1-0065（白色）・G4-0022（黃色）・G1-0057（黑色）、水性漆（櫸木）、色粉（咖啡色）

1 製作餅乾麵糰。將以橘色＋土黃色上色的黏土混入色粉，作成10mm正方形・1mm厚，待其乾燥。

2 製作可可慕斯。將以深咖啡色＋咖啡色上色的黏土作成10mm正方形・2.5mm厚，黏在塗上木工用白膠的步驟**1**上，待其乾燥。

3 製作香草慕斯。將以白色＋土黃色＋黃色上色的黏土作成10mm正方形・2mm厚，黏在塗上木工用白膠的步驟**2**上，待其乾燥。

4 製作焦糖慕斯。將以土黃色＋黃色上色的黏土作成10mm正方形・1mm厚，黏在塗上木工用白膠的步驟**3**上，待其乾燥。

5 在四周塗上深咖啡色＆黑色，再塗上水性漆，作出烘烤顏色。切成4×10mm。

【材料的參閱方法】黏土／樹＝樹脂黏土（G＝Grace、R＝Resix、P＝Professional）、麵＝麵包土、石＝石粉黏土、C＝Cork黏土　※除了特別指定之外，皆使用G（一部分除外）。　顏料／水＝水彩顏料、壓＝壓克力顏料、T＝TAMIYA COOLER、C＝Ceramcoat　※除了特別指定接著劑之外，皆使用木工用白膠。

慶祝蛋糕

25×25mm

直徑15mm

材料 樹G、麵、水白色・紅色・黃色・土黃色・咖啡色・黑色・黃綠色、壓白色G1-0065・紅色G3-0010・保鮮膜的刀片、瞬間膠、厚玻璃紙（80mm正方形）、白色厚紙（35mm正方形）、金色的紙（25mm正方形）

1 製作草莓。將白色（水）黏土作成直徑2mm的條狀，再以極少量的紅色（水）上色的黏土作成寬7mm・1mm厚，捲起來。

2 將步驟**1**作成草莓狀，以手指捏壓上部＆塗上紅色（壓）。靜置1天後，切成1mm厚。製作數個。

3 以白色（水）＋黃色＋土黃色的黏土作成2片2mm厚的海綿蛋糕＆以白色（水）黏土作成3片1mm厚的奶油，皆作成直徑23m的圓形。

4 在海綿蛋糕上黏貼奶油的黏土。塗上木工用白膠鋪上步驟**2**，再依奶油、海綿蛋糕、奶油的順序黏合。

5 靜置2天，以美工刀裁切邊緣，漂亮地取下。

6 將白色（水）黏土作成12×70mm・1mm厚。塗上木工用白膠，捲上蛋糕的側面，再以剪刀剪去多餘的黏土。

7 將和海綿蛋糕相同顏色的黏土，作成直徑10mm的條狀，待其乾燥後以磨泥器研磨，再將蛋糕塗上接著劑，轉動沾取。

8 將以咖啡色＆黑色作成巧克力色的Grace擀成薄片狀，乾燥後以細筆沾白色（壓）寫上文字。

擠花嘴

9 將保鮮膜的刀片取8個山裁下＆以鉗子捲起來。終點處重疊1個山，以瞬間膠固定，將山往內側稍微彎曲。

10 以厚玻璃紙將前端不留孔洞地作出三角形的擠花袋。重疊處，以透明膠帶固定。

11 裁切袋子的尖端，從內側放入步驟**9**，以透明膠帶確實固定。

12 將麵包土放入容器，再倒入水＆白色（壓）混合，使其不結塊地揉捏至耳垂般的柔軟度後放入袋子，將袋子上端摺入2次。

13 擠在調色紙上。趁還柔軟的時候，以接著劑黏上哈密瓜（參照P.48）。以黃綠色＆黃色的黏土將步驟**1**作成球形）＆步驟**2**。

14 步驟**13**乾燥之後取下，塗上木工用白膠黏在蛋糕上。黏上步驟**8**。

15 以美工刀切成三角形。再將厚紙切掉4個角，上下各2處剪出5mm的切口後，組合＆在中間鋪上金色的紙，製作盒子。盤子作法參照P.74。

千層派

直徑15mm

材料 樹R、水黃色・白色・土黃色・朱紅色、壓白色G1-0065

派皮

1 將朱紅色＋黃色＋土黃色的黏土擀成30mm正方形的薄片狀，作出凹凸不平的模樣。製作10×15mm×4片，剩下的撕成3至5mm正方形。

2 混合白色（水）＋黃色＋木工用白膠，作成奶油。準備12片草莓的切片（慶祝蛋糕P.46）。

3 在10×15mm的派皮上塗滿奶油，放上草莓切片＆派皮碎片，如圖所示製作。

4 將步驟**3**從下而上，依草莓、派皮、草莓、派皮的順序，一邊沾上奶油一邊重疊。靜置1天後，以美工刀切成6×10mm。

5 以白色（壓）塗在表層四處，作出糖粉的質感。再以木工用白膠黏上草莓＆奶油（慶祝蛋糕P.46）。盤子作法參照P.74。

法式布丁	年輪蛋糕 果醬餅乾 杏仁餅乾	蒙布朗	哈密瓜果凍

法式布丁

直徑13mm

材料 樹G、水白色・黃色・土黃色・朱紅色・黃綠色、水性漆（楓木）、化妝棉、速乾亮光膠、藥片容器（直徑13mm）

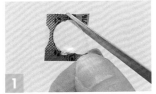

1 以剪刀剪去藥片容器非凹陷的部分。

2 在藥片容器內側塗上速乾膠，黏上以剪刀剪成2mm正方形的化妝棉＆白色黏土。

3 製作布丁。將白色＋黃色＋土黃色的黏土作成水滴狀，乾燥之後，以美工刀切掉上下。上部塗上水性漆（楓木）。

4 將步驟3黏在步驟2的中央。

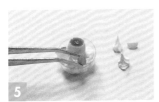

5 在布丁的四周黏上草莓（草莓）、哈密瓜（參照P.48步驟1，以黃綠色＋黃色的黏土作成球形）、橘子（蜜豆P.27）、鮮奶油（慶祝蛋糕）。

年輪蛋糕 果醬餅乾 杏仁餅乾

年輪蛋糕
直徑10mm
餅乾
直徑6mm

材料 樹G、麵、水白色・黃色・土黃色・咖啡色・黑色、壓土黃色G1-0052・咖啡色G1-0049、串珠（紅色）、吸管、白紙、市售籃子

1 製作年輪蛋糕。將以白色＋土黃色（水）＋黃色上色的黏土作成1mm厚，捲覆於吸管上，塗上土黃色。

2 在步驟1上，同樣地捲上黏土＆塗上土黃色（壓），反覆操作4次。靜置1天後取下吸管，切成2mm厚。

杏仁

3 將白色＋土黃色（水）的黏土作成長2mm的水滴狀，以美工刀劃出2條紋路，再以土黃色＋咖啡色（皆為壓）塗上表皮的顏色。

杏仁餅乾

4 將咖啡色（水）＋黑色的麵包土和水混合，擠出圓形（慶祝蛋糕P.46步驟9至12），趁還柔軟的時候放上步驟3。

果醬餅乾

5 將白色＋土黃色（水）＋黃色的麵包土以步驟4相同的方法擠出，放上串珠。裁切籃子，將紙、步驟2、4、5黏上。

蒙布朗

25×25mm　直徑15mm

材料 樹G、水白色・黃色・土黃色

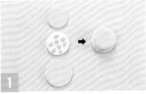

1 將黃色＋土黃色的黏土作成1mm厚・直徑13mm＆18mm。將白色黏土作成2mm厚・直徑15mm，填入栗子（P.69）。依18、15、13mm的順序壓合。

2 將白色黏土作成1mm厚・直徑24mm，在步驟1上不留空隙地蓋上＆壓合。

3 將擠花袋（P.46）的袋口剪成直徑1mm，將黃色＋土黃色的黏土和水混合攪拌至耳垂的軟度後裝入＆擠出。

4 趁步驟3還柔軟的時候，填入栗子（栗子甘露煮P.69）。

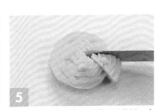

5 完全形成固態之後，以美工刀裁切。盒子參照慶祝蛋糕P.46，盤子參照P.74。

哈密瓜果凍

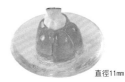

直徑11mm

材料 環氧樹脂、水黃綠色・黃色、TClearGreen、Yellow、BlueMix、速乾亮光膠、雙面吸盤、鑽頭（勿忘草・直徑12mm）

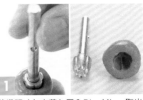

1 將鑽頭（勿忘草）壓入BlueMix，取出高12mm的模型。

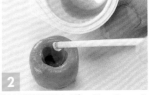

2 混合環氧樹脂8：4滴、ClearGreen＆Yellow各1滴，倒入模型中，靜置1至2天。

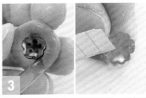

3 將美工刀稍微放入模型的邊緣，取出環氧樹脂，再以美工刀修整果凍的底部。

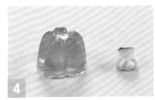

4 製作哈密瓜（參照P.48步驟1，以黃綠色＆黃色的黏土作成球形）＆奶油，再以速乾膠黏在果凍上。

5 剪下雙面吸盤的一邊，當成盤子，黏上步驟4。

<table>
<tr><td>

咖啡凍

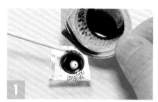

高16mm

材料 樹G、水紅色・白色、壓咖啡色G1-0049・黑色G1-0057、C2506（黑色）・2583（咖啡色）、鐵絲#28、環氧樹脂、木工用白膠、藥片容器、市售玻璃杯

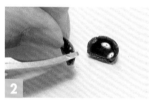

1 將環氧樹脂8：4滴、黑色&咖啡色各3滴，一點一點仔細混合，倒入藥片容器中靜置1天，再以剪刀剪開容器取出。

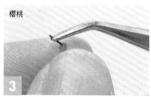

2 以剪刀（塑膠模型專用剪刀比較好剪）將步驟1切成2mm丁塊狀。

櫻桃

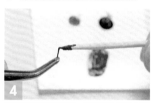

3 將鐵絲#28塗上咖啡色＋黑色，乾燥之後切成4mm。將紅色黏土作成直徑2mm的球，再將鐵絲的前端塗上接著劑插入。

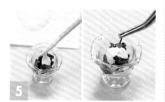

4 在步驟3的鐵絲前端，以牙籤尖端塗上咖啡色＋黑色。

5 混合環氧樹脂2：1滴＆步驟2，放入玻璃杯中待其乾燥。再淋上白色＋木工用白膠作為奶油，趁著半乾的時候，放上步驟4。

</td><td>

檸檬茶

碟子
直徑15mm

材料 樹G、水白色・檸檬色・黃色、壓白色G1-0065、環氧樹脂、TClearOrange・Green

1 將以極少量檸檬色上色的黏土作成直徑3mm的條狀，靜置1天後切成6等分，根據切的順序，貼在雙面膠上。

2 將切口塗上木工用白膠＋白色（壓），從邊緣開始接合，接成圓形（不留縫隙地壓合）。

3 將白色（水）黏土擀成0.5mm厚，塗上木工用白膠，將步驟2捲起來。

4 將以黃色上色的黏土，以步驟3相同的方法捲起來。靜置1天之後，切成1mm厚。

5 製作紅茶。混合環氧樹脂10：5滴、ClearOrange・2滴、Green・1滴，倒入茶杯（P.74）中。黏上步驟4。

</td><td>

哈密瓜蘇打
檸檬汁汽水

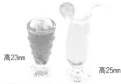

高23mm　　高25mm

材料 樹G、水白色、環氧樹脂、TClearGreen・Yellow、速乾亮光膠、塑膠管（直徑2mm）、市售玻璃杯

1 製作冰淇淋。將白色黏土作成圓球，趁著半乾的時候，以指甲輕刮表面，作成直徑4mm。乾燥之後，以美工刀裁切下半部。

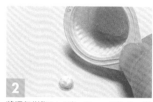

2 將環氧樹脂8：4滴、Green & Yellow各1滴充分攪拌，作成泡泡狀，塗在步驟1的下方約2mm處，放在調色紙上乾燥。

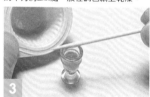

3 將櫻桃（咖啡果凍）放入玻璃杯中，倒入步驟2。環氧樹脂乾燥之後，塗上速乾膠，黏上步驟2冰淇淋。

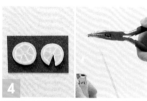

4 將檸檬（檸檬茶）切出V字形，掛在玻璃杯上。以火燒直徑2mm的塑膠管，作出彎曲狀，即為吸管。

5 放入櫻桃後，將環氧樹脂12：6滴、Yellow 1滴混合倒入，作出泡泡。再放入吸管，以速乾膠黏上檸檬。

</td><td>

水果切片
（哈密瓜·蘋果）

直徑28mm

材料 樹G、石粉黏土、水土黃色・黃色・朱紅色・黃綠色、壓紅色G3-0010・綠色G2-0028・白色G1-0065・咖啡色G1-0049

哈密瓜

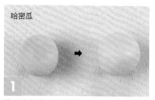

1 將以朱紅色＋土黃色＋黃色上色的黏土作成直徑13mm的圓球。將以黃綠色＋土黃色上色的黏土作成1mm厚，包覆起來。

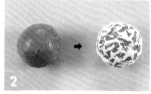

2 將步驟1塗上咖啡色＋綠色＋白色。再以水揉捏石粉黏土，混入少許的土黃色，以牙籤尖端一點一點地塗上。

3 靜置1天，趁半乾的時候，切成一半，中心以鑷子弄成乾巴巴的取出。完全乾燥之後，切成3等分。

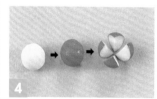

4 將以黃色上色的黏土揉成直徑9mm的圓球，塗上紅色。黏土完全乾燥之後，切成4等分。

5 以與實物蘋果相同的切法裁切＆以木工用白膠黏合。製作奇異果切片（奇異果）。盤子參照P.74。

</td></tr>
</table>

白巧克力慕斯

直徑7mm

材料 樹G・C、壓G1-0065（白色）・G4-0022（黃色）・G3-0044（紫色）・G1-0057（黑色）・G1-0055（深咖啡色）・G2-0028（綠色）・C2505（白色）・TClearYellow・Smoke・Red、環氧樹脂、玻璃珠（直徑0.5mm）、JelMediums

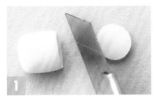

1 將以白色（壓）＋黃色上色的黏土作成直徑7mm的條狀，乾燥之後，切掉兩端至長5mm。

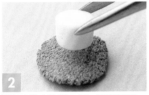

2 將Cork黏土擀成1mm厚，待其乾燥後，將步驟1塗上木工用白膠黏上。

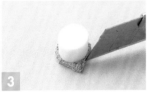

3 以美工刀切掉多餘的Cork黏土。

4 製作覆盆子。將牙籤的尖端塗上Jel，黏上玻璃珠，待其乾燥。

5 塗上ClearSmoke＋Red。

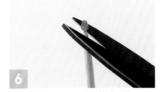

6 步驟5乾燥之後，以剪刀剪掉牙籤。

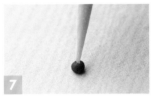

7 製作藍莓。將以紫色＋黑色上色的黏土作成直徑1mm的球狀，以牙籤的尖端輕壓中間。

8 步驟7乾燥之後，以水調合白色（壓）上色。

9 製作薄荷葉。將以深咖啡色＋綠色上色的黏土作成長1.5mm的水滴狀，擀成薄片狀。

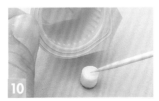

10 混合環氧樹脂2：1滴，ClearYellow＆Ceram2505各極少量，塗在步驟3上，再放上步驟6、8、9。

莓果愛心

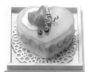

18×14mm

材料 樹G、壓G3-0010（紅色）、C2098（紅褐色）・2043（橘色）・2505（白色）・2036（奶油色）・2027（黃色）、TClearOrange・Red、壓克力塗料溶劑、環氧樹脂、BlueMix、心形空容器、金色鐵絲＃30、檜木（1mm厚）、金色貼紙（22mm正方形）、針、市售袖珍物用蕾絲紙、JelMediums、塑膠袋

1 將BlueMix壓入心形空容器中取模。製作14片草莓切片（慶祝蛋糕）。

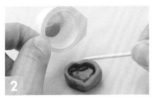

2 製作覆盆子果凍。混合環氧樹脂4：2滴、Ceram2098・1滴＆2043・0.5滴，倒入模型，待其乾燥。

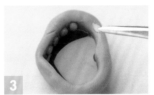

3 將步驟1的草莓塗上Jel，在模型的內側黏上14片。

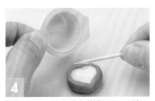

4 製作慕斯。混合環氧樹脂16：8滴、Ceram2027・2滴＆2505・1滴，倒入步驟3中。

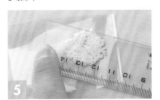

5 製作海綿蛋糕。將水果磅蛋糕的粉（P.50步驟8）與木工用白膠混合，放入塑膠袋中間，以平整的物品壓至2mm厚。

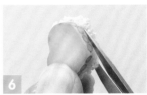

6 將步驟4的背面塗上Jel，黏上步驟5，再以剪刀剪掉多餘的海綿蛋糕。

7 製作草莓。將紅色黏土作成直徑3.5mm×高4mm的草莓狀，插入塗上木工用白膠的牙籤尖端，再以牙籤的尖端戳出凹槽。

8 步驟7乾燥之後，以壓克力塗料溶劑稀釋ClearOrange＋Red上色。再一邊旋轉牙籤一邊取下。

9 將鐵絲捲在針上約3mm長。以Jel黏上覆盆子、藍莓（P.49）、鮮奶油（P.46步驟13）、草莓。

10 將1片26mm正方形、側面2×24mm＆2×22mm各2片的檜木片組合起來，塗上Ceram2036，貼上貼紙＆蕾絲紙。

瑪德蓮・水果磅蛋糕・ 大理石磅蛋糕

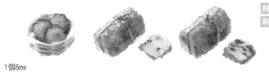

1個8mm

材料 樹G、壓G1-0065（白色）・G5-0016（橘色）・G1-0052（土黃色）・G4-0022（黃色）・G1-0049（咖啡色）・G2-0051（芥黃色）・G2-0028（綠色）・G3-0010（紅色）・G1-0055（深咖啡色）、BlueMix、JelMediums、飾品零件、市售籃子、白紙、木材（半圓形・長方形）、保鮮膜、金色鐵絲＃30

可可慕斯

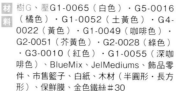

直徑8mm

材料 C2506（黑色）・2407（巧克力色）・2023（咖啡色）、環氧樹脂、BlueMix、金粉、Sealer、Jel、速乾亮光膠、糕點用巧克力鋁箔紙、直徑8mm的圓柱體

1 製作瑪德蓮。準備直徑8mm的飾品零件。

6 在市售籃子的內側塗上Jel，乾燥之後，切成高5mm。以Jel黏上18mm正方形的紙＆步驟5。

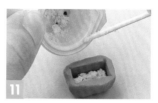

11 將步驟8、9、10與木工用白膠混合，填入步驟7的模型中。乾燥之後，從模型中取出。

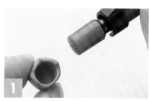

1 製作慕斯的原型。將直徑8mm的圓柱體以BlueMix取模。

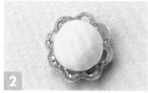

2 將以白色＋橘色＋土黃色＋黃色上色的黏土作成直徑5mm的球形，放在步驟1上。

7 製作磅蛋糕的原型。將半圓形＆長方形的木材黏合後削成寬10mm×長17mm×高9mm，以BlueMix取模。

12 製作大理石麵團。深咖啡色的黏土乾燥之後，以磨泥器研磨。

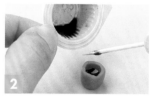

2 製作慕斯。混合環氧樹脂6：3滴、Ceram2506・3滴、2407・4滴，倒入步驟1中，待其乾燥。

3 以牙籤的尖端在表面作出皺皺的模樣，待其乾燥。

8 製作香草麵團。以白色＋土黃色＋黃色上色的黏土乾燥之後，以磨泥器研磨。

13 將步驟12＆8各別與木工用白膠混合，交互填入模型中，形成大理石紋。乾燥之後，從模型中取出。

3 製作可可。混環氧合樹脂2：1滴、Ceram2506・1滴、2023・3滴，在調色紙上塗成4×5mm薄薄的橢圓形。

4 作出烘烤顏色。以水調合咖啡色＋橘色＋土黃色，一邊作出漸層一邊上色。

9 將芥黃色＋綠色、芥黃色＋橘色分別與Jel混合，在調色紙上塗成薄薄的。

14 將步驟11＆13作出烘烤顏色。以水調合咖啡色＋橘色＋土黃色，塗上整體。

4 將步驟2塗上Sealer，灑上金粉。將步驟3從調色紙上取下，以Jel在側面黏上5片。

5 將飾品零件塗上Jel，黏上步驟4。

10 將紅色、深咖啡色各別和Jel混合，在調色紙上塗成薄薄的。乾燥之後，以剪刀剪成1mm正方形。步驟9也同樣裁切。

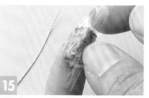

15 以切成35mm正方形的保鮮膜包覆蛋糕，再以鐵絲綁緊。切片蛋糕切成2mm厚。

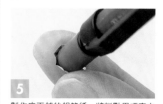

5 製作底下鋪的鋁箔紙。將糕點用巧克力鋁箔紙切成直徑11mm，沿著步驟1的原型彎曲，再以速乾膠黏上步驟4。

西洋梨夏綠蒂

材料 樹G、壓G1-0065（白色）・G5-0016（橘色）・G1-0052（土黃色）・TClearYellow、發泡板、保麗龍膠、JelMediums、BlueMix、檜木（1mm厚）

直徑21mm

1 製作中間的慕斯。將2片直徑17mm・3mm厚的發泡板，以保麗龍膠重疊黏合。

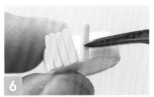

6 將步驟2塗上木工用白膠，無間隙地黏上步驟4。

2 將白色黏土作成直徑23mm・1mm厚，再將步驟1塗上木工用白膠，趁還沒有乾燥的時候蓋上，壓住側面。

7 作出烘烤顏色。以水調合土黃色＋橘色，進行上色。

3 製作餅乾的原型。將1×9mm的檜木一端削成圓弧狀，以BlueMix取模。

8 塗上白色作出糖粉的質感。

4 將以白色＋橘色＋土黃色上色的黏土填入步驟3中，乾燥之後取下。共製作31條。

9 製作西洋梨的果凍。將Jel＋ClearYellow塗於表面。

5 製作西洋梨。將以ClearYellow上色的黏土作成直徑4mm的球形，乾燥後切成8等分。

10 趁著步驟9的果凍還沒有乾燥，放上步驟5＆薄荷葉（白巧克力慕斯P.49）。製作盒子（莓果愛心P.49）。

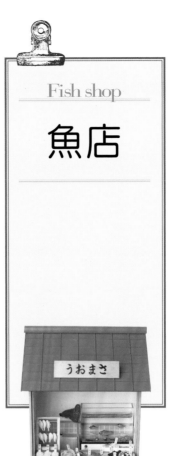

Fish shop

魚店

うおまさ

鯖魚片

長15mm

材料 樹G、壓G1-0065（白色）・G1-0052（土黃色）・G2-0043（深藍色）・G3-0070（銀色）・G1-0057（黑色）・G1-0049（咖啡色）、和紙

1 將以白色＋土黃色上色的黏土作成直徑6mm×長17mm的水滴狀，以手指壓成2mm厚。

2 塗上銀色。

3 塗上銀色＋黑色＋深藍色。

4 以深藍色＋黑色畫出紋路，切掉寬度比較寬的一邊。

原寸大小

5 製作胸鰭。以水調合咖啡色＋黑色塗於和紙上後，切成原寸大小＆切出3個切口，再以木工用白膠黏於步驟4上。

【材料的參閱方法】黏土／樹＝樹脂黏土（G＝Grace、R＝Resix、P＝Professional）、麵＝麵包土、石＝石粉黏土、C＝Cork黏土　※除了特別指定之外，皆使用G（一部分除外）。　顏料／水＝水彩顏料、壓＝壓克力顏料、T＝TAMIYA COOLOR、C＝Ceramcoat　※除了特別指定接著劑之外，皆使用木工用白膠。

鰈魚・鰈魚一夜干

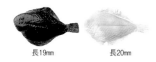

長19mm　　長20mm

材料　樹G、壓G1-0055（深咖啡色）・G1-0057（黑色）・G1-0065（白色）・G1-0052（土黃色）・G3-0010（紅色）、水性漆（楓木）、和紙、玻璃珠（直徑1mm）、JelMediums

1 製作鰈魚。將深咖啡色的黏土作成直徑6mm×長14mm的水滴狀，搓成3mm厚。再將玻璃珠塗上Jel，作為眼睛黏上。

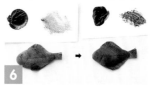

6 將整體塗上深咖啡色＆隨意塗上黑色。

2 以筆刀柄壓出鋸齒狀的紋路（參照金眼鯛P.53），以美工刀在中間劃出一條紋路。

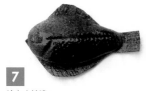

7 塗上水性漆。

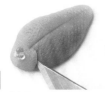

3 以筆刀劃出紋路，作出鰓。

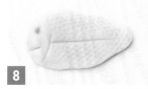

8 製作一夜干。將白色＋土黃色＋紅色的黏土作成寬9mm×長16mm・1mm厚，依步驟**2**＆**3**的要領製作，在嘴巴劃出紋路，且將眼睛處鑽洞備用。

原寸大小

4 以水調合深咖啡色，塗於和紙上，再如圖所示進行裁切。

原寸大小

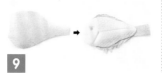

9 以水調合深咖啡色，調得淡一點，塗於和紙上。再裁切至原寸大小，依步驟**5**的要領剪出切口。

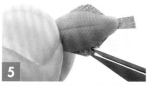

5 將步驟**3**的背面塗上木工用白膠，黏上步驟**4**，且在魚鰭處剪出切口。

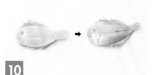

10 黏土處塗上土黃色＋水，和紙、口部和尾鰭附近則塗上深咖啡色＋白色＋水。鰓附近塗上白色＋水。

蛤蠣・章魚

30×20mm

寬25mm

材料　樹G、壓G1-0055（深咖啡色）・G1-0052（土黃色）・G1-0065（白色）・G1-0057（黑色）・G5-0009（紅色）・G1-0049（咖啡色）、發泡板（2mm厚）、鋁鐵絲＃20、環氧樹脂、保麗龍膠、檜木（1mm厚）、水性漆（透明亮光款）、水性筆

1 製作蛤蠣。製作出深咖啡色、土黃色、白色、黑色深淺不一的黏土。

6 趁著步驟**5**還柔軟的時候彎曲章魚腳。

2 將步驟**1**作成大理石紋狀後對半切開，在切面塗上黑色＆壓合，再一次作成大理石紋狀。

7 製作吸盤，將未上色的黏土作成2×15mm・0.5mm厚，捲覆於鐵絲上。

3 以剪刀裁切成寬3mm的貝類形狀。製作寫上商品名稱的木材（柚子白蘿蔔）。

8 以水調合深咖啡色＋紅色，塗於步驟**7**上。取下鐵絲，切成1mm。

4 將底20×30mm×1片、側面6×30mm＆6×16mm各2片的發泡板，以保麗龍膠黏合。放入步驟**3**＆環氧樹脂20：10滴。

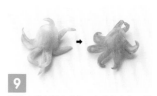

9 先以水調合深咖啡色＋土黃色上色，再以水調合咖啡色＋紅色上色。

5 製作章魚。將未上色的黏土作成直徑11mm×長22mm的水滴狀，以剪刀將細的一端剪出8等分的切口。

10 將步驟**8**塗上木工用白膠，黏在章魚腳上。

金眼鯛・金線魚

長26mm　　長20mm

材料 樹G、壓G5-0016（橘色）・G6-0012（橘色）・G3-0070（銀色）・G3-0010（紅色）・G1-0057（黑色）・G1-0065（白色）・G1-0052（土黃色）・G4-0022（黃色）、C2505（白色）、TClearRed、環氧樹脂、BlueMix、JelMediums、和紙

1 製作金眼鯛的眼球原型。將未上色的黏土作成直徑2mm的球形，乾燥後切半，以BlueMix取模。

2 混合環氧樹脂2：1滴、Ceram2505・0.5滴，少量倒入模型。

3 將以紅色上色的黏土作成直徑3mm・1mm厚，再將步驟**2**塗上Jel黏上。

4 將未上色的黏土作成寬10mm×長26mm・4mm厚的魚形，以筆刀的柄整體作出鋸齒的紋路。

5 以木工用白膠將步驟**3**黏在步驟**4**上，以美工刀在鰓＆嘴巴處劃出紋路。

6 趁著黏土還柔軟，以鑷子夾捏，作出背鰭＆尾鰭。

7 尾鰭部分以美工刀劃出紋路，切出V字形。

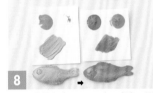

8 整體塗上橘色（G5-0016）＋銀色，再塗上橘色（G6-0012）＋紅色。

原寸大小

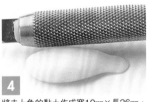

9 製作胸鰭。以水調合紅色＋橘色（G6-0012），塗於和紙上。切成原寸大小，再剪出3個切口＆黏在步驟**8**上。

10 將以黑色上色的黏土作成直徑1mm的球形，作成金線魚的眼睛。

11 將上色的黏土作成寬7mm×長20mm的魚形，以筆刀壓出鋸齒狀，眼睛部分以牙籤的尾端作出凹槽。

12 以鑷子夾捏背鰭＆尾鰭，鰓、嘴巴、尾鰭則以美工刀劃出紋路。

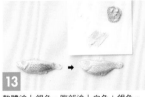

13 整體塗上銀色。腹部塗上白色＋銀色。

原寸大小

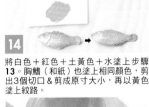

14 將白色＋紅色＋土黃色＋水塗上步驟**13**。胸鰭（和紙）也塗上相同顏色，剪出3個切口＆剪成原寸大小，再以黃色塗上紋路。

15 混合環氧樹脂2：1滴、ClearRed・0.5滴，倒入眼睛的凹槽，然後放上步驟**10**＆黏上步驟**14**的胸鰭。

竹莢魚

長19mm

材料 樹G、壓G1-0055（深咖啡色）・G1-0052（土黃色）・G2-0028（綠色）・G3-0070（銀色）・G1-0057（黑色）・G2-0042（深藍色）・G3-0145（金色）、和紙

1 將上色的黏土作成寬7mm×長15mm的扁平水滴狀，依金線魚（P.53）的要領，製作鰓、嘴巴、背、尾鰭和眼球用的孔洞。

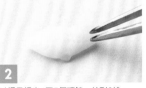

2 以鑷子捏出4至5個硬鱗，並列2排。

原寸大小

3 以水調合深咖啡色＋土黃色＋綠色，塗於和紙上。再將尾鰭＆胸鰭切成原寸大小。

4 整體塗上銀色，眼睛孔洞的四周則塗上黑色。尾鰭部分以美工刀切出切口，將尾鰭塗上接著劑後插入。

5 先塗上深咖啡色＋深藍色＋黑色＋水，再塗上土黃色＋金色。以木工用白膠黏上眼球（金線魚）＆胸鰭。

花枝・水煮章魚

長15mm

長25mm

材料　樹G、壓G3-0070（銀色）・G1-0057（黑色）・G1-0052（土黃色）・G3-0145（金色）・G1-0049（咖啡色）・G3-0010（紅色）・G1-0055（深咖啡色）、鋁鐵絲＃20、Ceramic Stucco

1
製作花枝的眼球。將以銀色上色的黏土作成直徑1mm的球形，中間塗上黑色。

2
製作腳。將未上色的黏土作成直徑12mm・0.5mm厚，每8mm切出3個切口，作出山形吐司片的形狀。

3
以剪刀剪出10等分的切口，趁還柔軟的時候以手指搓細。

4
將步驟3圍成圓形，將步驟1塗上木工用白膠黏合。

5
將腳塗上Ceramic Stucco，作出吸盤。

6
製作身體。將未上色的黏土作成直徑4mm×長17mm的水滴狀，再將步驟5塗上木工用白膠後插入。

7
製作頭部。將未上色的黏土作成直徑15mm・1mm厚，切成4等分作成三角形，再黏上步驟6。

8
以土黃色＋金色、咖啡色＋土黃色＋金色、深咖啡色＋咖啡色，一邊上色一邊作出漸層。

9
製作章魚腳。將未上色的黏土作成直徑4mm×長23mm的水滴狀，將較細的一邊揉圓＆裁切比較粗的一邊。

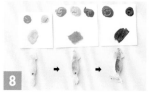
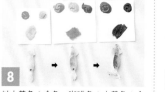

10
製作吸盤。將未上色的黏土作成0.5mm厚，捲覆於鐵絲上後，塗上深咖啡色＋紅色＋土黃色。接著取下鐵絲，切成寬1mm，黏在腳上。

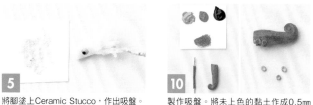

螃蟹

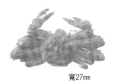

寬27mm

材料　樹G、壓G1-0065（白色）・G4-0022（黃色）・G1-0052（土黃色）・G5-0009（紅色）・G6-0012（橘色）・C2681（奶油色）、粒狀花蕊、Ceramic Stucco

1
製作眼睛。將粒狀花蕊塗上Ceram2681，切成長4mm。

2
製作螯。將以白色＋黃色上色的黏土作成直徑1mm×長5mm，待其乾燥後作出如圖所示直徑4mm×長8.5mm的形狀，插入。

3
將直徑2mm×長5mm的條狀，壓合直徑3mm的球；再將螯壓合，作出腳。另一隻腳作法亦同。

4
將直徑2mm×長6mm、直徑1.5mm×長4mm壓在直徑2mm×長9mm的條狀上。小的腳＆另一側的腳作法亦同。

5
將直徑2mm×長11mm、直徑2mm×長10mm的條狀彎曲。另一側作法亦同。

6
製作甲殼。作出寬10mm×長9mm・3mm厚的栗子形，以鑷子在中間作出凹槽。

7
趁著步驟6還柔軟，將步驟1塗上木工用白膠插入。以剪刀在嘴巴處剪出2條切口。

8
將步驟3、4、5塗上木工用白膠，黏在一起。另一側也以相同方法製作，黏上步驟7。

9
除了眼球之外皆塗上Ceramic Stucco。

10
先以水調合土黃色＋橘色上色，再以水調合紅色＋橘色上色。

海螺

直徑6至8mm

材料　樹G、壓G1-0057（黑色）・G1-0055（深咖啡色）・G2-0028（綠色）・G1-0049（咖啡色）・G1-0065（白色）・G2-0051（芥黃色）、Ceramic Stucco、市售貝類

1　將未上色的黏土填入市售的貝類（約5mm）孔洞中，插入牙籤備用。

2　在貝類的四周，塗上Ceramic Stucco，作出刺般的模樣。

3　整體塗上黑色＋深咖啡色，四周塗上黑色＋綠色、咖啡色。乾燥之後，取下牙籤。

4　塗上Ceramic Stucco＋白色，製作蓋子。

5　以水調合芥黃色，如畫漩渦般地塗在步驟4上。

馬頭魚・銀鮭・銀鱈味噌漬

材料　樹G、壓G1-0065（白色）・G5-0016（橘色）・G3-0010（紅色）・G1-0055（深咖啡色）・G1-0052（土黃色）・G3-0070（銀色）・G1-0057（黑色）・G3-0068（金色）・G2-0051（芥黃色）、水性琺瑯漆（黑色・紅色）、Ceramic Stucco、檜木（1mm厚）、水性筆

1　製作銀鮭。將以白色＋橘色＋紅色上色的黏土作成直徑9mm×長12mm的條狀，兩端以手指按壓，作出切片的形狀。

6　先塗上銀色＋白色，再塗上銀色＋黑色。以美工刀切成2.5mm厚。

2　以美工刀刀背劃出紋路。

7　製作馬頭魚。將以土黃色＋紅色上色的黏土製作魚身。暗色肉＆魚皮作法參照步驟3至5。乾燥之後，先塗上白色＋銀色，再塗上紅色＋金色。

3　以深咖啡色＋土黃色上色的黏土作成直徑1mm×長13mm後，壓合在步驟2上，作出暗色肉。

8　製作銀鱈。以白色＋土黃色的黏土製作魚身，暗色肉＆魚皮作法參照步驟3至5。乾燥之後，先塗上白色＋銀色，再塗上深咖啡色＋黑色＋銀色。

4　製作魚皮。將以白色上色的黏土作成12×13mm・1mm厚，壓合在步驟3上。

9　以檜木製作30×45mm的底部1片、5×45mm＆5×28mm的側面各2片，內側塗上水性琺瑯漆紅色、外側塗上黑色。

5　製作魚鱗。趁步驟4的黏土還柔軟，以筆刀的柄壓出鋸齒狀。

10　製作寫上商品名稱的木材（柚子白蘿蔔P.39）。以Ceramic Stucco＋白色＋芥黃色＋土黃色作成味噌塗在魚上，放入步驟9中。

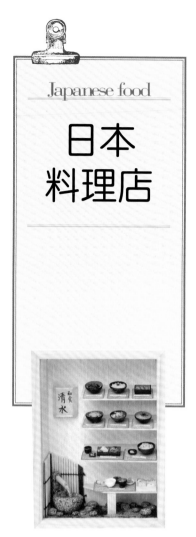

Japanese food

日本料理店

和食
清水

牛丼

直徑20mm

材料 樹G、水黑色・咖啡色・土黃色、TClearRed・Orange、水性漆（欅木）

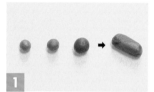

1
製作牛肉。以黑色＋咖啡色作出3種漸層色的黏土。深咖啡色作多一點，混合成大理石紋狀。

2
趁著步驟1的黏土還柔軟，一邊以手指擀成薄片一邊撕碎。

3
製作洋蔥。將土黃色＋咖啡色的黏土擀成薄片狀，半乾時以剪刀裁切＆彎曲。

4
製作紅薑。將以ClearRed和Orange上色的黏土擀成薄片狀，乾燥之後以剪刀裁切。

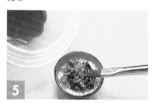

5
將白飯（鮭魚卵丼P.57）放入丼碗（P.72）中，黏上牛肉＆洋蔥。再塗上水性漆（欅木），黏上紅薑。

炸蝦丼

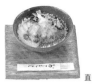

直徑20mm

材料 樹G、水白色・黃色・土黃色、壓紅色G3-0010・橘色G5-0016・白色G1-0065、水性漆（欅木）

蝦子
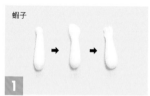

1
將白色（水）黏土作成圖示般的形狀11mm後，以手指壓寬尾巴，再以剪刀將上半部剪出3個切口。

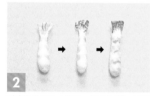

2
以水調合橘色＋紅色，畫出紋路。尾巴塗深一點，以白色（壓）畫出紋路。

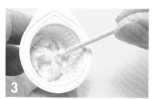

3
將以白色（水）＋黃色＋土黃色上色的黏土混水揉捏，作成比耳垂再軟一點的黏稠狀。

4
將步驟3塗在步驟2上，像拉出角地以牙籤沾取後抽離，反覆操作。以相同方法製作海苔（鮭魚卵丼）、洋蔥（近江牛的網燒）、香菇（筑前煮）、南瓜（P.60）。

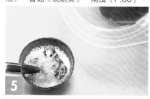

5
將白飯（鮭魚卵丼P.57）填入丼碗（P.72）中，以木工用白膠黏上天婦羅，四周塗上水性漆（欅木）。

親子丼

直徑20mm

材料 樹G、水土黃色・朱紅色・白色、環氧樹脂、TClearYellow・Orange

1
製作雞肉。將土黃色＋朱紅色的黏土擀成2mm厚，趁黏土還柔軟，以美工刀切成2至3mm正方形。

2
將白飯（鮭魚卵丼P.57）放入丼碗（P.72）中，黏上步驟1＆切半的洋蔥絲（近江牛的網燒P.66）。

3
製作蛋汁。作出A（環氧樹脂2：1滴、ClearYellow・2滴）、A＆ClearOrange・0.5滴、環氧樹脂2：1滴，共三種類。

4
將未上色的黏土各別與步驟3混合，直到看不見黏土，確實混合。

5
將步驟4的三色如融合般，一點一點地放上。靜置3至6個小時，趁著凝成固態的時候，輕戳表面，黏上海苔。

【材料的參閱方法】黏土／樹＝樹脂黏土（G＝Grace、R＝Resix、P＝Professional）、麵＝麵包土、石＝石粉黏土、C＝Cork黏土　※除了特別指定之外，皆使用G（一部分除外）。　顏料／水＝水彩顏料、壓＝壓克力顏料、T＝TAMIYA COOLOR、C＝Ceramcoat　※除了特別指定接著劑之外，皆使用木工用白膠。

豬排丼・醃蘿蔔	鮭魚卵丼	蔥花鮪魚丼	鰻魚飯

豬排丼・醃蘿蔔

盤子10mm正方形
直徑20mm

材料　樹G、水白色・黃色・土黃色・咖啡色、AQUA油性顏料Duo（咖啡色）

醃蘿蔔

1 將黃色＋土黃色的黏土作成魚板狀，以美工刀劃出紋路。靜置1天後，切成1mm厚。盤子參照P.72。

2 製作豬排。將以咖啡色＋土黃色上色的黏土作成13×10mm・3mm厚的橢圓形，裹上麵衣（炸蝦・炸牡蠣）。

3 步驟2的接著劑乾燥之後，以咖啡色塗上烘烤痕跡，再以美工刀切成4塊。

4 將白飯填入丼碗（鮭魚卵丼P.57）中，再黏上步驟3的豬排。此時已經切成4塊，稍微留一點縫隙地排列。

5 淋上蛋液（參照親子丼P.56步驟3至5）。

鮭魚卵丼

直徑20mm

材料　樹G、水白色、壓黑色G1-0057、粒狀花蕊、玻璃珠、T ClearOrange、薄和紙

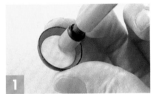

1 將丼碗（P.72）的中間塗上木工用白膠，填入白色黏土約七分滿。為了讓丼碗和黏土之間沒有間隙，以鉛筆按壓。

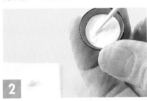

2 在步驟1的黏土上以牙籤塗上木工用白膠，同時注意不要讓丼碗黏到接著劑。

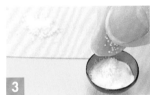

3 趁步驟2的接著劑尚未乾燥，灑上粒狀花蕊。乾燥之後，取下多餘的粒狀花蕊。

4 製作海苔。將白紙（薄和紙為佳）的背面＆正面塗上黑色，乾燥之後，剪成寬1mm×長4mm。

5 將步驟3塗上木工用白膠，黏上玻璃珠。塗上ClearOrange後，黏上海苔。

蔥花鮪魚丼

直徑20mm

材料　樹G、水紅色・朱紅色・白色・土黃色、玻璃珠（碎片）、水性漆（楓木）、輕木（2mm厚）

1 製作鮪魚。將紅色＋朱紅色＋土黃色的黏土和水混合，揉成耳垂的軟硬度，再放入玻璃珠（碎片）揉捏。

2 製作鮪魚的油脂。以與步驟1相同的方法，將白色黏土加入玻璃珠（碎片）。

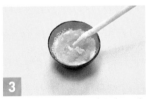

3 將白飯（鮭魚卵丼P.72）填入容器中，鋪上步驟1後再鋪上步驟2，黏上芥末（生魚片）、海苔（鮭魚卵丼）。

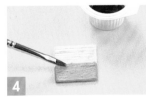

4 將2mm厚的輕木切成25×25mm（丼飯），以砂紙（180號）打磨＆塗上水性漆（楓木）。

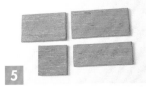

5 以步驟4相同作法製作18×50mm（天婦羅蕎麥麵P.58）、25×50mm（白飯・味噌湯等P.58）、25×40mm（豬排丼・醃蘿蔔P.57）。

鰻魚飯

20×15mm

材料　樹G、水白色・土黃色・黑色、壓土黃色G1-0052・黑色G1-0057・咖啡色G1-0049、水性漆（楓木）、水性琺瑯漆（紅色・黑色）

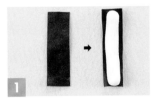

1 製作鰻魚。將黑色（水）黏土作成6×25mm・0.5mm厚，黏上白色＋土黃色（水）直徑4mm的黏土條。

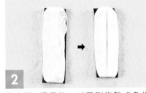

2 趁步驟1還柔軟，以牙刷修整成魚板狀，再以美工刀在中間劃出紋路。

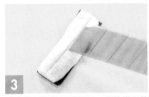

3 將步驟2以美工刀劃出1mm寬的橫向紋路。在容器（桃山P.29）內側塗上紅色、外側塗上黑色琺瑯漆。

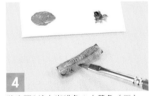

4 將步驟3塗上咖啡色＋土黃色（壓），最後以黑色（壓）四處塗上烘烤痕跡。將白飯放入容器（參照鮭魚卵丼P.57）。

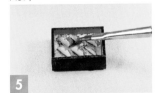

5 將鰻魚斜切成2至3mm厚黏在白飯上，且在四周塗上水性漆（楓木）作為醬汁。

天婦羅蕎麥麵

竹籠14×29mm
容器直徑9mm·盤子8×8mm

材料 樹G、大理石黏土、水土黃色·黑色·白色、壓咖啡色G1-0049·黑色G1-0057、樹脂、TClearOrange·Green

1
製作鵪鶉蛋。將土黃色＋黑色（水）的黏土作成直徑3mm的蛋形，以牙籤的尖端在四周塗上咖啡色＆黑色（壓）。

2
製作蕎麥麵。以黑色（水）＋白色＋土黃色的黏土混合大理石黏土製作（豆皮烏龍麵P.34）。黏上海苔（鮭魚卵丼P.57）。

花枝

3
將白色黏土作成2mm厚，以美工刀劃出格子紋路，切成6×3mm。製作香菇（筑前煮）＆蝦子（炸蝦丼），裹上麵衣（炸蝦丼）。

4
製作蔥（味噌湯P.58）、芥末（生魚片P.62）。容器參照P.76。

5
製作蕎麥麵醬汁。混合環氧樹脂4：2滴、ClearOrange·2滴、Green·0.5滴，倒入容器中。

白飯·味噌湯·厚蛋捲·醋拌海帶·烤鱈魚子

直徑12mm　直徑10mm

11×12mm

直徑14mm　　　直徑12mm

長18mm

材料 樹G·R、水白色·黃色·土黃色·紅色·黃綠色·咖啡色、壓土黃色G1-0052、黑色G1-0057、咖啡色G1-0049、綠色G2-0028、TClearOrange·Green、C奶油色（2681）、環氧樹脂、白色橡皮擦、鋁鐵絲＃20、粒狀花蕊、苔、竹籤、白紙、水性筆

1
製作厚蛋捲。將白色＋黃色＋土黃色（水）的黏土作成長15mm·1mm厚，塗上土黃色（壓）後捲起來，將終點處朝下放置。

2
趁黏土還柔軟，以筆刀的柄壓出鋸齒狀。

3
以土黃色（壓）在四周塗上烘烤痕跡，乾燥之後，切成寬2.5mm。盤子參照P.73。

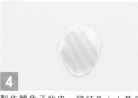

4
製作鱈魚子的皮。將紅色＋土黃色（水）的Resix擀成薄片狀，作成14×11mm的圓形。

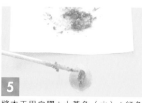

5
將木工用白膠＋土黃色（水）＋紅色與粒狀花蕊混合，放在步驟4上鋪成細長形。

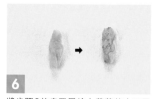

6
將步驟5的皮四周塗上薄薄的木工用白膠，包成細長形。以黑色塗上烘烤痕跡，乾燥之後切成3塊。容器參照P.73。

7
製作蔥。將Resix分別以白色、黃綠色＋土黃色（水）上色，擀成薄片後，貼在凹凸不平的物品上，待其乾燥取下。

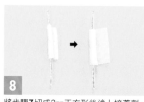

8
將步驟7切成3mm正方形後塗上接著劑，依白色、黃綠色＋土黃色的順序捲覆於鐵絲上，乾燥後取下鐵絲，切成1mm寬。

9
製作味噌湯。將咖啡色的黏土填入味噌碗（P.77）約6分滿，黏上2mm正方形的白色橡皮擦＆海帶芽（海帶芽烏龍麵·壽司捲P.35）。

10
混合環氧樹脂8：4滴、ClearOrange·6滴、Green·2滴、Ceram2681·1滴，倒入步驟9中，半乾時放上步驟8。

11
將白飯（鮭魚卵丼P.57）填入茶碗（P.73）中。

12
製作海帶。以剪刀將苔剪成細末，以水調合咖啡色＋綠色＋黑色，放在保鮮膜上，以手指按壓上色。

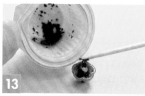

13
調合環氧樹脂4：2滴、ClearOrange·1滴，Green·0.5滴，再與小黃瓜（維也納香腸麵包P33）＆步驟12混合，倒入容器（P.74）中。

14
製作筷子。將白紙切成3×33mm，以18mm、15mm為分段作出摺痕。在15mm的區段內寫上「おてもと」。

15
將竹籤撕成細條，作出2支長17mm的筷子，黏在步驟14的18mm區段上。再在寫上「おてもと」處的背面塗上接著劑黏合。

松花堂便當

25×25mm

材料　樹G、水白色、粒狀花蕊、檜木（1mm厚）、鋁箔紙（12×10mm）、白紙（14mm正方形）

1
將檜木（1mm厚）切成1片25mm正方形的底板、2片5×25mm的側面、2片5×23mm的側面、1片5×23mm的分隔板、1片5×13mm的分隔板後，組合。

2
製作白飯。將白色黏土作成直徑9mm・4mm厚的圓柱體，以細工棒按壓5處，作出花形後，插入牙籤。

3
將步驟2塗上木工用白膠，中心黏上直徑1mm的梅乾（梅乾）。四周黏上粒狀花蕊。

4
製作厚蛋捲（P.58）、魚板、蜂斗葉、牛蒡・香菇（筑前煮）、鮭魚（鋁箔烤鮭魚）、南瓜（南瓜煮物）。

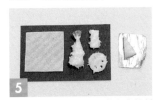
5
將哈密瓜（水果切片）放在鋁箔紙上，蝦子（炸蝦丼）、花枝（天婦羅蕎麥麵）、蓮藕（金平蓮藕）裹上麵衣（炸蝦丼P.56），黏在紙上。再將全部黏在步驟1上。

蜂斗葉的作法

將黃綠色＋土黃色的黏土作成寬3mm・1mm厚，捲覆於鐵絲＃20上，再以美工刀劃出紋路，乾燥後斜切成8mm。

魚板的作法

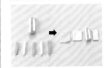
1
將黃綠色＋土黃色的黏土作成3條寬2mm×長15mm的葉子形，以白色黏土作出2條直徑2×15mm的葉子，再將5條壓合在一起。另取白色黏土作成15×10mm、15×7mm・各1mm厚 & 以紅色＋白色黏土作成17×12mm・1mm厚。

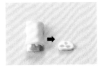
2
從步驟1的右側依序壓合。靜置1天，切成1mm厚。

筍子的作法

1
將白色＋黃色＋土黃色的黏土作成3片寬4mm×1mm厚、2片寬3mm×0.5mm厚、1片寬2mm×0.5mm厚，待其乾燥。

2
以步驟1相同顏色的黏土，作成寬8mm×2mm厚。從步驟1中厚度較寬的物件起，依序以接著劑黏合，再將下側揉圓，以牙籤戳洞。

Bar

居酒屋

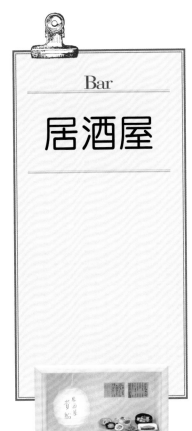

豆渣蔬菜

直徑14mm

材料　樹G、水白色・黃色・土黃色

1
製作胡蘿蔔（近江牛的網燒）、蒟蒻・香菇（筑前煮）、竹輪（小黃瓜竹輪卷），將配料切成1×3mm。

2
製作豆渣。將以白色＋土黃色上色的黏土作成直徑10mm的條狀，靜置1天。

3
以磨泥器（或金屬磨板）磨成粗粉狀。

4
將白色＋黃色與木工用白膠混合，再以牙籤混入步驟3＆1（不要過度攪拌，以可以看到些許粉末的程度為原則）。

5
將步驟4以手指捏出高度，黏在盤子（P.74）上。

【材料的參閱方法】黏土／樹＝樹脂黏土（G＝Grace、R＝Resix、P＝Professional）、麵＝麵包土、石＝石粉黏土、C＝Cork黏土　※除了特別指定之外，皆使用G（一部分除外）。　顏料／水＝水彩顏料、壓＝壓克力顏料、T＝TAMIYA COOLOR、C＝Ceramcoat　※除了特別指定接著劑之外，皆使用木工用白膠。

鋁箔烤鮭魚	炸豆腐・田樂	鰈魚煮	南瓜煮物

鋁箔烤鮭魚

25×13mm

材料 樹G、水紅色・土黃色・朱紅色・黑色、壓黑色G1-0057、水性HOBBY顏料（銀色）、鋁箔紙（25×15mm）

1 製作鮭魚。將以朱紅色＋紅色＋土黃色上色的黏土作成10mm正方形＆10×5mm・各1mm厚×各5片，依鮪魚（生魚片P.62）的要領製作。

2 將步驟1重疊後切開，各自以板子壓寬至1.5倍大，再對摺＆整形，自內側塗上木工用白膠黏合。

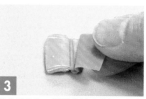

3 製作暗色肉。將黏土以土黃色＋黑色（厚）上色，作成直徑1mm的條狀＆1mm厚的片狀，以木工用白膠黏合。

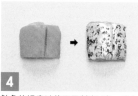

4 鮭魚的切痕以美工刀劃出V字，塗上水性HOBBY顏料（銀色）＆四處塗上黑色（壓）。乾燥之後，切成2mm厚。

5 將盤子（P.74）黏上鋁箔紙。黏上檸檬片（檸檬茶P.48）、四季豆（漢堡排P.36）、香菇（筑前煮P.64）。

炸豆腐・田樂

19mm　12×16mm

材料 樹G、水白色・紅色・土黃色・咖啡色・黑色、黃色、竹子、Sealer、水性漆（櫸木）、白色橡皮擦

1 製作炸豆腐。將白色橡皮擦切成4個4mm丁塊，裹上麵衣（炸蝦丼P56），趁麵衣還沒有乾燥的時候，將4個壓合在一起。

2 製作醬汁。將Sealer與水性漆混合，淋在豆腐上。黏上蔥（味噌湯P.58）、海苔（鮭魚卵丼P.57）。食器參照P.73。

3 製作田樂。將白色黏土作成2mm厚，再將竹子撕成細條，前端塗上木工用白膠後插入。靜置1天，以美工刀切成9×3mm。

紅味噌

4 將黑色＋咖啡色＋紅色與木工用白膠＆麵衣（炸蝦・炸牡蠣）混合，塗在步驟3上。再將土黃色的黏土揉成小圓球，黏上。

柚子味噌

5 將白色＋黃色＋木工用白膠與麵衣（炸蝦・炸牡蠣）混合後塗上，再將黃色黏土擀成薄片狀，切細後黏上。

鰈魚煮

18×28mm

材料 樹G、水白色・土黃色、壓白色G1-0065・黑色G1-0057・咖啡色G1-0049、水性漆（楓木）

1 製作魚骨。將未上色的黏土作成直徑1mm×長10mm的條狀，再製作2片10×5mm・0.5mm厚的黏土，以接著劑黏合。

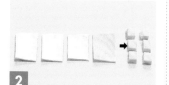

2 製作魚身。將黏土以白色（水）＋土黃色上色，製作4片13×15mm・1mm厚的片狀。取3片塗上白色後，重疊壓合，再切成6等分。

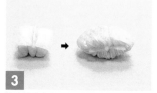

3 將魚骨塗上木工用白膠，上下各與步驟2的一半黏合，兩端再以手指壓薄。

4 製作魚皮。以步驟2相同顏色的黏土作成0.5mm厚，塗上接著劑，捲於魚身上。中間劃出V字形，以筆刀壓出鋸齒狀。

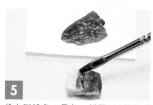

5 塗上咖啡色＋黑色，靜置1天後切成3mm厚，黏在塗上木工用白膠的盤子（P.73）上。再塗上水性漆（楓木），作出煮汁的質感。

南瓜煮物

直徑12mm

材料 麵包土、水土黃色・黃色、壓綠色G2-0028・黑色G1-0057、Sealer、水性漆（櫸木）

1 製作果實。將以土黃色＋黃色上色的黏土作成6×20mm・3mm厚，壓在六角形鉛筆的邊角上，靜置半天。

2 製作表皮。塗上綠色＋黑色，待其乾燥。

3 以美工刀隨意刮去步驟2塗上的顏色。

4 將南瓜切成寬4mm的三角形，以美工刀削去邊角。

5 混合Sealer・7滴：水性漆（櫸木）1滴，與南瓜拌在一起，盛在食器（P.74）上。

茶碗蒸

直徑10mm

材料 樹G、水白色・紅色、C奶油色（2681）、環氧樹脂

1 製作魚板。將以白色上色的黏土作成直徑3mm的條狀。

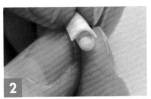

2 將白色＋紅色的黏土擀成1mm厚。趁著還柔軟，塗上木工用白膠，蓋在步驟1上後黏合，靜置1天。

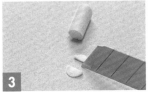

3 切成1mm厚，再切除底部，使其平整。依筑前煮（P.64）的要領製作香菇。

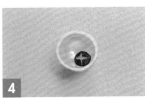

4 將無色的環氧樹脂4：2滴倒入容器約7分滿。靜置1天固化後，黏上步驟3的配料。

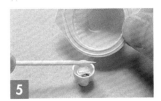

5 製作蛋液。混合環氧樹脂4：2滴、Ceram2681・2滴，倒入容器（P.74）約8至9分滿。

烤花枝

18×28mm

材料 樹G・R、水白色・檸檬色、壓紫色G3-0044・咖啡色G1-0049、黑色G1-0057・黃色G4-0022、鋁鐵絲＃20

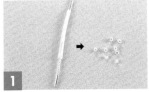

1 製作吸盤。將無色的Resix作成寬2mm・0.5mm厚，捲覆於鐵絲上。靜置1天後，以鉗子取下鐵絲，切成1mm。

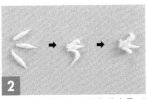

2 將以白色上色的Grace作成3條直徑1.5mm×長8至10mm的腳。彎曲其中2條兩端，再壓合3條，將步驟1黏上。

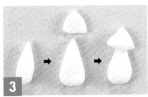

3 身體作成直徑5mm×長14mm的水滴狀，以手指壓整。頭部作成長8mm・2mm厚的三角形，黏在身體的上端。

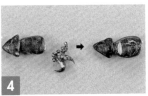

4 斑雜地塗上紫色＋咖啡色＋黑色，乾燥後再以黑色塗上烘烤痕跡。靜置1天，以美工刀在身體劃出V字切口。

5 將以極少量的檸檬色上色的黏土作成直徑5mm的圓形，以白色黏土包住＆塗上黃色，乾燥後切成8等分。盤子參照P.73。

小黃瓜竹輪卷

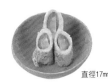

直徑17mm

材料 樹G、水白色、土黃色、壓咖啡色G1-0049・土黃色G1-0052、塑膠管（直徑2mm）

1 製作竹輪。將以白色＋土黃色（水）上色的黏土擀成厚1mm，捲覆於直徑2mm的塑膠管上。

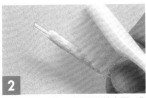

2 趁步驟1還柔軟，以牙刷輕擦表面，作出皺皺的質感。

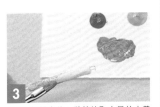

3 步驟2乾燥之後，將筆沾取少量的土黃色（壓）＋咖啡色，敲打般地上色。

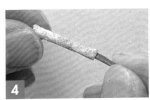

4 一邊旋轉竹輪一邊取下。根據孔洞的大小裁切小黃瓜（維也納香腸麵包），不塗接著劑地放入竹輪中。

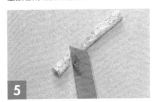

5 將步驟4斜切成高10mm×1條、7mm×2條，黏在盤子（P.73）上。

啤酒瓶・冷豆腐

長28mm
12mm

材料 樹G・R、水咖啡色・綠色・深藍色、水性漆（楓木）、鋁箔紙、目錄剪貼、白色橡皮擦、鋁鐵絲＃20、竹籤

1 製作啤酒瓶。將咖啡色黏土作成長32mm×底直徑8mm的瓶子狀，將竹籤的尖端塗上木工用白膠後，插入瓶子中，待其乾燥。

2 將步驟1直接沾附水性漆（楓木），待其乾燥（若以筆塗上，容易產生斑紋）。反覆操作10次。

3 以美工刀裁切瓶子的上半部，在直徑6mm的鋁箔紙上塗木工用白膠，貼住瓶子切口，再黏上目錄剪貼。

4 將白色橡皮擦切成4×6×4mm，製作冷豆腐。將以綠色＋深藍色上色的Resix擀成0.5mm厚，捲覆於鐵絲上，製作蔥。

5 乾燥後取下鐵絲，切成0.5mm厚。將冷豆腐黏在食器（P.73）上，淋上水性漆＆黏上蔥、柴魚片（金平蓮藕P.64）。

毛豆

18mm

材料 樹G・R、水黃綠色・土黃色・綠色、人造花用鐵絲＃28、羊毛條（綠色）、圖釘、水性HOBBY顏料（淺咖啡色）

1 製作豆子。將以黃綠色＋土黃色上色的黏土作成直徑1mm的球形。

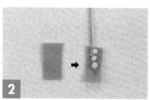

2 製作豆莢。將以黃綠色＋綠色＋土黃色上色的Resix擀成薄片，塗上木工用白膠，放上步驟**1**＆鐵絲，蓋上黏土。

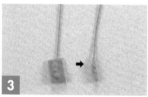

3 沿著豆子，以剪刀裁切形狀。

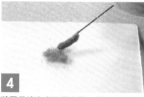

4 將豆子塗上木工用白膠，沾取切細的羊毛條（綠色）後，剪去鐵絲。

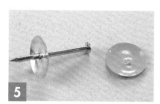

5 製作盤子。取下圖釘的釘子，鋪上黏土擋住孔洞，再塗上水性HOBBY顏料（淺咖啡色）。

烤雞

19×13mm

材料 樹G、壓黑色G1-0057、水性漆（楓木）、竹籤

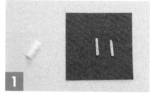

1 將蔥（味噌湯）切成長5mm。將竹籤撕成細條，切成長6mm。

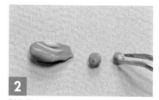

2 製作雞肉。以炸雞（P.43）相同顏色的黏土作成直徑3至4mm的球形，再以鑷子夾捏四處。共製作6個。

3 將竹籤的尖端塗著接著劑，趁步驟**2**還柔軟時插入。再塗上接著劑，黏上蔥。如圖所示反覆操作。

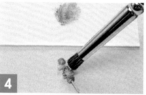

4 製作2串步驟**3**，將四處塗上黑色，作出烘烤痕跡。

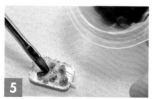

5 將步驟**4**黏在盤子（P.74）上，再以筆塗上水性漆（楓木），作出醬汁的質感。

生魚片

16×24mm

材料 樹G、水紅色・咖啡色・綠色・土黃色・白色・黃綠色、壓白色G1-0065・黑色G1-0057、水性HOBBY顏料（銀色）、水性漆（楓木）、濕紙巾、皮革用的斬具

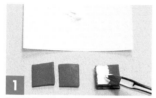

1 製作鮪魚。將以紅色＋咖啡色上色的黏土作成6片1mm厚的物件，在物件之間塗上白色（壓），趁顏料未乾時層層疊上。

2 步驟**1**完全乾燥之後，以美工刀切成寬3mm・1mm厚。

3 製作花枝。將白色黏土作成10mm正方形・1mm厚，塗上黑色＆不留間隙地捲起來，再將終點處朝下置放。

4 趁黏土還柔軟，以美工刀劃出紋路。乾燥之後，切成1mm厚。

5 製作鰤魚，將以極少量土黃色上色的黏土作成4片10mm正方形・1mm厚，再以步驟**1**相同方法重疊。

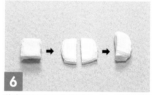

6 將步驟**5**以板子等壓成2mm厚，以剪刀切成一半。一面塗上木工用白膠，重疊之後切成魚片的形狀。

7 將紅色＋咖啡色的黏土擀成1mm厚，黏在步驟**6**上。四處塗上水性HOBBY顏料（銀色），靜置1天後切成1mm厚。

蘿蔔絲

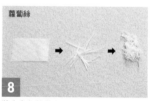

8 將未上色的黏土作成0.5mm厚，乾燥之後切成細絲。放在濕紙巾中約30秒，待其柔軟後，揉在一起。

9 將盤子（P.73）滴上1滴水性漆（楓木），作為醬油。將以綠色上色的黏土擀成薄片狀，以斬具取出葉子的形狀，作成紫蘇。

10 製作芥末。將以黃綠色＋土黃色上色的黏土作成直徑3mm的球狀，以鑷子捏夾整形。

62

握壽司

材料　樹G、水白色・紅色・黃色・土黃色・朱紅色・黃綠色、壓咖啡色G1-0049・紅色G5-0009・紫色G3-0044、粒狀花蕊、濕紙巾、葉蘭

直徑25mm

1
製作醋飯。將白色黏土混入粒狀花蕊作成5×3mm的橢圓形，放在雙面膠上使其固定。

2
製作蝦子。將以白色上色的黏土擀成1mm厚，作出形狀。尾巴部分以剪刀剪出切口，再以美工刀在中央劃出紋路。

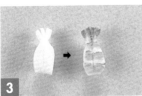

3
將醋飯塗上芥末（黃綠色＋土黃色＋木工用白膠），趁步驟2的黏土還柔軟時黏上，再上色（炸蝦井步驟2）。

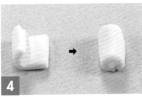

4
製作章魚。將未上色的黏土作成直徑2mm的條狀，以2mm厚的白色黏土捲起來，作成橢圓形。

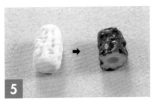

5
趁步驟4還柔軟，以鑷子四處夾捏，塗上紫色＋咖啡色＋紅色（壓）混合的液體。乾燥後，切成1mm寬。

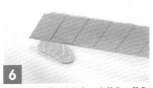

6
製作鮭魚。將以朱紅色＋土黃色＋黃色上色的黏土依生魚片的要領製作，乾燥後，切成1mm厚的倒三角形。

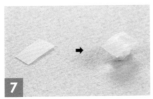

7
製作花枝。將未上色的黏土切成4×7mm・1mm厚，再將醋飯塗上芥末，黏上。

8
將雞蛋（厚蛋捲P.58）、鮪魚、鰤魚（生魚片P.62）、步驟5切成1mm厚，夾入濕紙巾約30秒。

9
將芥末塗在醋飯上，黏上蓋料，再以手指壓整。將海苔（鮭魚卵井P.57）切成1mm寬，塗上接著劑捲在蛋捲上。

10
製作薑片。將以紅色（水）＋土黃色上色的黏土擀成2至3mm・1mm厚的大小不等，再以鑷子夾捏。桶子參照P.76。

手卷

16×20mm

材料　粒狀花蕊、白色橡皮擦、檜木（2mm厚）、檜木條（3mm角棒）

1
將海苔（鮭魚卵井P.57）切成10×11mm，鋪上壽司飯（粒狀花蕊＋木工用白膠）。

2
將對半縱切的紫蘇（生魚片P.62）＆長7mm的1mm角棒狀鮪魚條（海帶芽烏龍麵・壽司卷P.35）黏在步驟1上。

3
將步驟2的左邊＆下邊塗上木工用白膠，捲起來。

4
將長7mm的1mm角棒狀白色橡皮擦當成花枝，與鮭魚卵（鮭魚卵井P.57）一起黏在步驟1上，以步驟3相同的方法製作。

5
將1片16×20mm・2mm厚的檜木黏上2條長16mm的3mm檜木角棒，製作底座。

花枝芋頭煮物

直徑18mm

材料　樹G、水土黃色・白色・黑色・咖啡色、壓咖啡色G1-0049、吸管

1
製作芋頭。將以白色＋土黃色＋少許黑色上色的黏土作成球形＆蛋形，每一個大小不一為佳。

2
製作花枝。將以白色＋土黃色＋少許咖啡色（水）上色的黏土擀成1mm厚，捲覆於吸管上。

3
將步驟2塗上咖啡色（壓）。以花枝的背面＆正面的感覺，分別進行塗色。

4
花枝乾燥之後，取下吸管，以美工刀切成1mm厚。

5
放入煮汁。將木工用白膠混入少許土黃色，塗於容器（P.73）上，黏上花枝＆芋頭

筑前煮

直徑20mm

材料 樹G、麵、水黑色・土黃色、壓黑色G1-0057・咖啡色G1-0049、羊毛條（黑色）、環氧樹脂、TClearOrange・Green

1 製作蒟蒻。將黑色羊毛條以剪刀切成細末，與黑色（水）＋土黃色的黏土混合，切成3×5mm・2mm厚。

2 製作芋頭（花枝芋頭煮物P.63）、竹輪（小黃瓜竹輪捲P.61）、白蘿蔔（關東煮）、胡蘿蔔（近江牛的網燒）。

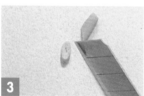

3 製作牛蒡。將麵包土混入土黃色＋少許黑色，作成直徑3mm的條狀。靜置1天，斜切成1mm厚。

香菇

4 將土黃色的黏土作成直徑4mm的扁平球形，以牙刷作出皺褶感，塗上咖啡色＋黑色（壓），靜置1天後切花。

5 混合環氧樹脂12：6滴、ClearOrange・3滴、Green・0.5滴，與步驟**1**至**4**拌在一起，放入盤子（P.74）中。

金平蓮藕

直徑14mm

材料 樹G、水咖啡色・土黃色、鋁鐵絲#20、白木丸棒的木屑

1 製作蓮藕。將以咖啡色＋土黃色上色的黏土擀成20×3mm・1mm厚，捲覆於鐵絲上。製作1條。

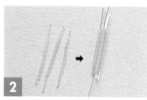

2 將相同顏色的黏土作成15×2mm・0.5mm厚，捲覆於鐵絲上。製作7條後，與步驟**1**不留間隙地壓合（作業愈快愈好）。

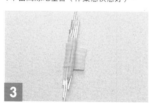

3 以相同顏色的黏土作出1片15×20mm・0.3mm厚，塗上木工用白膠，捲在步驟**2**上。

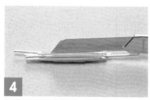

4 在步驟**3**的鐵絲與鐵絲之間，以美工刀劃出紋路，靜置2天後。一邊注意不要切到鐵絲，以鉗子取下。

5 將蓮藕切成1mm厚。再以電動削鉛筆機削取丸棒，將木屑當成柴魚片。盤子參照P.74。

羊栖菜煮物

直徑18mm

材料 樹G・R、水土黃色・白色、壓黑G1-0057、土黃色G1-0052・咖啡色G1-0049、環氧樹脂、TClearOrange・Green、苔

1 在保鮮膜上以水調合黑色，壓上苔。仔細按壓直到苔變成正黑色，待其乾燥後以剪刀切成細末。

2 製作油豆腐皮。將土黃色（水）的Resix擀成薄片狀，以牙刷敲打出凹凸不平的模樣。黏在6×3mm的白色黏土上。

3 製作烘烤痕跡。塗上土黃色（壓）＋咖啡色，切成1mm寬。

4 將胡蘿蔔（近江牛的網燒P.66），切成1mm寬。

5 將環氧樹脂2：1滴、ClearOrange・2滴、Green・1滴與步驟**1**、**3**、**4**混合，盛入容器（P.73）中。

冷酒

高26mm

材料 樹G、BlueMix、速乾亮光膠、水性HOBBY顏料（銀色）、環氧樹脂、目錄剪貼

1 製作瓶子的原型。將未上色的黏土作成直徑9mm×長26mm的瓶子狀，待其完全乾燥。

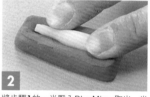

2 將步驟**1**的一半壓入BlueMix，取出一半的模型。

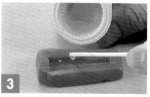

3 將透明樹脂放入步驟**2**。靜置1天後，取出樹脂。製作2個。

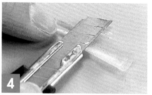

4 以美工刀修整邊緣，將瓶子的一邊塗上速乾膠，黏合2個。

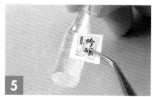

5 在瓶蓋處塗上水性HOBBY顏料（銀色），再從目錄中裁下冷酒的標籤，黏在瓶子上。

關東煮

盤子21mm

材料 樹G、水土黃色·白色·紅色·黃綠色、壓芥黃色G2-0051、環氧樹脂、竹籤

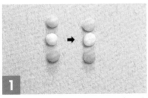

1
製作串天。將紅色＋土黃色、白色＋土黃色、黃綠色＋土黃色的黏土作成直徑2mm的圓球，趁著還柔軟時以牙刷作出凹凸不平的模樣。

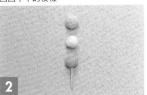

2
將竹籤撕開，塗上接著劑後，先插入黃綠色，再黏上白色、紅色。將竹輪（小黃瓜竹輪捲P.61）斜切7mm。

白蘿蔔

3
將土黃色的黏土作成直徑6mm的條狀。根據切片檸檬（檸檬茶P.48）的要領，捲上0.5mm厚的黏土，切成2mm厚。

水煮蛋　　　馬鈴薯

4
以土黃色黏土作成直徑5mm的蛋形，作為水煮蛋。製作馬鈴薯（馬鈴薯P.24）＆以美工刀削皮。

5
將蒟蒻（筑前煮P.64）切成8×5mm的三角形。將配料黏在盤子（P.73）上後，淋上環氧樹脂（筑前煮），在盤子邊緣塗上芥黃色。

大阪燒

直徑16mm

材料 樹G·P、水白色·黃色·黃綠色·朱紅色·土黃色·咖啡色·黑色、壓土黃色G1-0052·咖啡色G1-0049·黑色G1-0057、黑色琺瑯漆、水性漆（櫸木）、白木片、寶特瓶、鋁板（0.1mm厚）、色粉（綠色）、速乾亮光膠、色砂（紅色）

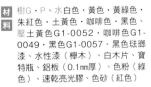

1
製作高麗菜。將Professional以黃綠色＋黃色＋白色上色＆擀成薄片狀，乾燥之後，以剪刀剪成2mm正方形。

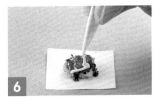

2
製作豬肉。油脂以白色＋朱紅色、紅肉以朱紅色＋土黃色（水）的黏土製作，如圖所示黏貼壓合。乾燥之後，切成1mm厚。

3
取2片步驟**2**，將色砂（紅色）＋步驟**1**＋白色＋黃色＋木工用白膠混合，作成直徑16mm·3mm厚，在豬肉上壓合。

4
步驟**3**乾燥之後，以土黃色（壓）、土黃色＋咖啡色＋黑色（皆為壓）分成兩次塗上烘烤痕跡。

5
製作醬汁。將咖啡色＋黑色（皆為水）＋木工用白膠混合，淋在步驟**4**上。

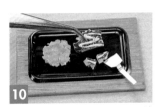

6
製作美乃滋。將擠花袋（慶祝蛋糕P.46步驟**10**）的袋口切成直徑1mm，放入白色＋黃色＋木工用白膠，擠出。

7
步驟**6**乾燥之後塗漆，趁著漆還沒有乾燥，灑上色粉（綠色）、柴魚片（金平蓮藕P.64）。

8
製作鐵板。以美工刀＆剪刀裁切寶特瓶側面，從裡面塗上黑色琺瑯。

原寸大小

9
製作鏟子。依圖示裁切鋁板後，放在牙籤上作出形狀。

10
將木板（2mm厚）切成73×50mm，塗上水性漆（櫸木），以速乾膠黏上步驟**4**、**7**、**8**、**9**。

章魚燒

章魚燒直徑4mm

材料 樹G、水黃色·土黃色·黑色·白色·咖啡色·朱紅色、壓土黃色G1-0052·咖啡色G1-0049、薄木片、色粉（綠色）、色砂（紅色）、Sealer、竹籤

1
如圖所示將20×13mm的薄木片切去邊角，在四個角各作出4mm的斜切口，再塗上接著劑，作成船形。

2
製作章魚燒。將白色＋黃色＋土黃色（水）的黏土揉進蔥（啤酒·冷豆腐）＆紅色砂，作成直徑4mm的球形。

3
趁步驟**2**還柔軟，以皺皺的保鮮膜按壓，作出凹凸不平的模樣。將竹籤撕成細條，前端塗上接著劑，只插上1個。

4
將步驟**3**以土黃色＋咖啡色（皆為壓）四處塗上烘烤痕跡，在船上黏8個。再塗上咖啡色（水）＋黑色＋朱紅色＋木工用白膠，作出醬汁的質感。

5
步驟**4**的醬汁乾燥之後，只在醬汁上面塗上Sealer。趁著還沒有乾燥，灑上切細的柴魚片（金平蓮藕P.64）＆色粉。

近江牛的網燒

網子20×20mm

材料 樹G、水朱紅色・黃色・檸檬色・紅色・咖啡色・白色、壓白色G1-0065・黃色G4-0022

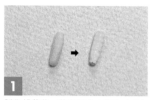

1 製作胡蘿蔔。將朱紅色＋黃色（水）的黏土作成直徑3mm的條狀，塗上黃色（壓），待其乾燥。

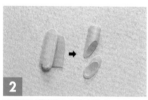

2 以步驟1相同顏色的黏土擀成0.5mm厚，塗上木工用白膠，捲上步驟1，乾燥之後，斜切成1mm。

洋蔥切片

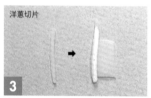

3 將檸檬色的黏土作成直徑1mm的條狀，塗上白色（壓），乾燥之後，捲上已經塗上接著劑的0.5mm厚同色黏土。

4 根據步驟3的順序來回操作3次，作出4個白色圈狀。乾燥之後，切成0.5mm厚。製作四季豆（漢堡排P.36）。

5 製作肉片。將紅肉作成4×7mm的橢圓形，上下壓合上白色（水）黏土。乾燥之後，切成1mm厚。將步驟1、3、4、香菇（筑前煮P.64）黏在桌上爐上。

Food

食品材料行

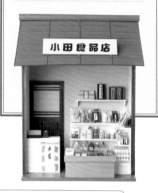

小田食品店

紅肉的作法

1 將Resix以白色（水）上色＆擀成薄片，乾燥之後，以剪刀切成寬1mm。

2 將以紅色＆咖啡色上色的黏土，擀成20×40mm・2mm厚。再將一半的位置放上步驟1的黏土，對摺。

3 以剪刀將步驟2剪成寬4mm，聚集在一起。

4 將步驟3反覆操作4至5次，全部聚集在一起。（若不盡快作業，黏土會硬掉喔！）

高湯昆布・乾香菇

24×15mm　　25×19mm

材料 樹G、壓G1-0055（深咖啡色）・G1-0057（黑色）・G1-0065（白色）・G1-0052（土黃色）・G1-0049（咖啡色）、BlueMix、OPP袋、標籤、JelMediums

1 製作高湯昆布。將以深咖啡色＋黑色上色的黏土作成0.5mm厚，切成約寬10×45mm。

6 以步驟5相同顏色的黏土放入步驟4的模型中，立刻取出。

2 趁步驟1的黏土還柔軟，以鑷子四處夾捏備用，待其乾燥。

7 將步驟5塗上木工用白膠，插入步驟6黏土上有皺褶的一側，待其乾燥。

3 四處塗上白色，切成長14至16mm。

8 將以白色＋土黃色＋深咖啡色上色的黏土作成直徑6mm・1mm厚，壓合於步驟7上。

4 製作香菇傘的原型。將未上色的黏土作成直徑5mm・3mm厚，再以美工刀劃出紋路。待其乾燥後，以BlueMix取模。

9 以牙籤尖端在步驟8的傘狀部分塗上白色＋深咖啡色＋咖啡色＋土黃色。

5 製作梗。將以白色＋土黃色上色的黏土作成直徑2mm×長4至5mm的條狀，以美工刀劃出紋路，待其乾燥。

10 以OPP袋製作袋子。在24×15mm的袋子放入3個高湯昆布，在25×19mm的袋子放入8個乾香菇，再各自將標籤塗上Jel，黏上。

【材料的參閱方法】黏土／樹＝樹脂黏土（G=Grace、R=Resix、P=Professional）、麵＝麵包土、石＝石粉黏土、C=Cork黏土　※除了特別指定之外，皆使用G（一部分除外）。　顏料／水＝水彩顏料、壓＝壓克力顏料、T=TAMIYA COOLOR、C=Ceramcoat　※除了特別指定接著劑之外，皆使用木工用白膠。

昆布絲・烤海苔

23×15mm　27×17mm

材料　壓G2-0024（黃綠色）・G1-0065（白色）・G1-0052（土黃色）・G1-0057（黑色）、和紙、OPP袋、標籤、JelMediums

1
製作昆布絲。以水調合黃綠色＋白色＋土黃色塗上和紙，待其乾燥。

2
以手撕開步驟**1**（約8×10mm，大小不一為佳）。以OPP袋製作23×15mm的袋子，以Jel黏上標籤。

3
以水調合黑色塗上和紙製作海苔，待其乾燥。

4
將步驟**3**切成5片19×23mm，在海苔與海苔之間塗上木工用白膠，摺成寬14mm。

5
以OPP袋製作27×17mm的袋子，以Jel黏上標籤。

味噌・八丁味噌 納豆

15×11mm　11×8mm　10mm正方形

材料　樹G、壓G1-0049（咖啡色）・G1-0052（土黃色）・G1-0055（深咖啡色）・G1-0057（黑色）、保鮮膜、標籤、JelMediums、發泡板、速乾亮光膠、保麗龍膠、包裹納豆的玻璃紙

1
製作味噌。將以咖啡色＋土黃色上色的黏土作成3mm厚，趁著還柔軟，切成15×11mm。

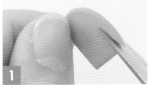

2
製作八丁味噌。將以深咖啡色＋黑色＋咖啡色上色的黏土作成2mm厚，趁著還柔軟，切成11×8mm。

3
將標籤塗上Jel，黏上步驟**1**&**2**。步驟**1**以30mm正方形、步驟**2**以20mm正方形的保鮮膜包裹，以Jel固定。

4
製作納豆。在8mm正方形3mm厚的發泡板上以保麗龍膠黏上10mm正方形0.5mm厚的發泡板。製作2個，黏合。

5
將9×35mm的納豆玻璃紙，切出4×7mm的文字區塊，以速乾亮光膠黏合。

火腿

19×11mm

材料　樹G、壓G3-0010（紅色）・G1-0052（土黃色）・G5-0009（紅色）・G6-0012（橘色）、環氧樹脂、塑膠板、BlueMix、JelMediums、標籤

1
製作袋子的原型。將未上色的黏土作成直徑8.5mm×高3mm的半圓球。

2
將2片19×11mm・0.2mm厚的塑膠板之間塗上Jel黏合，再將步驟**1**的背面也塗上Jel黏合，以BlueMix取模。

3
製作火腿。將以紅色（G3-0010）＋土黃色上色的黏土作成直徑8mm的條狀，待其乾燥。

4
塗上紅色（G5-0009）＋橘色，切出0.5mm厚×3片，塗上木工用白膠黏合在一起備用。

5
將環氧樹脂6：3滴混合倒入模型，放入步驟**4**中。乾燥後從模型中取出，將標籤塗上Jel黏合。

辣椒片・柴魚片・芝麻

50mm
50mm
35mm

材料　TX-7（紅色）・X-8（檸檬黃）・X-9（咖啡色）、罌粟果實、色粉（咖啡色）、和紙、鋁鐵絲＃20、OPP袋、紙、棉線、速乾亮光膠、水性筆

1
以OPP袋製作50×10mm的袋子。

2
芝麻以罌粟果實、柴魚片以色粉放入步驟**1**，再以Sealer封口。各製作3包（一包長15mm）。

3
製作辣椒片。將和紙塗上TAMIYA 紅色＋咖啡色＋檸檬黃，直至滲透到中間。乾燥之後，切成5×30mm。

4
將步驟**3**捲覆於鐵絲上，終點處以木工用白膠固定。取下鐵絲後，切成寬0.5mm，以鑷子整形。

5
將10mm正方形的紙對摺，寫上文字。再以木工用白膠黏上長30mm的棉線，將紙＆袋子以速乾亮光膠黏合。

維也納香腸・甜不辣

10×9mm　　13×18mm

材料　樹G、壓G1-0049（咖啡色）・G1-0052（土黃色）・G1-0055（深咖啡色）、Sealer、調色紙、標籤、水性漆（櫸木）、OPP袋、JelMediums

1
製作維也納香腸。將以咖啡色＋土黃色上色的黏土作成4條直徑2.5mm×長9mm的條狀＆稍微彎曲，趁著還柔軟時壓合。

2
步驟1乾燥之後，放入Sealer中，再放在調色紙上，待其乾燥。

3
將維也納香腸從調色紙上慢慢地取下，將標籤塗上木工用白膠，黏上。

4
製作甜不辣。將以深咖啡色＋咖啡色＋土黃色上色的黏土作成直徑5mm・1mm厚，以筆刀的柄作出鋸齒狀。製作4片。

5
步驟4乾燥之後，塗上水性漆。以OPP袋製作13×18mm的袋子，以Jel黏上標籤。

絹豆腐・木綿豆腐・烤豆腐

16×10.5mm　高5.4mm

材料　樹G、壓G1-0065（白色）・G1-0049（咖啡色）、TX-2（白色）・X-1（黑色）・X-9（咖啡色）、環氧樹脂、BlueMix、檜木、塑膠板（0.2mm厚）、JelMediums

1
將8×13×5mm的檜木削去底部，以Jel黏上2片16×10.5mm（切掉邊角）的塑膠板，再以BlueMix取模。

2
製作豆腐。將以白色上色的黏土作成3mm厚，烤豆腐則再以筆刀的柄壓出鋸齒狀。

3
塗上咖啡色作出烤豆腐的烘烤顏色，切成6.5×11mm。

4
將豆腐放入模型，再倒入環氧樹脂8：4滴，使豆腐與模型之間沒有縫隙。

5
外側塗上TAMIYA白色，烤豆腐以TAMIYA黑色、絹豆腐＆木綿豆腐以TAMIYA咖啡色寫上文字。

蒟蒻條・油豆腐

9×15mm　　16×18mm
高4mm　　　高7mm

材料　樹G、壓G1-0065（白色）・G2-0051（芥黃色）・G1-0052（土黃色）、羊毛條（黑色）、橡皮擦、BlueMix、環氧樹脂、ＴXF-49（卡其色）・ClearSmoke・Orange、菓子容器、JelMediums、標籤、塑膠板

1
將黑色羊毛條切細，作成蒟蒻條的黑點。

6
製作油豆腐皮。將以芥黃色＋土黃色上色的黏土作成直徑5mm的球形，擀成薄片狀，包住步驟5。

2
將以ClearSmoke＋Orange上色的黏土揉入步驟1，作成2mm厚。乾燥之後，切成7×12mm。

7
趁步驟6的黏土還柔軟，壓在凹凸不平的容器（在此使用菓子容器）上，作出凹凸不平的模樣。

3
以切成9×15mm・4mm厚的橡皮擦為原型，再以BlueMix取模。

8
以水調合土黃色，塗於四處。

4
倒入環氧樹脂4：2滴，放入步驟2。乾燥之後，從模型中取出，再以TAMIYA卡其色寫上文字。

9
將菓子容器剪成16×18mm・7mm高，且將邊角修圓。

5
製作油豆腐的豆腐。將以白色上色的黏土切成9mm正方形・3mm厚的三角形。

10
將步驟8的背面塗上Jel，黏在步驟9上。將0.2mm厚的塑膠板（16×18mm，邊角剪圓）塗上Jel黏上，再貼上標籤。

雞蛋（紅色／白色）・栗子甘露煮

13×27mm
高7.4mm

6×9mm
高15.5mm

材料 樹G・麵、壓G1-0065（白色）、G3-0010（紅色）、G1-0052（土黃色）、G2-0051（芥黃色）、G4-0022（黃色）、木材（5mm角棒、6×9×14mm）、環氧樹脂、BlueMix、塑膠板、JelMediums、標籤

1
雞蛋將以白色上色的黏土、紅蛋以紅色＋白色＋土黃色上色的黏土分別作成直徑4.5mm×高6mm的蛋形。1盒各製作10顆。

2
盒子的原型，以5mm的木材角棒，依圖示分別削出高4mm（下半部）＆高3mm（上半部）各1個，再以BlueMix取模。

3
將未上色的黏土填入模型中，乾燥之後取下。各製作10個。

4
將2片13×27mm（切掉邊角）・0.2mm厚的塑膠板中間塗上Jel，重疊。再在上面以Jel黏上步驟**3**的上半部。

5
將步驟**4**以BlueMix取模，將環氧樹脂8：4滴倒入上面的模型，直到蓋過雞蛋，待其乾燥。

6
將環氧樹脂8：4滴倒入下半部的模型後，立刻蓋上步驟**5**。此時注意不要讓空氣進去。

7
製作栗子。將麵包土以芥黃色＋土黃色＋黃色上色，作成寬3mm×高2.5mm的栗子狀（大小不同為佳）。製作27個。

8
製作蓋子。將以白色上色的黏土作成4.5×5.5mm的橢圓形，乾燥之後，切成1.5mm厚。

9
製作瓶子的原型。將木材削出圖示般6×9mm・高14mm的形狀，以BlueMix取模。

10
混合環氧樹脂10：5滴＆步驟**7**，倒入模型中。乾燥後從模型中取出，以Jel黏上步驟**8**＆標籤。

素麵・螃蟹罐頭組・海苔罐頭組

28×14mm
17×30mm

23×27mm

材料 壓G1-0057（黑色）、C2505（白色）、2036（奶油色）・2474（粉紅色）・2425（土黃色）・2072（黃綠色）・2057（灰色）・TX-11（鉻銀色）・XF-69（NATO黑色）・XF-49（卡其色）、人造花用鐵絲＃35（白色）、和紙、檜木（1mm厚）、半圓形的木材、六角形的長螺帽、標籤、JelMediums

1
製作白麵。混合Ceram2505＆2036，塗在鐵絲上。

2
製作粉紅麵。混合Ceram2474＆2425，塗在鐵絲上。

3
製作黃綠麵。混合Ceram2474＆2057，塗在鐵絲上。

4
將步驟**1**、**2**、**3**切成長15mm，10條束在一起，麵條之間塗上木工用白膠黏合。分別製作10束步驟**1**、2束步驟**2**＆**3**。

5
以水調合黑色，塗在和紙上。再切成1×8mm，塗上木工用白膠，捲在步驟**4**上。

6
組合1片17×30mm的盒子底部與2×30mm、2×15mm（1mm厚）的側面各2片，再以木工用白膠黏上步驟**5**＆貼上標籤。

7
製作螃蟹罐頭。將直徑10mm×高5mm的半圓形木材塗上TAMIYA鉻銀色，再以木工用白膠貼上標籤。製作5個。

8
組合1片28×14mm的盒子底部與5×28mm、5×12mm（1mm厚）的側面各2片，再塗上TAMIYA黑色＆黏上步驟**7**。

9
製作海苔罐。將直徑12mm×高20mm的六角形長螺帽，以Jel黏上30×35mm的和紙＆貼上標籤。

10
組合1片23×27mm的盒子底部與10×27mm、10×21mm的側面各2片（1mm厚），再塗上TAMIYA卡其色＆黏上步驟**9**。

金時豆・昆布豆

寬9×高14mm

材料 樹G、壓G1-0055（深咖啡色）・G3-0010（紅色）・G1-0049（咖啡色）・G1-0052（土黃色）、TClearOrange・Green・X-9（咖啡色）、XF-49（卡其色）、白紙、塑膠板、環氧樹脂、C2407（巧克力色）、BlueMix、JelMediums、水性筆

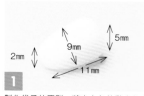

1
製作袋子的原型。將未上色的黏土作成寬9mm×底部厚5mm×上部厚2mm×高11mm。

2
將6×8mm・0.2mm厚的塑膠板塗上Jel，插進步驟1的上部。趁黏土還柔軟，以細工棒作出凹凸不平的模樣，待其乾燥。

3
以美工刀裁切步驟2的底部，再以BlueMix取模。

4
製作金時豆。將以深咖啡色＋紅色＋咖啡色上色的黏土作成直徑1.5至2mm的球形。

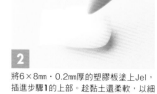

5
混合環氧樹脂4：2滴、Ceram2407、步驟1＆4，倒入模型中略深的位置，待其乾燥。

6
將環氧樹脂2：1滴倒入步驟5中略淺的位置。

7
將以咖啡色＋土黃色上色的黏土作成直徑1mm的球形，作為昆布豆的大豆。昆布則是將高湯昆布（P.66）切成1×3mm。

8
混合環氧樹脂4：2滴、ClearOrange・1滴、Grenn極少量、步驟7，倒入模型中略深的位置，待其乾燥。

9
將環氧樹脂2：1滴倒入步驟8中略淺的位置。

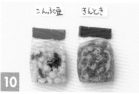

10
在金時豆的袋子上面塗上TAMIYA咖啡色，昆布豆的袋子則塗上卡其色。再以水性筆在2×7mm的紙上寫文字，以Jel黏上。

罐頭（白桃・橘子）罐裝咖啡・罐裝紅茶 牛肉罐

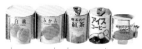

└直徑10mm┘ └直徑8mm┘ 5×8mm
高10mm 高10mm 高9mm

材料 墊片、鋁板（0.1mm厚）、飾品零件、橢圓套管、眼鏡用螺絲、速乾亮光膠、標籤

1
製作水果罐頭。將內徑8mm×高10mm的墊片塗上速乾亮光膠＆黏上鋁板，待其乾燥。

2
以剪刀剪去多餘的鋁板。將鋁板的接著面朝上，以速乾膠黏上標籤。

3
製作罐裝飲料。參照步驟1＆2作法，將內徑6mm×高10mm的墊片以速乾膠黏上鋁板、飾品零件、標籤。

4
製作牛肉罐。參照步驟1＆2作法，將橢圓套管・2mm用（5×8mm・高9mm）黏上鋁板。

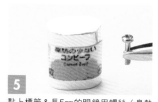

5
黏上標籤＆長5mm的眼鏡用螺絲（鼻墊用）作為開罐器。

美乃滋・番茄醬

寬9mm
高20.5mm

材料 樹G、壓G1-0065（白色）・G5-0009（紅色）、C2681（奶油色）・2027（黃色）、環氧樹脂、JelMediums、標籤、橡膠蓋（透明或紅色）

1
製作美乃滋。為了堵住寬9mm×厚5mm×高18mm透明橡膠蓋的孔洞，塗上Jel，待其乾燥。

2
混合環氧樹脂10：5滴、Ceram2681・4滴＆2027・0.5滴，倒入步驟1。以Jel黏上標籤。

3
製作蓋子。將以紅色上色的黏土作成4×5mm的橢圓形，以美工刀割出紋路，切成高2.5mm，再塗上Jel黏在步驟2上。

4
製作番茄醬的蓋子。將以白色上色的黏土作成4×5mm的橢圓形，切成高2.5mm。

5
製作番茄醬。在和步驟1相同尺寸的紅色橡膠蓋上，以Jel黏上步驟4＆標籤。

羊栖菜・葛粉・乾燥海帶芽 高野豆腐・柴魚片

24×15mm

27×12mm

24×15mm
25×18mm
30×17mm

材料 壓G1-0057（黑色）・G2-0028（綠色）・G1-0055（深咖啡色）・G1-0065（白色）・G1-0052（土黃色）、苔、手工藝用鬍鬚、和紙、化妝棉、檜木條、OPP袋、標籤、JelMediums、水性筆、紙

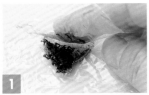

1 製作羊栖菜。在保鮮膜上以水調合黑色＆放上苔，仔細按壓直到苔變成黑色，待其乾燥。

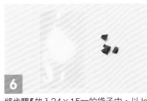

6 將步驟5放入24×15mm的袋子中，以Jel黏上標籤。

2 以OPP袋製作24×15mm的袋子，以剪刀將步驟1剪細＆放入。在9×3mm的紙上寫文字，以Jel黏上。

7 製作高野豆腐。以水調合咖啡色＋白色＋土黃色塗在白色化妝棉上，充分擠乾，待其乾燥。

3 製作葛粉。將手工藝用鬍鬚切成長20mm×15條，放入27×12mm的袋子中，以Jel黏上標籤。

8 將步驟7以剪刀切成5×5mm・2.5mm厚。

4 製作海帶芽。以水調合黑色＋綠色塗在和紙上，待其乾燥。

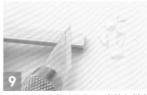

9 以筆刀將檜木條（此為3mm角棒）削出薄片，作成柴魚片。

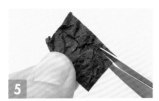

5 揉圓作出皺褶後，以剪刀剪成2×3mm。以鑷子夾捏細絲，再次作出皺褶。

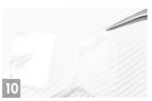

10 高野豆腐放入25×18mm的袋子中，柴魚片放入30×17mm的袋子中，各別以Jel黏上標籤。

沙拉油

直徑15mm
高28mm

材料 TClearYellow・X-2（白色）、C2505（白色）、環氧樹脂、BlueMix、半圓柱木材、標籤、JelMediums、

1 製作瓶子的原型。如圖所示削出直徑15mm×高28mm的半圓柱木材，左右各1片，再以BlueMix取模。

2 放入中間的油的原型，參照照片削出直徑15mm×高21mm的半圓柱木材，左右各1片，再以BlueMix取模。

3 混合環氧樹脂40：20滴、ClearYellow・2滴（大概的分量），倒入步驟2的模型中，待其乾燥。

4 混合環氧樹脂32：16滴、Ceram2505・6滴（大概的分量），倒入步驟1的模型中，再立刻放入步驟3的油，待其乾燥。

5 將步驟4塗上Jel，黏合。蓋子處塗上TAMIYA白色＆以Jel黏上標籤。

礦泉水・綠茶

10×8mm
高26mm

材料 環氧樹脂、TClearGreen・Yellow・X-2（白色）、木材、BlueMix、標籤、JelMediums

1 製作寶特瓶的原型。如圖所示削出10×8mm・高26mm的木材，以BlueMix取模。

2 將環氧樹脂28：14滴倒入模型中，作成礦泉水。

3 將蓋子處塗上TAMIYA白色，再以Jel黏上標籤。

4 製作綠茶。倒入環氧樹脂4：2滴，待其乾燥。

5 將環氧樹脂24：12滴、ClearGreen極少量、Yellow・1滴倒入步驟4中。蓋子塗上TAMIYA白色，再以Jel黏上標籤。

醬油・味醂・料理酒・醋

材料 TClearYellow・Orange・Blue・Smoke・X-2（白色）・X-8（檸檬黃）・X-7（紅色）、C2506（黑色）・2407（巧克力色）、環氧樹脂、BlueMix、標籤、JelMediums、木材（丸棒）

直徑10×高26mm　　直徑10×高18mm

1 製作醬油、味醂、酒的原型。將直徑10mm×長26mm的丸棒削成圖示般的形狀，以BlueMix取模。

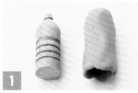

2 將環氧樹脂6：3滴倒入步驟**1**的模型（醬油、味醂、酒共通）中，待其乾燥。

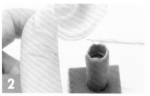

3 製作醬油。混合環氧樹脂28：14滴、Ceram2506＆2407各1滴，倒入步驟**2**中。

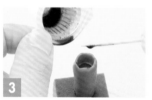

4 製作味醂。混合將環氧樹脂28：14滴、ClearYellow・1滴、Orange・0.5滴，倒入步驟**2**中。

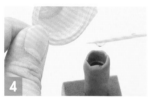

5 將步驟**3**＆**4**的蓋子塗上TAMIYA紅色，再以Jel黏上標籤。

6 製作酒。混合環氧樹脂28：14滴、ClearYellow・1滴、Blue・0.5滴，倒入步驟**2**中。

7 混合TAMIYA白色＋檸檬黃，塗在步驟**6**的蓋子處，再以Jel黏上標籤。

8 製作醋的原型。將直徑10mm×高18mm的丸棒削成圖示般的形狀，以BlueMix取模。

9 將環氧樹脂4：2滴混合倒入步驟**8**中。乾燥之後，再將環氧樹脂12：6滴、ClearYellow・1滴、Smoke・0.5滴混合＆倒入。

10 混合TAMIYA白色＋檸檬黃，塗在步驟**9**的蓋子處，再以Jel黏上標籤。

上白糖・鹽

19×15mm　　15×8mm

材料 TX-7（紅色）、X-4（藍色）、雪粉、速乾亮光膠、木材（白木）、BlueMix、塑膠袋、標籤、JelMediums

1 將19×15mm・2mm厚（上白糖）＆15×8mm・2mm厚（鹽）的木材一面的邊角削圓，以BlueMix取模。

2 混合雪粉＆速乾亮光膠（上白糖＆鹽共通），確實按壓進模型中，乾燥之後取出。

3 製作上白糖。以邊角削圓面為正面，放在30mm正方形的塑膠袋中，塗上速乾亮光膠，包起來。

4 以TAMIYA 紅色＆藍色畫圖。

5 製作鹽。以邊角削圓面為正面，放在20mm正方形的塑膠袋上，塗上速乾亮光膠包起來，再以Jel黏上標籤。

食器　丼碗

直徑20mm

材料 石粉黏土、大理石黏土、壓黑色G1-0057・咖啡色G1-0049・土黃色G1-0052・深藍色G2-0042・深藍色G2-0043・白色G1-0065・黃綠色G2-0024、水性HOBBY顏料（綠色）、水性琺瑯漆（紅色・黑色）、Sealer

1 將直徑18mm的玩具茶碗塗上爽身粉，覆蓋上1mm厚的石粉黏土＆2mm厚的大理石黏土，乾燥後取下。

2 以剪刀裁切步驟**1**的邊緣，再以砂紙打磨。大理石黏土容易割傷，請特別注意。海帶芽烏龍麵的碗塗上Sealer。

親子丼　　炸蝦丼

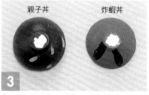

3 左，以水調合咖啡色＋黑色上色，再以土黃色畫出紋路。右，以水調合深藍色（0043）＋黑色＋白色上色，再以黑色畫出紋路。

咖哩烏龍麵

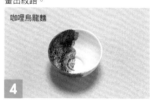

4 在Sealer上塗上黑色。月見烏龍麵在Sealer上塗上深藍色（0042）＋黑色。豆皮烏龍麵在Sealer上塗上黃綠色＋土黃色＋白色。

5 鮭魚卵丼、蔥花鮪魚丼、牛丼的內側皆塗上紅色琺瑯漆、外側塗上黑色琺瑯漆。豬排丼則塗上水性HOBBY顏料（綠色）。

圓盤1

直徑25mm / 直徑25mm / 直徑25mm / 直徑25mm / 直徑25mm

材料 石粉黏土、壓深藍色G2-0042・深藍色G2-0043・黑色G1-0057・白色G1-0065・黃綠色G2-0024・芥黃色G2-0051・土黃色G1-0052・金色G3-0145・雙面膠

1 製作圓盤。將石粉黏土作成1mm厚，黏在BlueMix的計量匙上。乾燥之後取下，以剪刀＆砂紙整形。

肉醬義大利麵

2 中央以雙面膠貼上直徑20mm的紙，以水調合深藍色（0042），噴射。乾燥之後取下紙張，塗上金色。

A鱈魚子義大利麵　C義大利麵　B可樂餅

3 A塗上深藍色（0043）＋黑色。B塗上深藍色（0042）＋黑色，噴射以水調合的白色。C則塗上以水調合的芥黃色＋黃綠色，邊緣塗上白色。

4 製作蛋包飯的盤子。在直徑33mm的市售袖珍盤上以1mm厚的石粉黏土取模，再以水調合黃綠色＋土黃色上色。

圓盤2

直徑18mm / 直徑19mm / 直徑17mm / 直徑21mm / 直徑21mm / 直徑18mm

材料 石粉黏土、壓黑色G1-0057・白色G1-0065・橘色G5-0016・深藍色G2-0042・黃綠色G2-0024・土黃色G1-0052・綠色G2-0028、Sealer、水性HOBBY顏料（淺咖啡）

A關東煮　B炸雞

1 將1mm厚的石粉黏土貼在直徑21mm的牙膏蓋子上。A以黑色＋白色＋Sealer上色，B以水調合橘色上色。

C小黃瓜竹輪捲

2 C將直徑15mm的木製零件塗上爽身粉，貼上1mm厚的黏土，再塗上水性HOBBY顏料（淺咖啡）。

D羊栖菜煮物

3 D將直徑18mm的零件塗上爽身粉，以1mm厚的黏土取模，再以水調合深藍色上色。

E炸豆腐

4 E取步驟3相同零件，以步驟3相同方法自背面較大的洞取模，再將黃綠色＋土黃色＋黑色＋白色＋Sealer混合塗上。

F花枝芋頭煮物

5 F將直徑16mm的化妝品蓋子貼上1mm厚的黏土取模，再以水調合綠色＋土黃色上色。

圓盤3

17mm / 14mm / 17mm / 12mm / 12mm / 直徑31mm

材料 石粉黏土、壓深藍色G2-0042・黑色G1-0057・白色G1-0065・土黃色G1-0052・咖啡色G1-0049、**C**Light Ivory（2401）

B鱈魚子　A冷豆腐

1 將眼藥水的蓋子貼上1mm厚的黏土取模。A以水調合藍色＋黑色上色，B塗上白色＋土黃色。

C白飯

2 C的食器將直徑12mm的玩具井碗塗上爽身粉，以1mm厚的黏土取模，塗上Light Ivory。

D魚翅湯

3 D將直徑15mm的木製袖珍物塗上爽身粉，以1mm厚的黏土取模，塗上Light Ivory。

E燉菜盤

4 E將玩具盤塗上爽身粉，以1mm厚的黏土取模，再以水調合咖啡色＋黑色上色。

F烏龍麵火鍋的小盤

5 F將直徑15mm的玩具咖啡杯塗上爽身粉，以1mm厚的黏土取模，再塗上和砂鍋（P.76）相同的顏色。

方盤1

14×21mm / 18×28mm / 11×12mm / 16×24mm / 12×16mm

材料 石粉黏土、壓深藍色G2-0042・黑色G1-0057・土黃色G1-0052・紅色G3-0010・白色G1-0065、Sealer、水性HOBBY顏料（綠色）、橡皮擦

1 製作生魚片的盤子。將14×22mm的橡皮擦以筆刀雕出放醬油的部分。

A厚蛋捲　B田樂　C生魚片

2 A為9×10mm，B為10×14mm的橡皮擦。C雕刻處也填入黏土，蓋上1mm厚的黏土。

3 乾燥之後取下，以剪刀＆砂紙整形。A＆B以水調合藍色＋黑色，畫出紋路。C將黑色＋白色與漆混合，塗上。

D烤花枝　E�魚煮　F春捲盤子

4 將16×26mm的蓋子以1mm厚的黏土取模，再以剪刀＆砂紙整形。D以水調合深藍色、E以水調合紅色分別上色。

5 製作握壽司的盤子。取12×19mm的蓋子以步驟4相同的方法取模，再塗上Sealer＋黑色＋土黃色。

方盤2

直徑20mm
直徑12mm
10mm正方形
直徑14mm

材料 石粉黏土、壓黑色G1-0057・土黃色G1-0052・咖啡色G1-0049・深藍色G2-0043・紫色G3-0044・白色G1-0065、水性HOBBY顏料（綠色）

1 製作筑前煮食器。將直徑18mm的八角形把手塗上爽身粉，以1mm厚的黏土取模，再以水調合深藍色＋黑色，畫出圖案。

2 製作金平蓮藕、豆渣蔬菜的食器。以步驟1相同的方法將直徑12mm的六角形長螺帽取模，再塗上黑色＋深藍色。

3 製作南瓜煮物的食器。以步驟1相同的方法將直徑10mm的六角形螺絲取模，再塗上白色＋土黃色。

4 製作豬排丼的醃蘿蔔盤子。將直徑8mm的八角形模型，以步驟1相同的方法取模，再塗上水性HOBBY顏料（綠色）。

樹脂黏土的食器

杯子直徑11mm
直徑10mm
碟子直徑15mm
直徑15mm

材料 樹G、水白色・藍色、壓深藍色G2-0042・深藍色G2-0043、筆、圓蓋子、直徑15mm的八角形把手、鑽頭（勿忘草直徑15mm）

1 製作杯子。將1mm厚的白色黏土放在筆的前端，以接著劑黏上把手，再以美工刀切除邊緣。碟子以蓋子取模。

2 步驟1乾燥之後取下，以水調合深藍色（0042）畫出圖案，檸檬茶的杯子＆碟子完成！

蛋糕盤

3 以1mm厚的黏土在內蓋的把手處取模（方盤2）。乾燥之後取下，以剪刀切出直徑15mm的八角形，再塗上深藍色（0043）。

4 將未上色＆藍色的黏土作出大理石紋狀，擀成1mm厚，貼在鑽頭（勿忘草）上，以細工棒劃出紋路。

5 以相同的黏土黏上底座。乾燥之後取下，以剪刀修整邊緣，醋的食器完成！

茶碗蒸的食器

直徑10mm

材料 樹G、水白色、壓土黃色G1-0052・橘色G5-0016・黃綠色G2-0024・芥黃色G2-0051、塑膠管（直徑2mm）

1 將白色黏土擀成1mm厚，一邊轉動直徑8mm的筆一邊使邊緣呈等厚，再將底部黏上底座。

2 步驟1乾燥之後，從筆上取下，以剪刀修剪邊緣至高10mm。

3 將直徑10mm的筆的平坦尾端貼上1mm厚的白色黏土，鑽洞作成蓋子。把手，在塑膠管上捲上0.5mm厚的黏土。

4 以水各別調合芥黃色、黃綠色＋土黃色、橘色＋土黃色，根據3色的順序，各自塗上2次。

5 步驟3的把手乾燥後，從塑膠管取下，切成1mm，再塗上木工用白膠，黏在蓋子上。

製冰盒取模的食器

長25mm
直徑25mm
28mm
19mm
長25mm

材料 石粉黏土、大理石黏土、CLight Ivory（2401）・奶油色（2681）、壓白色G1-0065、黑色G1-0057、製冰盒、巧克力容器

1 在製冰盒的背面，貼上1mm厚的石粉黏土。乾燥之後取下，以剪刀＆砂紙（180號）整形。

2 三明治＆水果切片的盤子塗上Ceramcoat的奶油色。

3 製作烤雞＆鋁箔烤鮭魚的盤子。將1mm厚的大理石黏土貼在巧克力容器上，以步驟1相同的方法製作。

4 製作炸蝦・炸牡蠣的食器。取製冰盒以步驟1相同的方法製作，再以水調合黑色＋白色上色，待其乾燥。

5 以Ceramcoat的Light Ivory在步驟4上噴射。

拉麵碗・陶湯匙	桌上爐	麵包刀	中華蒸籠

長18mm　直徑21mm

材料 石粉黏土、壓橘色G5-0016・紅色 G5-0009、鋁鐵絲#20

11×14mm
網子20mm正方形

材料 石粉黏土、白紙、筆、網子（30 目）、速乾亮光膠

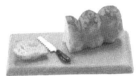

長22mm

材料 樹G、水黑色、壓金色G3-0145、 保鮮膜刀片、貝殼杉（3mm厚）、 水性漆（亮光）、速乾亮光膠

直徑17mm

材料 樹G、壓土黃色G1-0052、薄木 片、棉線、薄式厚紙、直徑13至14 mm的筒狀模型、鐵絲（＃35）

1 將直徑19mm的洗劑蓋子，貼上1mm厚的 黏土。底座則以2mm厚的黏土作出直徑 12mm的圓形，取模。

1 將石粉黏土作成14mm正方形×高11mm。

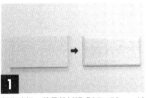

1 製作砧板。將貝殼杉切成25×50mm，以 砂紙（180號）磨掉上部的邊角，整體 也以砂紙打磨，塗上水性漆。

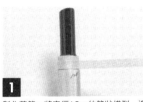

1 製作蒸籠。將直徑13mm的筒狀模型一邊 塗上接著劑，一邊捲上7×50mm的薄木 片，再繼續黏上5×200mm的薄木片。

2 步驟1乾燥之後，從模型取下，以剪刀＆ 砂紙（180號）整形，將底座黏在食器 上。

2 以牙籤按壓步驟1的上部，作出十字紋 路。

2 製作刀子。以剪刀（塑膠模型用為佳） 剪保鮮膜的刀片，如步驟3圖示般，切 出10個山＆連接刀柄的部分。

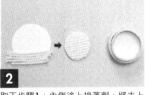

2 取下步驟1，內側塗上接著劑，將未上 色的黏土填入約6分滿。將厚紙貼上棉 線，切成直徑13mm的圓形，黏上。

3 以水調合橘色＋紅色，塗上食器的外側 ＆底座。

3 以細工棒作出中央的凹槽，待其完全乾 燥。

3 將連接刀柄的部分切細。

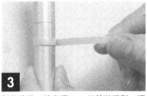

3 製作蓋子。將直徑14mm的筒狀模型一邊 塗上接著劑，一邊捲上4×205mm的薄木 片，乾燥之後取下。

原寸大小

4 參考圖示，以0.5mm厚的黏土製作陶湯 匙，再以圓頭筆的前端壓出凹槽。

4 以美工刀切除側面，再以砂紙（180 號）打磨。上部也以砂紙打磨。

4 將連接刀柄的部分塗上速乾膠，貼上黑 色黏土，再以牙籤尖端塗上金色。

蓋子的網子

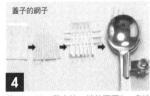

4 將30×18mm薄木片一端的兩面3mm處塗 上接著劑。乾燥之後，自塗膠處以下切 成2mm等寬的條狀，再編織。以湯匙夾 出圓弧狀。

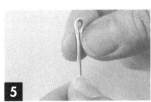

5 如圖所示，壓入鐵絲，作出形狀。乾燥 之後，以砂紙（180號）打磨。

5 將網子切成20mm正方形，以速乾膠黏 上。在紙上寫上喜歡的文字，黏在側 面。

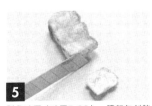

5 製作吐司（吐司P.32）。讓麵包斜躺 著，以美工刀裁切（因為很硬容易受 傷，需要特別注意）。

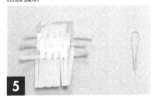

5 將步驟4的內側面塗上接著劑，待其乾 燥後裁成直徑16mm的圓形，黏在蓋子 上。再在中央鑽洞，黏上塗成土黃色的 鐵絲作為把手。

壽司盒	天婦羅蕎麥麵的食器	砂鍋	和菓子的盤子

壽司盒

直徑25mm

材料 巧克力紙盒、厚紙、水性琺瑯漆（黑色・紅色）、葉蘭

1 將巧克力紙盒以美工刀切成5mm的圈狀。

2 將步驟1的一面塗上木工用白膠，黏在厚紙上。使盒子和厚紙之間沒有間隙地重疊。

3 接著劑乾燥之後，以剪刀剪去多餘的厚紙。

4 整體塗上水性琺瑯漆（黑色）。乾燥之後，以水性琺瑯漆（紅色）塗在上部，側面寫上個人喜好的文字。

5 製作葉蘭。以剪刀裁剪細網目的葉蘭，放入肉或魚。

天婦羅蕎麥麵的食器

盤子8mm
豬口9mm
竹籠14×29mm

材料 樹G、水黑色、壓芥黃色G2-0051、紙箱（14×29mm）、薄式厚紙、紙籤、水性琺瑯漆（黑色・紅色）

1 將14×29mm的紙箱切成高5mm，黏上薄式厚紙。隔板黏上14×5mm的厚紙。

2 步驟1乾燥之後，以剪刀剪掉多餘的底紙，內側塗上紅色、外側塗上黑色的琺瑯漆。

3 製作網子。將紙籤切成13×14mm，以水調合芥黃色上色，黏於步驟2中。

4 將黑色黏土擀成1mm厚，盤子在化妝品的蓋子（6mm正方形），豬口杯則在筆刀的蓋子蓋上黏土。

5 步驟4乾燥之後取下，以剪刀剪出高2mm的盤子&高7mm的豬口杯，邊緣塗上紅色琺瑯漆。

砂鍋

直徑34mm

材料 石粉黏土、壓咖啡色G1-0049・黑色G1-0057、水性漆（楓木）、Sealer

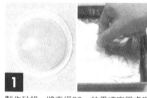

1 製作砂鍋。將直徑30mm的果凍容器處理平整（加熱平底鍋，鋪上鋁箔紙，按壓上容器）。

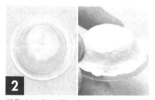

2 將黏土擀成1mm厚，黏在塗上爽身粉的步驟1上。乾燥之後取下，以剪刀剪去多餘的黏土，再以砂紙打磨。

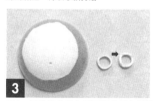

3 將1mm厚的黏土貼在扭蛋的盒子上&開洞。鍋蓋把手則以黏土作出5×20mm的圈狀，剪出V字的切口。

4 製作砂鍋的把手。將直徑10mm・1.5mm厚的黏土對半切。以鑷子夾捏，再以木工用白膠黏上步驟2。

5 以水調合咖啡色+黑色，畫出圖案。四處塗上混合Sealer&水性漆（楓木）的液體。

和菓子的盤子

40×20mm
直徑23mm
30mm正方形
35×20mm

材料 壓G2-0042（深藍色）、TX-2（白色）、Sealer、N.T.Serfacer（漆底劑）、漆（紅色・黑色）、銅板、檜木（1mm厚&2mm厚）、專用調合液

1 生菓子的盤子為20×40mm・1mm厚的木材，錦玉的盤子為20×23mm・2mm厚的木材切成心形。

2 將步驟1塗上底劑，待其乾燥。生菓子的盤子塗上漆黑色，錦玉的盤子塗上漆紅色，各別以調合液調合後再塗上。

3 製作羊羹盤子。在20×35mm・1mm厚的木材兩端，黏上長20mm的2mm角棒，再削整外形。

4 將步驟3塗上底劑，待其乾燥，再以調合液調合漆黑色上色。

5 製作竹筒羊羹的盤子。將30mm正方形的銅板塗上TAMIYA白色，待其乾燥。再將Sealer+深藍色稍微混合後塗上。

湯碗

直徑12mm

材料 石粉黏土、水性琺瑯漆（黑色‧紅色）

1

將直徑10mm的筆塗上爽身粉，貼上1mm
厚的黏土。底座以直徑5mm的吸管在1mm
厚的黏土上壓出形狀。

2

步驟**1**乾燥之後，從模型上取下，以砂
紙打磨邊緣，將底座塗上接著劑黏上。
食器的內側塗上紅色，外側塗上黑色的
琺瑯漆。

娃娃屋的作法

※圖中的單位為mm。

[食品材料行…P.12]

1 貼上地板＆牆壁。

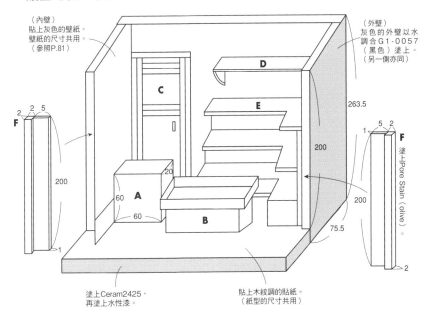

（內壁）
貼上灰色的壁紙。
壁紙的尺寸共用。
（參照P.81）

（外壁）
灰色的外壁以水
調合G1-0057
（黑色）塗上。
（另一側亦同）

263.5

200

200

75.5

2 2 5

F

200

1

1 5 2

F

塗上Pore Stain（olive）

2

D

C

E

20

60

A

60

B

塗上Ceram2425，
再塗上水性漆。

貼上木紋調的貼紙。
（紙型的尺寸共用）

●**材料　牆壁‧地板**
灰色壁紙、壓G1-0057（黑色）、
Ceram2425（土黃色）、水性漆（透明
亮光）、木工用白膠
F 1mm厚檜木　5×200mm　2條
　　2mm厚檜木　2×200mm　2條
木工用白膠、Pore Stain（olive）

●**材料**
A 3mm厚合板　130×220mm　1片
B 1mm厚檜木　20×220mm　7片
C 1mm厚檜木　5×133mm　2片
D 1mm厚檜木　2×220mm　1片
E 1mm厚檜木　2×20mm　3片
F 1mm厚檜木　2×19mm　18片
G 丸棒　直徑15mm的3/4丸棒
　　長228mm　1條
Ceramcoat 2090（灰色）、水性漆
（透明亮光）

●**作法**
1 使第一片**B**超出**A**之外4mm
地疊放＆黏合，再持續使每
一片**B**重疊1mm地黏上6片。
貼完**B**之後，兩側黏上**C**＆
D。
2 黏上**E**＆**F**之後，黏上**G**。
塗上Ceramcoat 2090＆水
性漆。

2 製作屋頂。

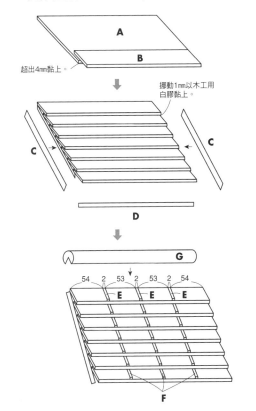

A

B

超出4mm黏上。

挪動1mm以木工用
白膠黏上。

C

C

D

G

54 2 53 2 53 2 54

E E E

F

3 製作層架&底座。

D 層架

ⓑ原寸紙型參照P.92

```
10  93
   ⓐ
2   ⓑ      ⓑ  12
```

●材料
ⓐ 2mm厚檜木　93×10mm　1片
ⓑ 2mm厚檜木　10×12mm　2片
　（參照原寸大小）
TAMIYA X-2（白色）、木工用白膠

●作法
將ⓑ以木工用白膠黏在ⓐ上，
塗上TAMIYA X-2。

B 冷藏台

```
        90
10   ⓐ       ⓑ
   ⓑ
30     ⓐ
              ⓒ
   30            32
          86
```

●材料
ⓐ 2mm厚檜木　10×90mm　2片
ⓑ 2mm厚檜木　10×30mm　2片
ⓒ 檜木　86×32×30mm　1個
TAMIYAX-11（鉻銀色）、木工用白膠、
JelMediums

●作法
將ⓐ和ⓑ以木工用白膠黏在ⓒ上，黏成高38
mm，塗上TAMIYA X-11。再以JelMeDiums
黏上袖珍物（豆腐、味噌等）。

E 層架

```
          110          20
       20        ⓐ         50
ⓕ                        ⓑ  20
 20                          ⓔ
28
60     20       108      28
    ⓐ                  ⓑ 20
      30                 60
20 ⓒ         110        30
30                      20
    40    ⓓ
         30
```

●材料
ⓐ 2mm厚檜木　110×20mm　1片
ⓐ'2mm厚檜木　108×20mm　1片
ⓑ 2mm厚檜木　50×20mm　1片
ⓑ'2mm厚檜木　48×20mm　1片
ⓒ 檜木　110×30×20mm　1個
ⓓ 檜木　40×30×20mm　1個
ⓔ 2mm厚檜木　60×68mm　1片
ⓕ 2mm厚檜木　60×110mm　1片
木工用白膠、TAMIYAX-2（白色）、
速乾亮光膠、JelMediums

●作法
以木工用白膠黏上ⓒⓓ，再依ⓕ ⓔ、
ⓐ'ⓑ'、ⓐ ⓑ 的順序黏合 & 塗上
TAMIYA X-2。罐頭類以速乾亮光
膠，其他的袖珍物以JelMeDiums或
速乾亮光膠黏合。

A 底座

```
    60
 ⓐ
60       20
    60
```

●材料
ⓐ 貝殼杉　20mm厚
　60×60mm　1個
TAMIYA X-2（白色）

●材料
將ⓐ塗上TAMIYA X-2。
※收銀機參照醬菜店P.82。

4 製作門&門框

```
         ⓐ
151  ⓑ      ⓑ
         ⓐ
      65
```

●材料
ⓐ 2×65　2條
ⓑ 2×151mm　2條
ⓒ 5×150mm　2條
ⓓ 50×82mm　1片
ⓔ 2×50mm　4條
ⓕ 5×50mm　2條
ⓖ 2×10mm　1條
ⓗ 2×2mm　2條
ⓘ 和紙　63×55mm　1片
※ⓐ至ⓗ皆為2mm厚檜木。
木工用白膠、Pore Stain
（olive）

```
        ⓕ
                    3
                    2
 40  ⓔ            和
     ⓔ          63 紙
 2                  ⓘ
 3ⓖ
 5      ⓕ  5
150     ⓗ       4      55
     ⓒ    ⓔ  ⓒ
      82
        ⓓ
  5   50   5
```

●作法
門框　將ⓐ和ⓑ以木工用白膠組合。
門　　組合ⓒⓓⓔⓕ，黏上ⓖ和ⓗ。將門框&
門塗上Pore Stain，ⓘ黏在門的背面，門&
門框黏在牆壁上。

5 製作招牌。

A

小田食品店

（背面）

```
25        B       25
         3
```

●材料
A 2mm厚檜木　30×130mm　1片
B 6mm檜木三角棒　長80mm　1條
Ceramcoat 2402（灰色）、2506（黑色）
木工用白膠、水性漆（透明亮光）

●作法
將A塗上Ceramcoat 2402，以2506寫上
文字，塗上水性漆。再將B以木工用白膠黏
在A的背面。

[和菓子店…P.4]

1 貼上地板&牆壁。

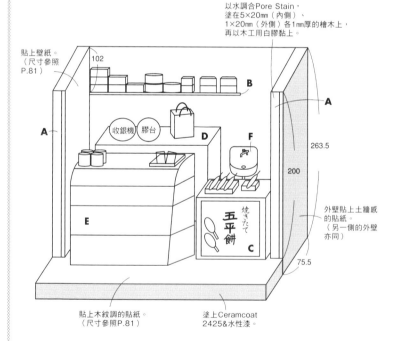

以水調合Pore Stain，
塗在5×20mm（內側）、
1×20mm（外側）各1mm厚的檜木上，
再以木工用白膠黏上。

貼上壁紙。
（尺寸參照P.81）

```
        102
A              B
   收銀機 膠台
A          D    F
                    263.5
      E            200
              五平餅  C
                    75.5
```

外壁貼上土牆感
的貼紙。
（另一側的外壁
亦同）

貼上木紋調的貼紙。
（尺寸參照P.81）

塗上Ceramcoat
2425&水性漆。

●材料
A 1mm厚檜木　5×200mm　2條
　 1mm厚檜木　1×200mm　2條
Pore Stain（桃花心木咖啡色）、
土牆感貼紙、壁紙、木紋調貼紙、
Ceramcoat2425（土黃色）、
水性漆（透明亮光）、木工用白膠

2 製作屋頂。

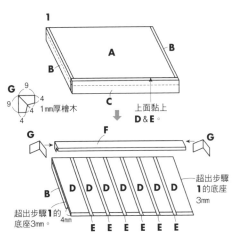

G 9
9 4 4
1mm厚檜木

超出步驟**1**的底座 3mm

B D D D D D D D
E E E E E E E

超出步驟**1**的底座3mm
4mm

C 上面黏上 **D&E**。

●材料

A 3mm厚合板
 130×220mm 1片

B 1mm厚檜木
 4×130mm 2片

C 1mm厚檜木
 4×222mm 1片

D 1mm厚檜木
 30×135mm 7片

E 2mm厚檜木
 3×135mm 6片

F 8mm L字形角棒
 長233mm
 檜木 1條

G 1mm厚檜木 2組

木工用白膠、Pore Stain
（桃花心木）

●作法

1 在**A**的四周黏上BC。

2 以木工用白膠將**DE**黏在步驟**1**上，將**G**黏上**F**的兩端，再以水調合Pore Stain，塗上。

3 製作洗手台。

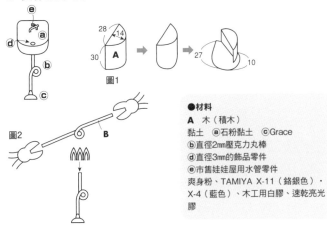

e a
d b
c

28 14
30 A
圖1 → → 27 10

圖2 B

將背面塗上木工用白膠黏上牆壁。

塗上TAMIYA X-4。

塗上TAMIYA X-11。

以手動鑽根據e的零件尺寸鑽洞，以速乾亮光膠黏上e。

以手動鑽鑽出直徑2mm的孔洞，塗上速乾亮光膠黏上。

以速乾亮光膠黏上直徑3mm的飾品零件。

底部塗上木工用白膠，黏在地板上。

●材料

A 木（積木）

黏土 @石粉黏土 ©Grace

ⓑ直徑2mm壓克力丸棒

ⓓ直徑3mm的飾品零件

ⓔ市售娃娃屋用水管零件

爽身粉、TAMIYA X-11（鉻銀色）·X-4（藍色）、木工用白膠、速乾亮光膠

●作法

1 將**A**的下部削圓。

將木材塗上爽身粉，蓋上2mm厚的石粉黏土。乾燥之後移除，以砂紙磨整（參照圖1）。

2 以火燒**B**，作出直徑8mm的圈狀（請留意避免燒傷）。冷卻之後，切成長42mm。

3 將步驟**1**的前端塗上速乾亮光膠，插入直徑5mm×高3mm、直徑7mm×高3mm未上色的Grace。塗上TAMIYA X-11（參照圖2）。

4 製作層架&底座。

B 層架

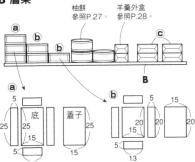

柚餅 參照P.27。

羊羹外盒 參照P.28。

a b b a c
B

a 5 底 25 15 5 13 蓋子 15

b 5 20 15 20 20 5 13 15

●材料

B 2mm厚檜木
 25×135.2mm 1片

Pore Stain（桃花心木）

●作法

以水調合Pore Stain塗在**B**上，黏上牆壁，再黏上ⓐⓑ©&柚餅&羊羹外盒。

B 層架上方

●ⓐ的材料（1箱）	**●ⓑ的材料（1箱）**	**●©的材料（1箱）**
底&蓋子 25×15mm 各1片 側板 5×25mm 2片 5×13mm 2片 ※皆為1mm厚檜木。 木工用白膠	底&蓋子 20×15mm 各1片 側板 5×20mm 2片 5×13mm 2片 ※皆為1mm厚檜木。 木工用白膠	ⓐ的材料 和紙45×38mm 1片

●作法

以木工用白膠組合ⓐⓑ。©以與ⓐ相同的盒子塗上木工用白膠以和紙包起來。

D 層架

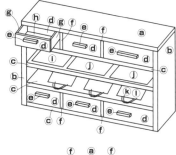

g h d g f
e d f d
c i j b
c j c
c f k l
c f

g d
g
e h

f a f
c 43 43 43 12 b
b 18
20
c 43 43 43 12
f c f

●材料

ⓐ 2mm厚檜木 30×137mm 1片

ⓑ 2mm厚檜木 30×70mm 2片

© 2mm厚檜木 30×133mm 4片

ⓓ 2mm厚檜木 10×42mm 12片

ⓔ 2mm厚檜木 2×10mm 6片

ⓕ 2mm厚檜木 12×30mm 4片

ⓖ 2mm厚檜木 10×26mm 12片

ⓗ 1mm厚檜木 30×42mm 6片

ⓘⓙ 和紙

ⓚⓛ 層架上的紙袋 和紙、棉線

袖珍物用袋子

木工用白膠

Pore Stain（桃花心木咖啡色）

●作法

1 以水調合Pore Stain塗上ⓐ至ⓗ，待其乾燥。

2 將ⓐⓑ©ⓕ塗上木工用白膠，參照圖示組合。

3 將ⓗⓓ@ⓔ塗上木工用白膠，組合成抽屜。抽屜中黏上切成15×37mm的袖珍物用紙。放入抽屜。

4 將ⓘ20×40mm、ⓙ30×40mm的和紙塗上木工用白膠，黏上數片。

5 紙袋參照P.80。

E 展示櫃

a 州濱 a
a
110
c
30 b
130 40

●材料

展示櫃 寬130×深40×高110mm（2mm厚壓克力盒子）

壁紙（貼紙）

ⓐ 2×104mm 2片

ⓑ 30×210mm 1片

© 38×126mm 1片

●作法

將壓克力展示櫃貼上貼紙。在展示櫃中，以Jel黏上袖珍物。將竹筒羊羹&羊羹塗上木工用白膠，黏在市售的籃子上。

5 製作小物類

ⓒ 的底座

C

65
55
27

●材料
ⓒ山毛櫸
55×27×65mm
Pore Stain
（桃花心木咖啡色）

●作法
ⓒ以水調合Pore Stain塗上。

暖簾

桿子穿環布

9
19
2 5 2

焼きたて
五平餅

55
60 50
65

●材料　暖簾
若草色的布　65×60mm
1片、9×19mm　3片
木工用白膠
Ceramcoat 2402（灰色）
1mm厚檜木2×52mm　1條
Pore Stain（Oak）

●作法
1 以水調合Pore Stain塗在暖簾的桿子上。
2 為了防止桿子穿環布脫線，在背面整體塗上木工用白膠。▨▨部分塗上木工用白膠，左右摺入2mm。製作3條。
3 暖簾的背面▨▨塗上木工用白膠，四邊皆摺入5mm。以Ceramcoat 2402寫上文字，黏上暖簾＆桿子穿環布。

紙袋×3種

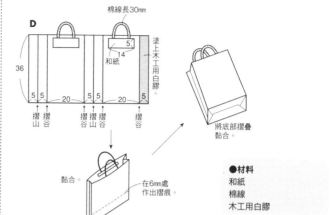

棉線長30mm

D
36
14
和紙
塗上木工用白膠。

5 5　20　5 5　20　5
摺 摺　　摺 摺摺 摺　　摺
山 谷　　谷 山谷 谷　　谷

黏合

將底部摺疊黏合。

在6mm處作出摺痕。

●材料
和紙
棉線
木工用白膠

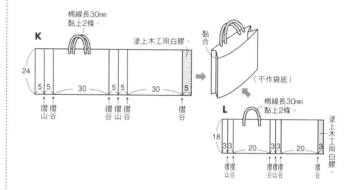

棉線長30mm
黏上2條

K
24
塗上木工用白膠

5 5　30　5 5　30　5
摺 摺　　摺摺摺 摺　　摺
山 谷　　谷山谷 谷　　谷

黏合

（不作袋底）

L
18
3 3　20　3 3　20　5
摺摺　　摺摺　　摺
山谷　　谷山谷　　谷

棉線長30mm
黏上2條

塗上木工用白膠

ⓒ 的底座上（五平餅）

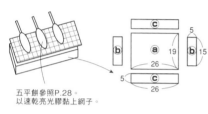

ⓒ
ⓑ
ⓑ 15
5
ⓒ
26

五平餅參照P.28。
以速乾亮光膠黏上網子。

五平餅

ⓑ
ⓑ ⓐ 20 ⓑ 18
18
ⓑ 5
18

●材料　烤餅器具
ⓐ 2mm厚檜木　19×26mm　1片
ⓑ 2mm厚檜木　5×15mm　2片
ⓒ 2mm厚檜木　5×26mm　2片
水性琺瑯漆（灰色）
網子（30目）22×29mm　1片
ⓓ 2mm檜木角棒　長22mm　2條
壓 G1-0057（黑色）
　 G5-0009（紅色）
　 G3-0145（金色）
木工用白膠、速乾亮光膠

●材料　尚未烤過的餅的盒子
ⓐ 1mm厚檜木
　 20×18mm　1片
ⓑ 1mm厚檜木
　 5×18mm　4片

●作法
以木工用白膠組合ⓐⓑ，黏上4條餅。

●作法
以木工用白膠組合ⓐⓑⓒ，再塗上水性琺瑯漆（灰色）。將ⓓ整體塗上G1-0057，四端塗上G5-0009和G3-0145作成木炭，以木工用白膠黏在盒子中。將網子（30目）以速乾亮光膠黏在盒子上。

三色丸子的籃子

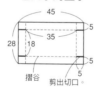

45
5
28 18
35
5
摺谷
剪出切口

●材料
天然素材墊子　28×45mm
1片、木工用白膠
JelMeDiums

●作法
為了防止天然素材墊子脫線，塗上木工用白膠待其乾燥，再以接著劑組合。將6袋三色丸子（P.26）塗上JelMeDiums，黏在籃子上。

6 製作小物類

菊栄堂　A

（背面）

B
20　20
5

●材料
A 2mm厚檜木　30×108mm　1條
B 6mm檜木三角棒×長68mm　1條
Ceramcoat 2023（咖啡色）、水性漆（透明亮光）、木工用白膠

●作法
以Ceramcoat 2023在A上寫文字，塗上水性漆。將B以木工用白膠黏在背面。

商品標

蜜豆

●作法
1 將塑膠板切成8×20mm（1片），以咖啡色的油性筆寫上和菓子的名稱。
2 將烤盤鋪上鋁箔紙，以烤箱加熱2至3分鐘（依據烤箱的種類＆瓦數，調整時間）。
3 將步驟1以鑷子夾放於鋁箔紙上，關上烤箱，轉開關。10秒左右會縮成1/4。
4 關掉烤箱的開關，以鑷子取

注意
★切割塑膠板的時候，請注意切口。
★絕對不要使用電子微波爐。
★依油性筆種類的不同，會有掉色的情形產生，請先在碎片上試畫。
★請注意避免燒傷。

●材料
0.2mm厚的透明塑膠板
油性筆（咖啡色）
TAMIYA X-2（白色）
　　　 X-9（咖啡色）
JelMeDiums

出（因為塑膠板很燙，不要以手觸碰）。
5 若產生彎曲的情形，以板子等夾住按壓。
6 冷卻之後，混合TAMIYA X-2（白色）和X-9（咖啡色），塗上背面。
7 將標示的底面塗上JelMeDiums，黏在展示櫃上。

膠台

Ⓐ原寸紙型參照P.92

ⓒ
ⓐ ⓑ ⓐ
ⓓ

3
5
圖1
ⓒ
ⓐ ⓐ
ⓓ
ⓑ

塑膠袋

Grace

●材料
ⓐ 2mm厚檜木　19×11mm　2片
ⓑ 1mm厚檜木　5×19mm　1片
ⓒ 1mm厚檜木　5×10mm　1片
ⓓ 1mm厚檜木　5×8mm　1片
黏土 Grace
壓 G1-0065（白色）・G4-0022（黃色）、TAMIYA X-4（藍色）、保鮮膜的刀片、木工用白膠、JelMeDiums、塑膠管、塑膠袋、速乾亮光膠

●作法
1 製作膠台。以木工用白膠組合ⓐⓑⓒ，塗上TAMIYA X-4（參照圖1）。
2 製作刀片。將保鮮膜的刀片切成寬5mm×高3mm，以速乾亮光膠黏上ⓓ。
3 製作膠帶。將塑膠管（透明，外徑10mm×內徑8mm）切成高2mm。
4 將Grace以G1-0065＋G4-0022上色，作成直徑8mm・2mm厚。在步驟3的內側塗上JelMeDiums，覆蓋在步驟4外。
5 將塑膠切成寬2mm×長12mm。將▨▨部分塗上JelMeDiums黏上。

[醬菜店 …P.7]

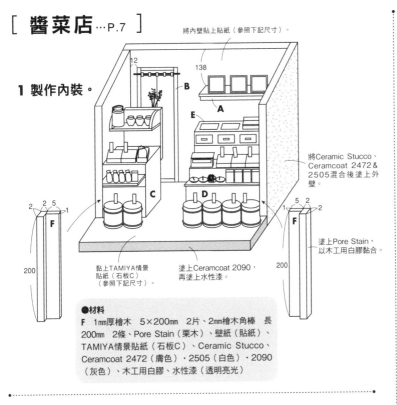

將內壁貼上貼紙（參照下記尺寸）。

1 製作內裝。

12
138
B
A
E
C
D
F
2 5
2 5 1
2
200 200
F

將Ceramic Stucco、Ceramcoat 2472＆2505混合後塗上外壁。

塗上Pore Stain，以木工用白膠黏合。

黏上TAMIYA情景貼紙（石板C）（參照下記尺寸）。

塗上Ceramcoat 2090，再塗上水性漆。

●材料
F　1mm厚檜木　5×200mm　2片、2mm檜木角棒　長200mm　2條、Pore Stain（栗木）、壁紙（貼紙）、TAMIYA情景貼紙（石板C）、Ceramic Stucco、Ceramcoat 2472（膚色）・2505（白色）・2090（灰色）、木工用白膠、水性漆（透明亮光）

3 製作暖簾＆門框。

a
60
b
b
150
a
40
5
5
40
剪出切口
150 140
150
30 30
40 40

8
22
2 4 2

為了防止脫線，將整體塗上木工用白膠，待其乾燥。 部分塗上木工用白膠，摺入。製作5條。

暖簾以木工用白膠黏上桿子穿環布，穿過長67mm的竹籤，黏上門框。

以木工用白膠黏合。

2 製作屋頂。

130
A
220

瓦片
22
18
竹籤

●材料
A　3mm厚合板　220×130mm　1片
黏土　Grace
壓　G1-0057（黑色）
飾品零件（直徑5mm）
竹籤
木工用白膠
Ceramcoat 2506（黑色）・2090（灰色）

●作法
1 將A塗上Ceramcoat 2506＋2090。
2 製作瓦片。將Grace以G1-0057上色，作成1.5mm厚；趁著還柔軟時放上竹籤，作出波浪狀。乾燥之後，取下竹籤。製作96片。
3 以瓦片相同顏色的黏土作成直徑6mm・1mm厚。趁著還柔軟，壓上飾品零件取模。製作12個。
4 將步驟2塗上木工用白膠，以縱向8片×橫向12片的排列黏在步驟1上。再將步驟3黏在內側的瓦片上。

4 裝上層架。

A 的層架

95
a
10
b
c
d
5 2 10

●材料
ⓐ　2mm厚檜木　10×95mm　1片
ⓑ　2mm厚檜木　2×95mm　1片
ⓒ　2mm厚檜木　5×95mm　1片
ⓓ　2mm厚檜木　10×95mm　1片
Pore Stain（栗木）、木工用白膠

●作法
以木工用白膠黏合bcd之後，黏上a，再塗上Pore Stain，黏在牆壁上。

●材料
ⓐ　2mm檜木角棒　60mm　2條
ⓑ　2mm檜木角棒　150mm　2條
Pore Stain（栗木）
深藍色的布　40×150mm　2片
　　　　　　8×22mm　5片
Ceramcoat 2505（白色）
竹籤
木工用白膠

●作法
在暖簾左側布距離上面45mm處剪出5mm的橫切口，部分塗上木工用白膠，摺入5mm。再以木工用白膠黏合左側＆右側，以Ceramcoat2505畫出白蘿蔔、茄子、小黃瓜的圖。

房屋（醬菜店・食品材料行・和菓子店・魚店共用）

壁紙（魚店以外共用）

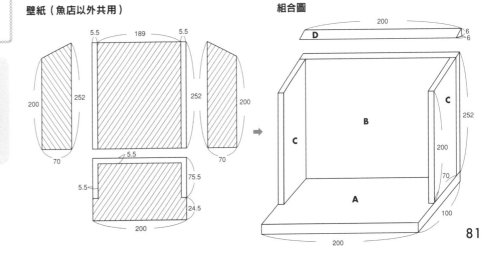

5.5 189 5.5
200 252
252
200
70
5.5
75.5
5.5
24.5
200

組合圖

200
D
6 6
C
B
C
200
252
200
70
A
100
200

●材料　內壁・地板
A　5.5mm厚MDF　100×200mm　1片
B　5.5mm厚MDF　252×200mm　1片
C　5.5mm厚MDF
　底邊70×短邊200×長邊252mm的底座　2片
D　邊長6mm檜木三角棒　長200mm
木工用白膠

●作法
1 在圖的 部分貼上壁紙（貼紙）。
2 將B＆C黏在A上。
3 將D黏在B上。

C・D層架

ⓔ原寸紙型參照P.92

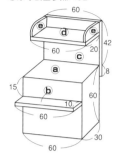
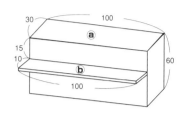

●材料　C層架
- ⓐ 貝殼杉　60×60×30mm　1個
- ⓑ 2mm厚檜木　60×10mm　1片
- ⓒ 2mm厚檜木　60×50mm　1片
- ⓓ 2mm厚檜木　60×20mm　1片
- ⓔ 2mm厚檜木　20×10mm　2片
- Pore Stain（栗木）
- 木工用白膠

●材料　D層架
- ⓐ 貝殼杉　100×60×30mm　1個
- ⓑ 2mm厚檜木　100×10mm　1片
- Pore Stain（栗木）
- 木工用白膠

●作法（C・D共用）
參照圖示，以木工用白膠黏上棚架，塗上Pore Stain（栗木）。

秤子

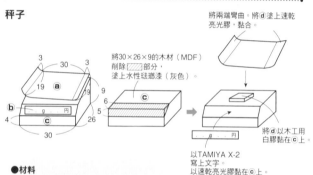

將兩端彎曲。將ⓓ塗上速乾亮光膠，黏合。

將30×26×9的木材（MDF）削除▨部分，塗上水性琺瑯漆（灰色）。

將ⓓ以木工用白膠黏在ⓒ上。

以TAMIYA X-2寫上文字。以速乾亮光膠黏在ⓒ上。

●材料
- ⓐ 0.1mm厚不鏽鋼板　36×19mm　1片
- ⓑ 1mm厚壓克力板（黑色）5×25mm　1片
- ⓒ MDF　30×26×9mm　1片
- ⓓ 2mm厚檜木　10×10mm　1片
- 木工用白膠、速乾亮光膠、水性琺瑯漆（灰色）、TAMIYA X-2（白色）

牙籤（D棚架上）

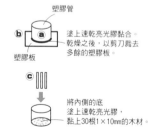

塗上速乾亮光膠黏合。乾燥之後，以剪刀裁去多餘的塑膠板。

將內側的底塗上速乾亮光膠，黏上30根1×10mm的木材。

●材料
- ⓐ 塑膠管（內徑8mm×高7mm）
- ⓑ 0.2mm厚塑膠板　12mm正方形　1片
- ⓒ 1mm厚檜木　1×10mm　30根
- 速乾亮光膠

E層架

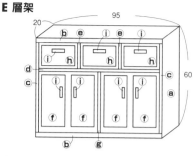

●材料
- ⓐ 貝殼杉　60×95×20mm　1個
- ⓑ 1mm厚檜木　1×95mm　2片
- ⓒ 1mm厚檜木　1×58mm　2片
- ⓓ 1mm厚檜木　1×93mm　1片
- ⓔ 1mm厚檜木　1×11mm　2片
- ⓕ 1mm厚檜木　22×45mm　4片
- ⓖ 1mm厚檜木　1×46mm　1片
- ⓗ 1mm厚檜木　10×29mm　3片
- ⓘ 1mm厚檜木　1×10mm　7片
- 木工用白膠
- Pore Stain（栗木）

●作法
將ⓑ至ⓘ以木工用白膠黏在ⓐ上。塗上Pore Stain。

5 製作小物類。

CDE層架上的小物
收銀機、紙、塑膠袋

削至1cm

放大圖

●作法　收銀機
1 將ⓐ塗上JelMeDiums黏在ⓑ上。
2 以木工用白膠將步驟1黏在ⓒ上。
3 塗上水性琺瑯漆（灰色）。將ⓔ黏在ⓓ上，塗上水性琺瑯漆（黑色）。
4 將步驟2黏在步驟3上。

●材料　收銀機
- ⓐ 塑膠板0.2mm厚　7×20mm　1片
- ⓑ 7mm三角棒　長23mm　1條
- ⓒ 2mm厚檜木　23×14mm　1片
- ⓓ 5mm厚檜木　25×15mm　1片
- ⓔ 1mm厚檜木　4×23mm　1片
- JelMeDiums、木工用白膠
- 壓 G1-0065（白色）・G1-0057（黑色）、水性琺瑯漆（灰色）（黑色）、黏土 Grace

5 製作收銀機按鈕。將Grace以G1-0065＋G1-0057上色，作成1mm厚。待其乾燥，切成12個1×1mm＆3個1×3mm，再以木工用白膠黏上。
紙　以木工用白膠黏上數片15×25mm。
塑膠袋　以JelMeDiums黏上數片16×25mm。

籃子（C層架）

●材料
- 天然素材墊子　25×35mm　1片
- 木工用白膠
- JelMeDiums

●作法
參照P.80三色丸子的籃子，再將P.40的袋裝白菜淺漬塗上JelMeDiums，黏上籃子。

木箱

●材料
- A 5×20mm　2片
- B 5×28mm　2片
- C 20×30mm　1片
- （A至C為1mm厚檜木）
- 木工用白膠
- 水性琺瑯漆（紅色・黑色）

●作法
1 以木工用白膠組合ABC。
2 將步驟1的內側塗上水性琺瑯漆紅色，外側塗上黑色。

桶子

●材料（1個）
- A 直徑24mm×長25mm 輕丸棒　1條
- B 1mm厚檜木　5×31mm　17條
- 水性琺瑯漆（黑色・紅色）
- 棉線、Ceramcoat 2036（奶油色）・2072（黃綠色）
- 木工用白膠

●作法
1 以木工用白膠將B不留間隙地黏在A上。再依最後留下的縫隙寬度，裁切B黏上。
2 將內側塗上紅色水性琺瑯漆，外側塗上黑色水性琺瑯漆。
3 混合Ceramcoat 2036＆2072，塗上棉線。乾燥之後，塗上木工用白膠，捲在桶子上。
※木箱裡的日野菜、米糠漬野菜、桶裝的白菜淺漬，將漬物與Sealer混合盛裝。白菜淺漬的桶子，放入白菜＆米糠漬野菜。醃蘿蔔的桶子，參照P.41步照9＆10，放入。

招牌

A 以Ceram coat 2506寫上文字。

漬物の石川

以水調合Pore Stain塗上。

（背面）
將B以木工用白膠黏在A的背面。

●材料
- A 2mm厚檜木　40×120mm　1片
- B 6mm檜木三角棒×長80mm　1條
- Pore Stain（栗木）、Ceramcoat 2506（黑色）、木工用白膠

[魚店…P.9]

1 製作內裝&外裝。

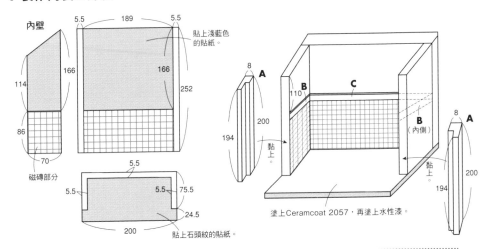

內壁

5.5 189 5.5

貼上淺藍色的貼紙。

166

166

252

114

86

70

磁磚部分

5.5

5.5 75.5

24.5

200

貼上石頭紋的貼紙。

8 A

110

B C

200

194

黏上。

B（內側）

黏上。

8 A

200

194

塗上Ceramcoat 2057，再塗上水性漆。

菜刀&砧板
撈網
調理台
竹莢魚吊掛架
味噌漬台
自家製みそ漬
水箱
水箱底座
袋子
冷藏台

●材料
A　8mm L形檜木角棒×長200mm　2條
B　1mm厚檜木　5×70mm　2條
C　1mm厚檜木　5×189mm　1條
水性漆（欅木・透明亮光）、Ceram2057
（灰色）、木工用白膠
壁紙（貼紙）淡藍色、深藍色、石頭紋、白色
外壁用　Ceramic Stucco、Ceramcoat 2505
（白色）・2090（灰色）

●作法
1　在組合娃娃屋之前，將▨▨部分貼上淡藍色的壁紙。磁磚部分，貼上深藍色的壁紙，接著貼上寬2mm的白色壁紙作成9mm正方形的磁磚。地板則貼上石頭紋的壁紙。
2　組合娃娃屋。將ABC塗上水性漆，以木工用白膠黏合。
3　混合Ceramic Stucco＋Ceramcoat2505＋2090塗上外壁。

2 製作屋頂。

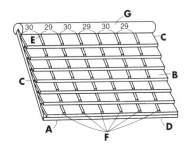

G
30 29 30 29 30 29
E
C
B
C
A D
F

●材料
A　3mm厚合板　130×220mm　1片
B　1mm厚檜木　20×220mm　7片
C　1mm厚檜木　5×133mm　2片
D　1mm厚檜木　2×220mm　1片
E　1mm厚檜木　2×20mm　6片
F　1mm厚檜木　2×19mm　36片
G　直徑15mm×長228mm　3/4檜木丸棒　1條
木工用白膠、Ceramcoat2416（深藍色）・
2513（深藍色）、水性漆（透明亮光）

●作法　參照食品材料行（P.77）
顏色以Ceramcoat2416、2513混合塗上，再塗上水性漆。

3 製作味噌漬的底座&暖簾。

45
45
45

45
28 22 42
48

17 → 17
11 5

自家製
みそ漬け

●材料
味噌漬底座　45mm檜木角棒×1個、TAMIYA X-11（鉻銀色）
暖簾　深藍色布28×48mm×1片・11×17mm×4片、木工用白膠、Ceramcoat2505（白色）、1mm厚檜木2×45mm×1條

●作法
1　將45mm檜木角棒塗上TAMIYA X-11，製作味噌漬底座。
2　在深藍色的布（28×48mm）四周3mm處塗上木工用白膠摺入，再參照P.80作法製作暖簾。
3　以Ceramcoat 2505寫上文字。
4　將暖簾的背面塗上木工用白膠，黏上底座。

5 製作鰈魚一夜干的底座。

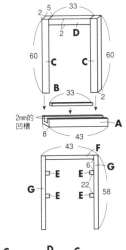

2 5 33
2 D
60 C C 60
B
33 2
2mm的凹槽
8 43 A
43 F
6 G
E E G
22
G E E 58
C D C
E F E
G E E G
B
A

●材料
A　8mm凹型檜木角棒　長43mm　1條
B・D　2mm檜木角棒　長33mm　各1條
C　1mm厚檜木　5×60mm　2條
E　2mm檜木角棒　長3mm　4條
F　2mm檜木角棒　長39mm　1條
G　2mm檜木角棒　長58mm　2條
竹籤（切成1mm×1mm×長39mm）　2條
木工用白膠

●作法
各別以木工用白膠黏合。
將鰈魚一夜干穿過竹籤。
將A的下面塗上接著劑，黏在味噌漬台上。

4 製作招牌。

うおまさ A

（背面）
25 25
B
5

●材料
A　2mm厚檜木　30×115mm　1片
B　6mm檜木三角棒　長65mm　1條
Ceramcoat2506（黑色）、Pore Stain（Oak）、水性漆（透明亮光）、木工用白膠

●作法
以水調合Pore Stain塗在A上，再以Ceramcoat2506寫上文字，塗上水性漆。將B以木工用白膠黏合在背面，以木工用白膠黏上屋頂。

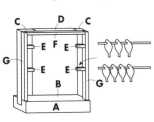

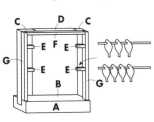

83

6 製作冷藏台。

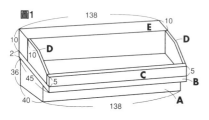
圖1
138
10
E
10
D
D
2
10
36
45
C
5
B
5
A
40
138

圖2

●材料（冷藏台上的小物）
商品標（1片）
　1mm厚檜木　5×20mm
市售籃子
玻璃珠（碎片・大）
Sealer
乾燥花（龍鬚菜）
水性漆（透明亮光）
筆（水性）
JelMeDiums
木工用白膠

●材料（冷藏台）
A　檜木　138×40×36mm　1個
B　2mm厚檜木　45×138mm　1片
C　2mm厚檜木　5×138mm　1片
D　2mm厚檜木　10×33mm　2片
　一側削成高5mm
E　10mm角棒　長138mm　1條
木工用白膠
TAMIYA X-11（鉻銀色）

●作法
1 將BEDC以木工用白膠黏在A上（圖1），
塗上TAMIYA X-11。
2 將5×20mm・1mm厚的檜木塗上水性漆，
以筆寫上文字，作成商標。
3 海螺＆螃蟹以木工用白膠黏在市售的籃子
上。
4 將玻璃珠（碎片・大）和Sealer混合，放
入底座中，放上乾燥花（圖2）。
5 趁步驟4的Sealer未乾，將魚和步驟2、3
塗上JelMeDiums，放上。且在魚的上方四
處擺放玻璃珠。
6 製作花枝的箱子。以P.52蛤蠣的要領製
作，將花枝＆商標以木工用白膠黏在箱子
上。

7 製作調理台

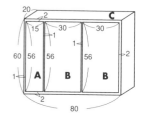
20
2
C
15
30
30
60 56
1
56
56
2
1
A
B
B
2
80

●材料
A　1mm厚檜木　15×56mm　1片
B　1mm厚檜木　30×56mm　2片
C　貝殼杉　60×80×20mm　1個
木工用白膠、TAMIYA X-11
（鉻銀色）

●作法
將AB以木工用白膠黏在C上，
塗上TAMIYA X-11。

8 製作水箱底座・水箱・袋子。

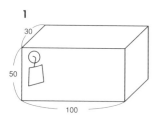
1
30
50
100

2、3
A
B
將6片28×20mm的
塑膠袋鑽洞，穿過B。

4
鰈魚
海螺
章魚
70
100
30

5
花枝
金眼鯛
金線魚

6
竹莢魚
竹莢魚

●材料（水箱底座・水箱・袋子）
2mm厚70×100×30mm的水箱　1個
模型用的砂
黏土Grace　壓G1-0057（黑色）
魚（竹莢魚、海螺、鰈魚、章魚、
金眼鯛、花枝、金線魚）
TAMIYA X-23（亮藍色）X-2（白色）
環氧樹脂、JelMeDiums、速乾亮光
膠、貝殼杉50×100×30mm×1個、
木工用白膠、塑膠袋、迴紋針

●作法
1 將50×100×30mm的貝殼杉木材塗上TAMIYA X-2，
作成水箱底座。
2 A將Grace以G1-0057上色，作成直徑5mm・2mm厚。
3 B將迴紋針切成長10mm，以鉗子彎曲&塗上速乾膠，
趁A還柔軟時黏上。乾燥之後，將A的背面塗上木工用
白膠，黏在水箱底座上。

4 將水箱放入模型用的砂，放入2條鰈魚、2個海螺、章
魚。再以湯匙量取環氧樹脂30cc：15cc、TAMIYA亮藍色
（以牙籤的尾端）3滴（Ⓐ）倒入，待其乾燥。
5 將花枝、金眼鯛、金線魚各1條塗上Jel，黏上。倒入
（Ⓐ），待其乾燥。
6 以Jel黏上2條竹莢魚。倒入2倍量的（Ⓐ）。將水箱下面
塗上速乾亮光膠，黏在水箱底座上。

9 製作小物。

撈網

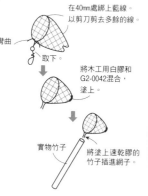
在40mm處綁上藍線。
以剪刀剪去多餘的線。
以鉗子彎曲
鐵絲。
取下。
將木工用白膠和
G2-0042混合，
塗上。
實物竹子
將塗上速乾亮光膠的
竹子插進網子。

●材料
細網S　1個（釣具店有販售）
實物竹子（乾燥過）　長90mm直徑4mm
1條
速乾亮光膠、木工用白膠、藍線
壓　G2-0042（深藍色）

菜刀・砧板

15
30

4
6
21
削圓
厚2mm

●材料
砧板
2mm厚檜木　15×30mm　1片
Pore Stain（Oak）
菜刀
2mm厚檜木　5×21mm　1片
TAMIYA X-11（鉻銀色）・X-1（黑色）

●作法
將邊角削圓，以水調合Pore Stain塗上，製
作砧板。依圖示削出菜刀形狀，再將刀片塗
上TAMIYA X-11，刀柄塗上TAMIYA X-1。

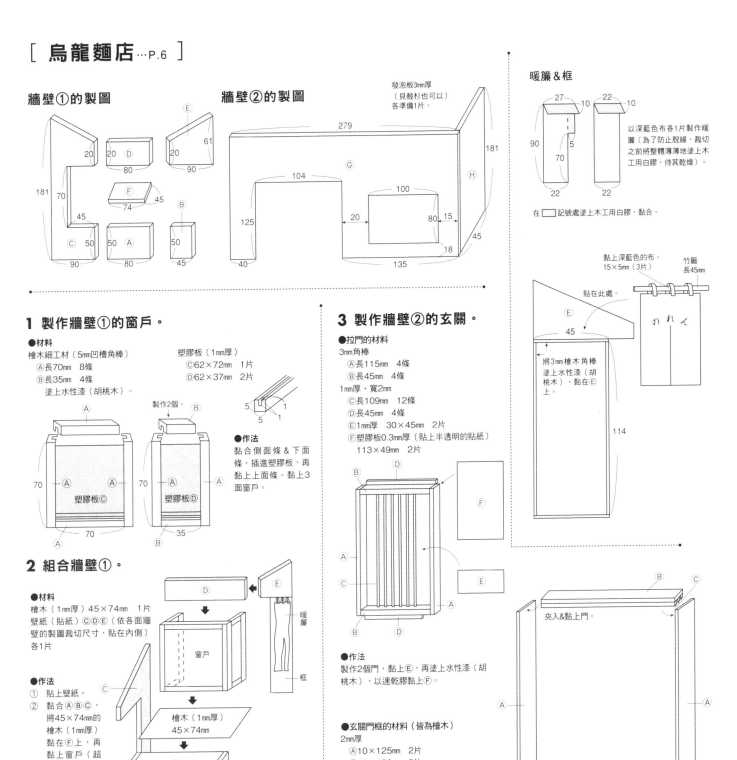

牆壁①的製圖

20
20 Ⓓ 80
Ⓔ
20 90 61
181
70
Ⓕ 74 45
45
45
Ⓒ 50 50 Ⓐ 80
Ⓑ 50 45
90

牆壁②的製圖

發泡板3mm厚
（貝殼杉也可以）
各準備1片。
279
181
Ⓖ
104
100
125
Ⓗ
20 80 15
45
Ⓖ 18
40 135

暖簾＆框

27 10 22 10
90 5
70
22 22

以深藍色布各1片製作暖簾（為了防止脫線，裁切之前將整體薄薄地塗上木工用白膠，待其乾燥）。

在 ▢ 記號處塗上木工用白膠，黏合。

1 製作牆壁①的窗戶。

●材料
檜木細工材（5mm凹槽角棒）
Ⓐ長70mm 8條
Ⓑ長35mm 4條
塗上水性漆（胡桃木）。

塑膠板（1mm厚）
Ⓒ62×72mm 1片
Ⓓ62×37mm 2片

製作2個
5 1
5 1

●作法
黏合側面條＆下面條，插進塑膠板，再黏上上面條。黏上3面窗戶。

Ⓐ Ⓑ
70 Ⓐ Ⓐ Ⓐ
塑膠板Ⓒ
70
Ⓐ

Ⓑ
70 Ⓐ Ⓐ
塑膠板Ⓓ
35
Ⓑ

2 組合牆壁①。

●材料
檜木（1mm厚）45×74mm 1片
壁紙（貼紙）ⒸⒹⒺ（依各面牆壁的製圖裁切尺寸，貼在內側）各1片

●作法
① 貼上壁紙。
② 黏合ⒶⒷⒸ，將45×74mm的檜木（1mm厚）黏在Ⓕ上，再黏上窗戶（超出Ⓐ往外側2mm）、DE。
③ 將步驟②黏在牆壁②上。

Ⓓ
Ⓔ
暖簾
框
窗戶
Ⓒ
檜木（1mm厚）
45×74mm
Ⓕ
Ⓑ
Ⓐ

3 製作牆壁②的玄關。

●拉門的材料
3mm角棒
Ⓐ長115mm 4條
Ⓑ長45mm 4條
1mm厚・寬2mm
Ⓒ長109mm 12條
Ⓓ長45mm 4條
Ⓔ1mm厚 30×45mm 2片
Ⓕ塑膠板0.3mm厚（貼上半透明的貼紙）
113×49mm 2片

Ⓑ Ⓓ
Ⓕ
Ⓐ
Ⓒ
Ⓔ
Ⓐ
Ⓑ Ⓓ

●作法
製作2個門，黏上Ⓔ，再塗上水性漆（胡桃木），以速乾膠黏上Ⓕ。

●玄關門框的材料（皆為檜木）
2mm厚
Ⓐ10×125mm 2片
Ⓑ10×100mm 2片
Ⓒ2mm角棒 長100mm 6條
塗上水性漆（胡桃木）。

●作法
將門放入玄關門框，製作玄關，再黏上牆壁Ⓖ。

黏上深藍色的布。
15×5mm（3片）
竹籤
長45mm
貼在此處。
Ⓔ
45
の れ ん
將3mm檜木角棒塗上水性漆（胡桃木），黏在Ⓔ上。
114

Ⓑ Ⓒ
夾入＆黏上門。
Ⓐ Ⓐ
間隔2mm黏上。
Ⓑ Ⓒ

4 製作展示櫃&商標。

●材料（展示櫃）
Ⓐ2mm厚發泡板　40×96mm　2片
Ⓑ2mm厚發泡板　80×40mm　2片
Ⓒ壓克力丸棒　直徑2mm×長40mm　4條
Ⓓ壓克力板　1mm厚　40×96mm　2片
Ⓔ發泡板　80×100mm　1片
美術用紙（粉紅色花紋）

●作法
① 將ⒶⒷ各2片&的內側貼上美術用紙。
② 組合ⒶⒷ，以速乾膠黏合。
③ 將食物&商標黏上展示櫃之後，黏上Ⓔ。

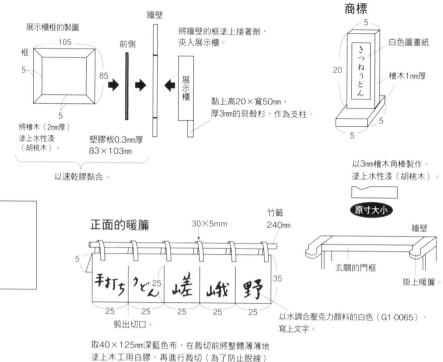

展示櫃框的製圖

框
105
5
85
5

將檜木（2mm厚）
塗上水性漆
（胡桃木）。
塑膠板0.3mm厚
83×103mm

以速乾膠黏合。

前側

牆壁

將牆壁的框塗上接著劑，
夾入展示櫃。

展示櫃

黏上高20×寬50mm，
厚3mm的貝殼杉，作為支柱。

商標

5
きつねうどん
20
白色圖畫紙
檜木1mm厚
5
5

以3mm檜木角棒製作。
塗上水性漆（胡桃木）。

原寸大小

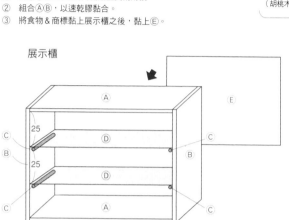

展示櫃
Ⓐ
Ⓒ 25
Ⓑ
Ⓒ 25
Ⓒ
Ⓓ
Ⓓ
Ⓐ
Ⓑ
Ⓒ
Ⓔ

正面的暖簾

30×5mm
竹籤 240mm

5
手打ち うどん 嵯 峨 野 25
35
25 25 25 25

剪出切口。

取40×125mm深藍色布，在裁切前將整體薄薄地
塗上木工用白膠，再進行裁切（為了防止脫線）
&各別以木工用白膠黏合。

牆壁
玄關的門框
掛上暖簾

以水調合壓克力顏料的白色（G1-0065），
寫上文字。

5 製作底座。

●材料
發泡板（3mm厚）　119×401mm（塗上Ceramcoat 2401）
裝飾條（8mm檜木角棒）　417mm　2條、135mm　2條（塗上水性漆的櫸木）
地板的壁紙（貼紙）　48×230mm　1片
外面地板的磁磚
防水紙120號（砂紙）
市售狸貓擺飾

●作法
① 將3mm厚發泡板黏上邊端斜切的裝飾條。
② 將店面地板貼上壁紙，再將店面黏上底座。
③ 外面地板的磁磚以砂紙切成數片20×30mm（根據空間裁切尺寸）黏上。
④ 在玄關旁邊，擺上狐狸。

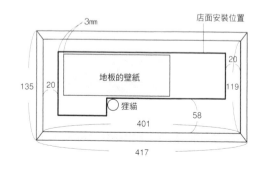

3mm
店面安裝位置
地板的壁紙
狸貓
135 20
20
58
119
401
417

6 製作背面的牆壁&屋頂。

●材料
3mm厚發泡板　181×359mm　1片
人工杉皮（參照圖示）
發泡板3mm厚（參照圖示）
壓克力顏料　咖啡色（G1-0049）
　　　　　　黑色（G1-0057）

牆壁　Liquitex　Ceramic Stucco
　　　壓克力顏料　白色（G1-0065）
　　　　　　　　　土黃色（G1-0052）

後方的牆壁：3mm厚發泡板（貝殼杉也OK）

359
貼上壁紙。
Ⓐ
181
230

●作法
① 將壁紙（貼紙）貼在Ⓐ上，黏在牆壁①、②的後方。
② 將展示櫃、玄關門框、牆壁①的窗戶貼上紙膠帶。將Ceramic Stucco和白色＋土黃色混合，塗上牆壁。塗完之後，撕下紙膠帶。
③ 將Ⓒ黏在店面上方，且在上面黏上Ⓑ。

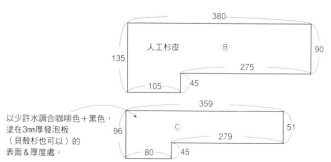

380
人工杉皮　Ⓑ
90
135
275
105 45

359
Ⓒ
96 51
279
80 45

以少許水調合咖啡色＋黑色，
塗在3mm厚發泡板
（貝殼杉也可以）的
表面&厚度處。

7 製作牆壁①中的小物

菜刀
將鋁板（0.1mm厚）切成原寸大小，
黏上以黑色上色的Grace。

原寸大小

烏龍麵
將以白色上色的Grace作成30×40mm
・1mm厚，表面乾燥之後摺成三褶。完
全乾燥之後，切成寬1mm。

籃子
市售物
將籃子黏上牆壁的側邊。

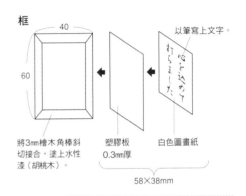

框
40
60

以筆寫上文字。

將3mm檜木角棒斜
切接合，塗上水性
漆（胡桃木）。

塑膠板
0.3mm厚

白色圖畫紙

58×38mm

[日本料理店 …P.10]

1 製作電燈。

●材料
檜木2mm厚（塗上透明亮光的水性漆）
40×30　1片
Ⓐ40×30　1片
Ⓑ

30
10
20
2片

Ⓒ塑膠板0.5mm厚　30×42mm
半透明的貼紙　30×42mm
黑色琺瑯漆

●作法
① 將Ⓒ如圖所示劃出紋路。
② 在劃有紋路的那一面貼上貼紙。
③ 以黑色琺瑯漆寫上店名（沒有貼上貼紙
　的一面）。
④ 將步驟③彎摺，以速乾膠黏合Ⓑ的上
　下。
⑤ 將步驟④從Ⓐ的板子距離上方3mm處黏
　上。

Ⓒ
紋路
30
11　20　11

2 製作竹子流水＆流水盆。

●材料
ⒶⒸⒺ樹脂黏土（Grace）、水彩顏料的黑色、
　大理石紋塗料
Ⓑ竹輪的軸（直徑6mm）長25mm
Ⓓ軟木杯墊
Ⓕ壓克力丸棒
　（圓・直徑2mm×長25mm）

Ⓐ
Ⓑ
Ⓒ
Ⓓ
Ⓕ　石頭
石頭　Ⓔ
石頭

●作法
① Ⓐ將Grace以黑色上色，作成8×8×11mm，上角揉圓成直方體，
　長48mm。
② 將Ⓑ塗上木工用白膠，插入步驟①中。
③ 製作Ⓒ。以①相同的黏土作成直徑36mm（內徑28mm）×高22mm的
　半圓球。以①相同的黏土作出16個直徑6至14mm的扁平球形，作
　為石頭。
④ ①③的黏土乾燥之後，塗上大理石紋塗料（Ⓑ除外）。
⑤ 將Ⓕ壓克力丸棒以火烤至彎曲，插入②的竹子的洞。
⑥ 將慢慢地塗上透明的環氧樹脂，放入流水盆至約7分滿。剩下的環
　氧樹脂靜置3至6小時，形成麥芽糖狀之後，仔細混合成泡沫，倒
　入流水盆中。
⑦ 將Ⓔ如圖示尺寸裁切。

45
63
48
84

3 製作內裝。

●材料
市售盒子
（內寸180×133mm・深45mm）
壁紙（貼紙）
　Ⓐ180×133mm　1片
　Ⓑ180×45mm　2片
　Ⓒ45×133mm　1片
檜木（2mm厚）
塗上水性漆（透明亮光）。

Ⓓ
90
13
40
63
1片

Ⓔ40×90mm　3片
Ⓕ檜木（10mm角棒）　長25mm
Ⓖ咖啡粉、色粉（綠色）
壓克力顏料　黑色（G1-0057）
　　　　　　咖啡色（G1-0049）

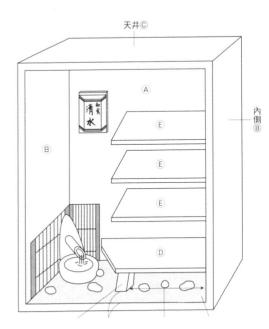

天井Ⓒ
Ⓐ
Ⓑ
Ⓔ
Ⓔ
Ⓔ
Ⓓ
內側Ⓑ

●作法
① 貼上ⒶⒷⒸ的壁紙。
② 以水調合咖啡色＋黑色，塗上地板。
③ ②乾燥之後，塗上木工用白膠＆灑上咖啡粉，趁接著劑未乾時，黏上Ⓕ、竹子流水、流水盆、簾子、石頭。
④ ③乾燥之後，四處塗上木工用白膠，灑上色粉。
⑤ Ⓓ黏上＆電燈。
⑥ 將Ⓔ各間隔33mm，使板子微微斜傾地黏上。

[居酒屋 …P.11]

1 製作內裝。

●材料
市售盒子（內寸153×153mm・深65mm）
壁紙（貼紙）
　Ⓐ153×153mm　1片
　Ⓑ153×65mm　2片
層板（朴板・3mm厚）
　Ⓒ20×152mm　1片
　　塗上水性漆（透明亮光）。
　Ⓓ60×152mm　1片
　Ⓔ

80
35 / 60
52　1片

　Ⓕ樹脂黏土（Grace）
　　水彩顏料（白色・黑色）
　Ⓖ雪粉
　Ⓗ廣告剪貼

●作法
① 貼上壁紙ⒶⒷ。
② 參照圖示，黏上ⒸⒹⒺ。
③ 將Grace以白色○、稍微淺的黑色◐、稍微深的黑色●，作成大理石紋狀，揉成直徑3至6mm的扁平球形，製作石頭Ⓕ。
④ 將盒子的下片最前面（10mm處）塗上木工用白膠，放上Ⓕ＆Ⓖ撒上雪粉，再搖動盒子，撢落多餘的雪粉。黏上Ⓗ。

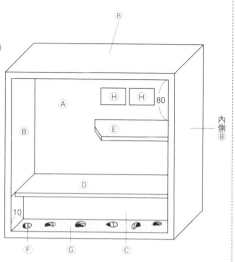

2 製作燈籠。

●材料
直徑48mm的扭蛋容器
（透明物件）
棉線
喜好的和紙
壁紙（貼紙）15mm正方形

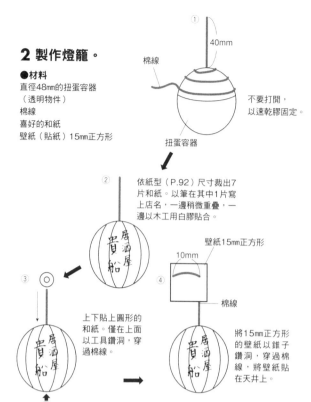

① 40mm
棉線
不要打開，以速乾膠固定。
扭蛋容器

② 依紙型（P.92）尺寸裁出7片和紙。以筆在其中1片寫上店名，一邊稍微重疊，一邊以木工用白膠貼合。

③ 上下貼上圓形的和紙。僅在上面以工具鑽洞，穿過棉線。

壁紙15mm正方形
10mm
④ 棉線
將15mm正方形的壁紙以錐子鑽洞，穿過棉線，將壁紙貼在天井上。

[麵包店 …P.5]

1 製作娃娃屋。

●材料
木材（9mm厚）
　Ⓖ170×170mm　1片
　Ⓗ78×170mm　2片
　Ⓘ87×170mm　1片
　Ⓙ170×118mm　1片
壁紙（貼紙・軟木紋、花紋）
以水性漆（欅木）貼在白木（2mm厚）上。
　Ⓐ層架（紙型P.92）1片
　Ⓑ層架 40×151mm　2片
白木（2mm厚）黏上軟木紙（30×151mm）。
　Ⓒ30×151mm　1片
Ⓓ建築模型用西班牙瓦片屋頂 55×190mm
Ⓔ輕木（20×20×28mm的三角棒）長170mm　1條
Ⓕ輕木（上邊20×下邊40×高20mm）長170mm　1條
外壁用 Ceramic Stucco、Ceramcoat（2041）

●作法
① 在組合商店之前，將Ⓙ地板貼上貼紙（軟木紋）。
② 將貼紙（花紋170×78mm）貼在Ⓗ（2片）上。
　Ⓖ（花紋170×170mm）＆Ⓘ（花紋87×170mm）也同樣貼上。
③ 黏合①②。
④ 也黏上ⒻⒺ。
⑤ 黏上ⒶⒷⒸ。
⑥ 混合Ceramic Stucco & Ceramcoat（2401），以可以拉出角地狀態，塗上外壁。
⑦ ⑥乾燥之後，以速乾膠黏上Ⓓ。

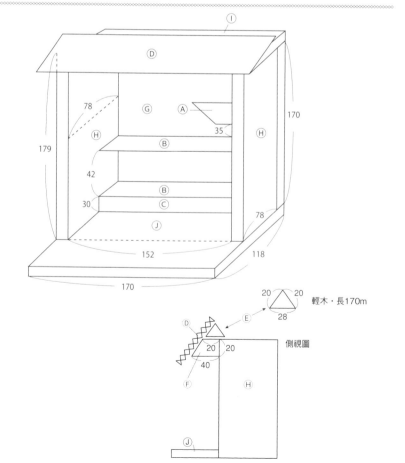

輕木・長170m
20 / 20 / 28
側視圖
20 / 20
40

2 製作招牌。

將市售的招牌掛鉤
切成18×55mm。

將鋁鐵絲（＃20）
切成長15mm，再彎
曲成U字形穿過圈
圈，塗上速乾膠＆
插在招牌上。

將發泡板（3mm厚）切
成30×50mm，邊角切
圓。塗上水性琺瑯漆（白
色），以字母轉印貼紙寫
上店名，塗上黏土漆。

●裝於商店上的方法
以筆刀削下外壁15×5mm，塗漆＆以速乾膠黏上。

Ⓓ夾子掛架

將未上色的Grace作成直徑5mm的
扁平球形。乾燥之後，塗上水性
HOBBY顏料（銀色）。

將迴紋針塗上速乾膠，插入黏土中。

以木工用白膠黏上層架。

3 製作夾子、托盤和層架。

●材料
層架（輕木2mm厚）
　Ⓐ25×30mm　1片 ┐ 參照圖示，削去邊角。
　Ⓑ25×30mm　1片 ┘
　Ⓒ參照紙型P.92　2片
　　塗上水性漆（櫸木），各別黏合。
將Ⓒ的下端自距離地板25mm處黏合。

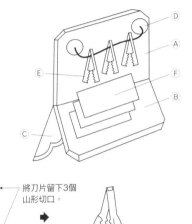

Ⓔ夾子

保鮮膜的刀片

31mm

往內側彎曲。

將刀片留下3個
山形切口。

3mm

將刀片往內側彎曲，
以速乾膠黏上Ⓓ。

Ⓕ托盤
將7×23×厚10mm的橡皮擦蓋上1mm厚的石粉黏土取模。
再以剪刀＆砂紙（＃180）修整，塗上Ceramcoat（2401），塗上Sealer。

4 製作層架的商品。

袋裝吐司

製作裁切吐司
（P.32）。將
4片2.5mm厚的
吐司放入塑膠
袋中，以金色
的緞帶綁緊。

法國麵包

將法國麵包裝入
市售籃子中。

麵包盤

將37×30×厚10mm的木片蓋上1
mm厚的石粉黏土取模。再以剪刀
＆砂紙（＃180）修整，塗上
Sealer。

橘子果醬

混合環氧樹脂16：8滴＆
ClearOrange・2滴，
參照草莓果醬P.33作法製作。

紅色格紋布

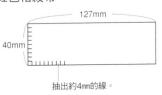

127mm

40mm

抽出約4mm的線。

軟木紙
36×46mm

焼き上がり時間
食パン………7：00
フランスパン…11：00
田舎パン………13：00

圖畫紙
30×40mm

維也納香腸麵包的鋁箔紙

以10×20mm的鋁箔紙包起麵包。

紅茶

將11×10×厚4mm的橡皮
擦塗上黑色琺瑯漆，貼上廣
告目錄剪貼。

5 製作盆栽。

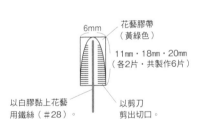

6mm

花藝膠帶
（黃綠色）

11mm・18mm・20mm
（各2片・共製作6片）

以白膠黏上花藝
用鐵絲（＃28）。

以剪刀
剪出切口。

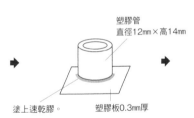

塑膠管
直徑12mm×高14mm

塗上速乾膠。

塑膠板0.3mm厚

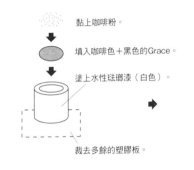

黏上咖啡粉。

填入咖啡色＋黑色的Grace。

塗上水性琺瑯漆（白色）。

裁去多餘的塑膠板。

趁著黏土還柔軟，
插入葉子＆彎曲。

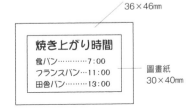

[餐廳 ···P.6]

●材料（僅外壁）
發泡板（3mm厚）
　Ⓐ250×362mm　1片
　Ⓑ250×80mm　3片
　Ⓒ86×362mm　2片
壁紙（貼紙）
　地板　80×120mm　1片
　Ⓑ的2片（每片）80×250mm　2片

●作法
裁切ⒺⒹ部分。貼上貼紙，以木工用白膠組合。

1 製作外壁。

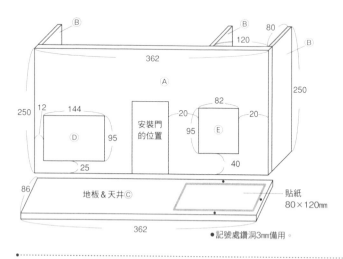

2 製作內壁＆展示櫃。

將發泡板（3mm厚）
貼上牆壁＆相同貼紙。

內裡配置圖

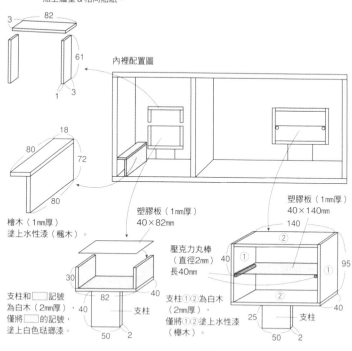

檜木（1mm厚）
塗上水性漆（楓木）。

塑膠板（1mm厚）
40×82mm

塑膠板（1mm厚）
40×140mm

壓克力丸棒
（直徑2mm）
長40mm

支柱①②為白木
（2mm厚），
僅將①②塗上水性漆
（櫸木）。

支柱和▢記號
為白木（2mm厚），
僅將▢的記號，
塗上白色琺瑯漆。

●記號處鑽洞3mm備用。

3 製作窗戶＆門。

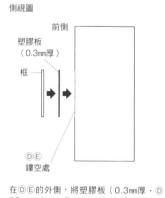

側視圖

在ⒹⒺ的外側，將塑膠板（0.3mm厚，Ⓓ
98×148mm、Ⓔ98×86mm）根據框的順
序，以速乾膠黏合。

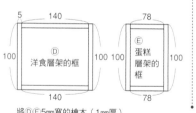

將ⒹⒺ5mm寬的檜木（1mm厚）
塗上水性漆（櫸木）。

門
門＆門框塗上水性漆（櫸木）。

白木（2mm厚）
50×131mm

白木丸棒
（直徑5mm）

以錐子
鑽洞。

裁切迴紋針，
以速乾膠黏上。

夾入＆黏合。

門框

▢ 檜木條（3mm角棒）
▨ 檜木（1mm厚）20×45mm

檜木（2mm厚）5mm寬

4 製作展示櫥窗的牆壁。

共2片，3mm厚發泡板。

144
95

貼上相同尺寸的銀紙。

後方的牆壁

256　　256

123

僅將蛋糕店
側貼上壁紙。

362

●作法
各別黏合。外壁塗上Liquitex・
MoDelingPaste（ⒹⒺ的框＆門框，
貼上紙膠帶備用）。

90

5 製作遮陽棚。

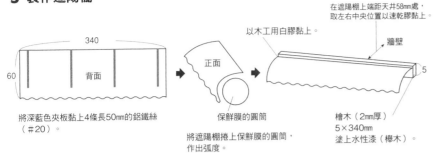

340

60 背面

將深藍色夾板黏上4條長50mm的鋁鐵絲
（#20）。

正面

保鮮膜的圓筒

將遮陽棚捲上保鮮膜的圓筒，
作出弧度。

在遮陽棚上端距天井58mm處，
取左右中央位置以速乾膠黏上。

牆壁

以木工用白膠黏上。

檜木（2mm厚）
5×340mm
塗上水性漆（櫸木）。

6 製作招牌。

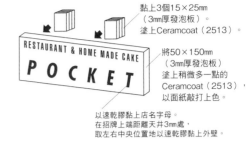

黏上3個15×25mm
（3mm厚發泡板）
塗上Ceramcoat（2513）。

將50×150mm
（3mm厚發泡板）
塗上稍微多一點的
Ceramcoat（2513），
以面紙敲打上色。

RESTAURANT & HOME MADE CAKE
POCKET

以速乾膠黏上店名字母。
在招牌上端距天井3mm處，
取左右中央位置地以速乾膠黏上外壁。

7 製作底座。

●材料
Ⓐ發泡板（3mm厚） 190×446mm 1片
　建築模型用品 情境貼紙（AS-1498）
　190×446mm 1片
装飾條 檜木（2mm厚）（以少許水調合壓克
力顏料·白色G1-0065·黑色G1-0057·
土黃色G1-0052上色。）
Ⓑ5×446mm 2條
Ⓒ5×194mm 2條

●作法
① 在Ⓐ的發泡板上，以木工用白膠貼上情境貼紙。
② 將ⒷⒸ黏在①上。

8 製作小物。

餅乾

花

將餅乾P.47
裝入塑膠袋，
以毛根綁緊袋口。

市售籃子

在牆壁黏上
乾燥花貼紙。

蛋糕

慶祝蛋糕　蒙布朗　法式布丁
　　　　千層派

將27×48mm的玩具托盤，以1
mm厚的石粉黏土取模，塗上水性
HOBBY顏料（銀色）。

9 製作街燈。

●材料
Ⓐ至Ⓒ塑膠板（0.3mm厚） 紙型參照P.92
Ⓓ珠子（算盤珠·10×8mm）
　撕開竹籤的細條（長14mm）
Ⓔ檜木（1mm厚） 16×16mm
Ⓕ檜木（1mm厚） 11×11mm
Ⓖ檜木（2mm厚） 9×9mm
Ⓗ檜木（6mm角棒） 長6mm
Ⓘ白木丸棒（直徑3mm） 長110mm
Ⓙ檜木（10mm正方形） 長9mm
Ⓚ檜木（2mm厚） 20×20mm
Ⓛ塑膠模型專用接著劑
水性琺瑯漆（黑色）

●作法
① 以Ⓛ將ⒶⒷ黏上，塗上黑色琺瑯漆。
② 以Ⓛ將①&Ⓒ黏上。
③ 將Ⓗ&Ⓙ鑽出直徑3mm的孔洞。
④ 將Ⓔ至Ⓚ以木工用白膠黏合，塗上黑色琺瑯漆。
⑤ 在Ⓔ的中央以工具鑽洞。
　將Ⓓ的竹籤塗上速乾膠，插入珠子，黏在Ⓔ上。
⑥ 將②以Ⓛ黏在Ⓔ上。

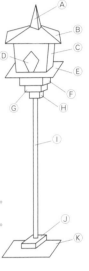

[中華大飯店…P.8]

發泡板（3mm厚）
15×55mm
黏上4片。

1 製作招牌。

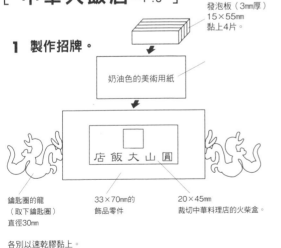

奶油色的美術用紙

店飯大山圓

鑰匙圈的龍
（取下鑰匙圈）
直徑30mm

33×70mm的
飾品零件

20×45mm
裁切中華料理店的火柴盒。

各別以速乾膠黏上。

●作法
① 將地板貼上貼紙Ⓐ。
② 以美工刀斜削牆壁Ⓑ&Ⓒ，再以木工用白膠黏上&貼上壁紙。
③ 接黏牆壁與地板的四周。
④ 削去裝飾條的○記號重疊處，黏上底座，以砂紙打磨。
⑤ 將牆壁&地板貼上紙膠帶，再將裝飾條塗上黑色琺瑯漆。

2 製作娃娃屋。

●材料
地板&牆壁（發泡板3mm厚）
　Ⓐ邊長125mm的六角形
　Ⓑ230×125mm 1片
　Ⓒ230（長邊）·180（短邊）×129mm 2片
地板的地毯（紅色布貼紙）
　和Ⓐ相同尺寸 1片
壁紙
　中國風圖書壁紙 1片
装飾條（檜木2mm厚）
　Ⓓ5×125mm 1條
　Ⓔ5×140mm 2條
　Ⓕ5×180mm 2條
　Ⓖ5×130mm 2條
　Ⓗ5×131mm 1條

椅子&桌子
為市售品

俯視圖

[蔬果店…P.2]

1 製作娃娃屋。

●材料
發泡板（3mm厚）
　Ⓐ Ⓒ　各1片
　Ⓑ　　2片
壁紙（貼紙）
　地板用　和Ⓒ相同尺寸　1片
　壁紙　　和Ⓐ相同尺寸　2片
　　　　　和Ⓑ相同尺寸　4片
裝飾條（檜木1mm厚・5mm寬）
　長255mm　1條、153mm　2條
塗上水性漆（胡桃木）

●作法
① 將Ⓐ Ⓑ Ⓒ貼上壁紙，組合。
② 將裝飾條的貼合部分斜削，
　 在 ▨ 記號處黏合。

裝飾條

153　　153
255

255
180
150
97
100
255

在 ▭ 記號處黏合。

2 製作平台&層架。

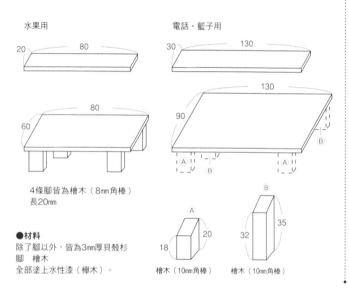

水果用
20　80
80
60

電話・籃子用
30　130
130
90

4條腳皆為檜木（8mm角棒）
長20mm

A　20
18
檜木（10mm角棒）

B　35
32
檜木（10mm角棒）

●材料
除了腳以外，皆為3mm厚貝殼杉
腳　檜木
全部塗上水性漆（櫸木）。

3 製作清洗處。

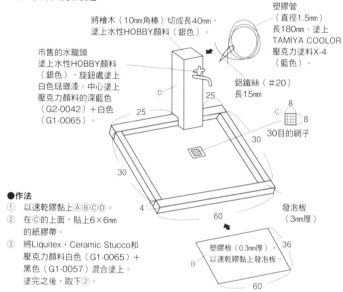

將檜木（10mm角棒）切成長40mm，
塗上水性HOBBY顏料（銀色）。

市售的水龍頭
塗上水性HOBBY顏料
（銀色），旋鈕處塗上
白色琺瑯漆。中心塗上
壓克力顏料的深藍色
（G2-0042）＋白色
（G1-0065）。

塑膠管
（直徑1.5mm）
長180mm。塗上
TAMIYA COOLOR
壓克力塗料X-4
（藍色）。

鋁鐵絲（＃20）
長15mm

C　8
8
30目的網子

25
25
30
30
4
60

發泡板
（3mm厚）

塑膠板（0.3mm厚），
以速乾膠黏上發泡板。
36
60

●作法
① 以速乾膠黏上Ⓐ Ⓑ Ⓒ Ⓓ。
② 在Ⓒ的上面，貼上6×6mm
　 的紙膠帶。
③ 將Liquitex・Ceramic Stucco和
　 壓克力顏料白色（G1-0065）＋
　 黑色（G1-0057）混合塗上。
　 塗完之後，取下②。

原寸紙型

P.88
居酒屋的燈籠
7片

P.89
麵包店層架的
支架
2片

P.91餐廳街燈的
屋頂
1片

P.91餐廳街燈的
屋頂塔
1片

P.88
麵包店的
果醬&紅茶層架
1片

P.91
餐廳街燈的
窗戶
1片

P.78
食品材料行層架D
2片
ⓑ

P.82
醬菜店・層架C
2片
ⓔ

P.80
和菓子店・膠台
2片
ⓐ

4 製作屋頂＆招牌。

●材料（屋頂）
發泡板（3mm厚）105×285mm 1片
瓦楞紙（綠色系）
　3×105mm 2片
　3×285mm 2片
　30×290mm 4片

　20×290mm 1片
　直徑7mm的圓形 2片

●材料（招牌）
朴板（3mm厚）
水性漆（透明亮光）
壓克力顏料・黑色（G1-0057）

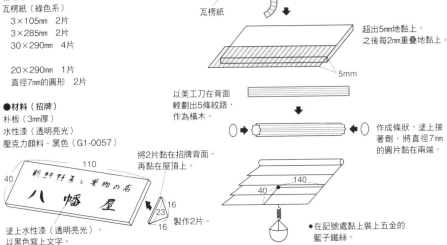

將厚度部分貼上瓦楞紙。

瓦楞紙

發泡板

超出5mm地貼上，之後每2mm重疊地黏上。

5mm

以美工刀在背面輕劃出5條紋路，作為橫木。

作成條狀，塗上接著劑，將直徑7mm的圓片黏在兩端。

110
40
新鮮野菜と果物の店
八幡屋

塗上水性漆（透明亮光），以黑色寫上文字。

將2片黏在招牌背面，再黏在屋頂上。

16
23
16
製作2片。

140
40

●在記號處黏上裝上五金的籃子鐵絲。

5 製作底座。

●材料
Ⓐ發泡板（3mm厚）
258×362mm 1片（塗上水性HOBBY顏料的淺咖啡色）
Ⓑ裝飾條（檜木6mm角棒）
270mm 2條
374mm 2條
塗上水性漆的胡桃木
Ⓒ模型用砂（米色）

●作法
將Ⓑ黏在Ⓐ上，鋪上Ⓒ（黏上也可以OK）。

270
374

6 製作袋子＆報紙。

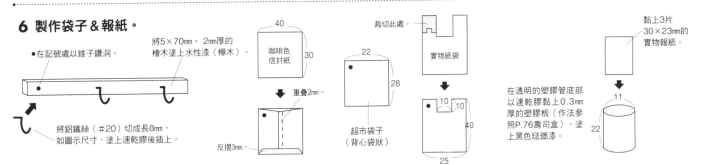

●在記號處以錐子鑽洞。

將5×70mm・2mm厚的檜木塗上水性漆（櫸木）。

將鋁鐵絲（＃20）切成長8mm，如圖示尺寸，塗上速乾膠後插上。

40
咖啡色信封紙
30

重疊2mm

反摺3mm

22
28
超市袋子（背心袋狀）

裁切此處。

實物紙袋

10 10
40
25

在透明的塑膠管底部以速乾膠黏上0.3mm厚的塑膠板（作法參照P.76壽司盒）。塗上黑色琺瑯漆。

黏上3片30×23mm的實物報紙。

11
22

7 製作箱子等的小物。

Ⓐ空箱
在──記號處剪出切口。

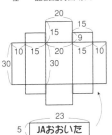

20
15 15
15 9
10 15 20 15 10
30 30

23
5 JAおおいた

將實物蔬菜袋子上的文字剪下＆貼上

Ⓑ放入食品的容器。

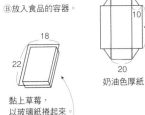

18
22

黏上草莓，以玻璃紙捲起來。

貼上。

5 JAおおいた
14

在放入桃子、珍珠紅葡萄、麝香葡萄的容器中鋪上喜歡的紙。

Ⓒ
10
40
20
奶油色厚紙

Ⓓ
將筍（P.59）放入藥片容器中，再倒入透明環氧樹脂＆商標，使其形成固態。

Ⓔ檜木（1mm厚）
5
29
19 17
29
5

商標
レンコン
15〜30
白色薄式厚紙
4
以筆寫上文字。

Ⓕ
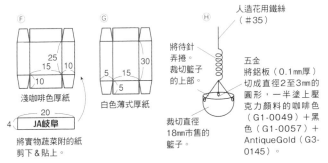
25 10
15 10
10
淺咖啡色厚紙

20
4 JA岐阜

將實物蔬菜附的紙剪下＆貼上。

Ⓖ
30
5 15
5
白色薄式厚紙

Ⓗ
人造花用鐵絲（＃35）

將待針弄捲。裁切籃子的上部。

五金
將鋁板（0.1mm厚）切成直徑2至3mm的圓形，一半塗上壓克力顏料的咖啡色（G1-0049）＋黑色（G1-0057）＋AntiqueGold（G3-0145）。

裁切直徑18mm市售的籃子。

店內配置圖

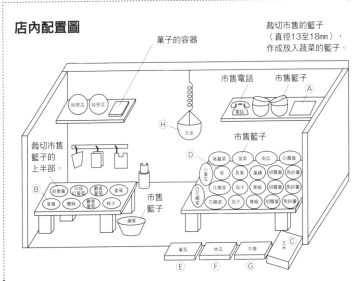

菓子的容器

裁切市售的籃子（直徑13至18mm），作成放入蔬菜的籃子。

市售電話
市售籃子
Ⓐ
電話

市售籃子
哈密瓜 哈密瓜

Ⓗ
五金

裁切市售籃子的上半部。

Ⓑ
Ⓓ
高麗菜 落菜 南瓜 白蘿蔔
小黃瓜 筍 馬鈴薯 蓮藕 胡蘿蔔 馬鈴薯
茄子 青椒 胡蘿蔔 馬鈴薯
白蘿蔔 花椰菜 茄子 青椒 胡蘿蔔 馬鈴薯

奇異果 珍珠紅葡萄 麝香葡萄 蘋果
草莓 櫻桃 麝香葡萄 桃子

市售籃子

蘋果

番茄 地瓜 牛蒡 玉米
Ⓔ Ⓕ Ⓖ Ⓒ

93

索引 （依原日文首字母順序排列）

✎趣・手藝 59

黏土×環氧樹脂・袖珍食物&微型店舖230選（暢銷版）
Plus 11間商店街店舖造景教學

作　　者／大野幸子
譯　　者／簡子傑
發 行 人／詹慶和
選 書 人／Eliza Elegant Zeal
執行編輯／陳姿伶
編　　輯／蔡毓玲・劉蕙寧・黃璟安
封面設計／周盈汝・陳麗娜
美術編輯／韓欣恬
內頁排版／造極
出 版 者／Elegant-Boutique新手作
發 行 者／悅智文化事業有限公司　郵政劃撥帳號／19452608
戶　　名／悅智文化事業有限公司
地　　址／220新北市板橋區板新路206號3樓
網　　址／www.elegantbooks.com.tw
電子郵件／elegant.books@msa.hinet.net
電　　話／(02)8952-4078
傳　　真／(02)8952-4084

2016年2月初版一刷　2020年11月二版一刷　定價350元

MINIATURE FOOD BOOK 230 (NV70291)
Copyright © YUKIKO OONO / NIHON VOGUE-SHA 2015
All rights reserved.
Photographer：Satoru Ikeda, Hidetoshi Maki, Nobuo Suzuki, Noriaki Moriya
Original Japanese edition published in Japan by Nihon Vogue Co., Ltd.
Traditional Chinese translation rights arranged with Nihon Vogue Co., Ltd.
through Keio Cultural Enterprise Co., Ltd.
Traditional Chinese edition copyright © 2016 by Elegant Books Cultural
Enterprise Co., Ltd.

經銷／易可數位行銷股份有限公司
地址／新北市新店區寶橋路235巷6弄3號5樓
電話／(02)8911-0825　傳真／(02)8911-0801

國家圖書館出版品預行編目(CIP)資料

黏土x環氧樹脂.袖珍食物&微型店舖230選：Plus 11間
商店街店舖造景教學 / 大野幸子著；簡子傑譯.
　-- 二版. -- 新北市：新手作出版：悅智文化發行，
2020.11
　　面；　公分. -- (趣.手藝；59)
ISBN 978-957-9623-60-5(平裝)

1.泥工遊玩 2.黏土

999.6　　　　　　　　　　　　　109016068

大野幸子（Oono Yukiko）
從1996年在幼兒園的義賣會邂逅手作袖珍物以
來，持續自學創作。現在除了在百貨公司的活動
販售作品，從2013年開始也在ABC手工藝的cute
small店擔任講師。興趣是作蛋糕。目前定居大
阪。

Staff
攝影／池田悟・鈴木信雄・真木英寿・森谷則秋
裝幀設計／田中公子（TenTen Graphics）
　　　　　周玉慧・鈴木敦子
作法圖繪製／八文字則子
編輯協力／荒木嘉美・岡﨑潤・川本典子
　　　　　中村方映
編輯／川上淑子・代田泰子

食物系微手作

變身 超可愛飾品配件

誘人の夢幻手作！
光澤感×超擬真・一眼就愛上の
甜點黏土飾品37款（暢銷版）

河出書房新社編輯部◎著
定價：300 元

CANDY COLOR TICKET
超可愛の糖果系透明樹脂×
樹脂土甜點飾品

CANDY COLOR TICKET ◎著
定價：320 元

雅書堂 BB 新手作
雅書堂文化事業有限公司
22070新北市板橋區板新路206號3樓
facebook 粉絲團:搜尋 雅書堂
部落格 http://elegantbooks2010.pixnet.net/blog
TEL:886-2-8952-4078 ‧ FAX:886-2-8952-4084

趣‧手藝 41

Q萌玩偶出沒注意！
輕鬆手作112隻療癒系の可愛不織布動物
BOUTIQUE-SHA◎授權
定價280元

趣‧手藝 42
120款 美麗剪紙
【完整教學圖解】
摺×疊×剪×刻4步驟完成120款美麗剪紙
BOUTIQUE-SHA◎授權
定價280元

趣‧手藝 43
每天都使用的 橡皮章圖案集
9位人氣作家可愛夢想大集合
每天都想使用的萬用橡皮章圖案集
BOUTIQUE-SHA◎授權
定價280元

趣‧手藝 44
DOGS&CATS 可愛の掌心貓狗動物偶
動物系人氣手作！
DOGS & CATS‧可愛の掌心貓狗動物偶
須佐沙知子◎著
定價300元

趣‧手藝 45
UV膠&環氣樹脂飾品教科書
初學者的第一本UV膠飾品教科書
從初學到進階！製作超人氣作品の完美小祕訣All in one！
熊崎堅一◎監修
定價350元

趣‧手藝 46
輕鬆作の微型樹脂土美食76款
定食‧麵包‧拉麵‧甜點‧模具
擬真度100％！輕鬆作1/12の微型樹脂土美食76款（暢銷版）
ちょび子◎著
定價320元

趣‧手藝 47
翻花繩 大全集
全齡OK！親子同樂腦力遊戲完全版‧趣味翻花繩大全集
主婦之友社◎授權
定價399元

趣‧手藝 48
牛奶盒作の美麗紙盒設計60選
牛奶盒作の！美麗紙盒設計60選
清爽收納x空間整理の好幫手
BOUTIQUE-SHA◎授權
定價280元

趣‧手藝 50
CANDY COLOR TICKET 超可愛的糖果系透明樹脂 樹脂土甜點飾品
超可愛的糖果系透明樹脂x樹脂土甜點飾品
CANDY COLOR TICKET◎著
定價320元

趣‧手藝 49
原來是黏土！MARUGOの彩色多肉植物日記
原來是黏土！MARUGOの彩色多肉植物日記：自然素材‧風格雜貨‧造型盆器懶人在家也能作的經典多肉植物黏土ZAKKA 27（暢銷版）
丸子（MARUGO）◎著
定價350元

趣‧手藝 51
玫瑰窗對稱剪紙
Rose window美麗&透光：玫瑰窗對稱剪紙
平田朝子◎著
定價280元

趣‧手藝 52
可愛北歐風別針77選
玩黏土‧作陶器！可愛北歐風別針77選
BOUTIQUE-SHA◎授權
定價280元

趣‧手藝 53
不織布甜點屋
New Open‧開心玩！開一間超人氣的不織布甜點屋
堀內さゆり◎著
定價280元

趣‧手藝 54
可愛の立體剪紙花飾
Paper‧Flower‧Gift：小青新生活美學‧可愛の立體剪紙花飾四季帖
くまだまりり◎著
定價280元

趣‧手藝 55
剪開信封 輕鬆作紙雜貨
每日の趣味，輕開信封輕鬆作紙雜貨教你一定會作的N個可愛版紙鬆創作！
宇田川一美◎著
定價280元

趣‧手藝 56
不織布動物遊樂園
可愛限定！KIM'S 3D不織布動物遊樂園（暢銷精選版）
陳春金‧KIM◎著
定價320元

趣‧手藝 57
不織布の幸福料理日誌
家家酒開店指南：不織布の幸福料理日誌
BOUTIQUE-SHA◎授權
定價280元

趣‧手藝 58
花‧葉‧果實 の立體刺繡書
花‧葉‧果實の立體刺繡書
以鐵絲勾勒輪廓、繡製出栩栩如生的立體花朵
アトリエFil◎著
定價280元

趣‧手藝 59
袖珍食物&微型店舖 230選
黏土×環氧樹脂‧袖珍食物＆微型店舖230選（暢銷版）
Plus 11間商店街店舖造景教學
大野幸子◎著
定價350元

趣‧手藝 60
不織布點心
可愛到不行的不織布點心
（暢銷新裝版）
寺西惠里子◎著
定價280元

趣‧手藝 61
木器彩繪
雜貨迷超愛的木器彩繪練習本
20位人氣作家×5大季節主題‧一本學會愛上手
BOUTIQUE-SHA◎授權
定價350元

趣‧手藝 62
不織布Q手作：超萌狗狗總動員
不織布Q手作：超萌狗狗總動員！
陳春金‧KIM◎著
定價350元

趣‧手藝 63
熱縮片飾品
晶瑩剔透超美的！繽紛熱縮片飾品創作жж
一本OK！完整學會熱縮片的著色‧造型‧應用技巧
NanaAkua◎著
定價350元

趣‧手藝 64
開心玩黏土 彩色多肉植物日記2
開心玩黏土！MARUGO彩色多肉植物日記2
懶人派經典多肉植物&盆組小花園
丸子（MARUGO）◎著
定價350元

趣‧手藝 65
一學就會の立體浮雕刺繡
一學就會の立體浮雕刺繡可愛圖案集
Stumpwork基礎實作：填充物‧懸浮式技巧全圖解公開！
アトリエFil◎著
定價320元

趣‧手藝 66
陶土胸針 造型小物
家用烤箱OK！一試就會作的陶土胸針＆造型小物
BOUTIQUE-SHA◎授權
定價280元

趣‧手藝 67
從可愛小圖開始學縫十字繡
從可愛小圖開始學縫十字繡
格子×玩填色×特色圖案900＋
大圖まこと◎著
定價280元

趣‧手藝 68
UV膠飾品Best 37
超簡單、耀經又可愛的UV膠飾品Best37‧開心玩×簡單作‧手作女孩的加分飾品不NG初體驗！
張家慧◎著
定價320元